Research on
Cultural Implications of
Chinese Urban Movies
Since 1990s

新时期中国都市电影文化意味研究

杨海燕 著

华东师范大学出版社
·上海·

图书在版编目(CIP)数据

新时期中国都市电影文化意味研究/杨海燕著.—上海：华东师范大学出版社,2021
 ISBN 978-7-5760-1364-1

Ⅰ.①新… Ⅱ.①杨… Ⅲ.①电影文化－文化研究－中国－现代 Ⅳ.①J909.2

中国版本图书馆 CIP 数据核字(2021)第 040921 号

新时期中国都市电影文化意味研究

著　者	杨海燕
策划组稿	阮光页
责任编辑	李玮慧
责任校对	李琳琳
装帧设计	储　平

出版发行	华东师范大学出版社
社　　址	上海市中山北路 3663 号　邮编 200062
网　　址	www.ecnupress.com.cn
电　　话	021-60821666　行政传真 021-62572105
客服电话	021-62865537　门市(邮购)电话 021-62869887
地　　址	上海市中山北路 3663 号华东师范大学校内先锋路口
网　　店	http://hdsdcbs.tmall.com

印刷者	苏州工业园区美柯乐制版印务有限责任公司
开　本	890×1240　32 开
印　张	8.375
字　数	201 千字
版　次	2021 年 4 月第 1 版
印　次	2021 年 4 月第 1 次
书　号	ISBN 978-7-5760-1364-1
定　价	68.00 元

出版人　王　焰

(如发现本版图书有印订质量问题，请寄回本社客服中心调换或电话 021-62865537 联系)

目录

绪论 ………………………………………… 001

第一章
新时期中国都市电影哲学思维的嬗变轨迹 ………… 010

第一节　从"出走"到"回归"的发展脉络 ………… 010
第二节　对中国电影创作思维的丰富 ………… 021

第二章
新时期中国都市电影的艺术形态 ………… 031

第一节　题材的生活化和叙述的个人化 ………… 032
第二节　影像的纪实化和人物的日常化 ………… 035
第三节　叙事的碎片化和镜语的感觉化 ………… 040

第三章
新时期中国都市电影的"西化"美学 ………… 047

第一节　电影主体的继承：还我普通人 ……………… 050
第二节　电影美学的继承：将摄影机扛到大街上 …… 062

第四章
新时期中国都市电影的"作者化"风格 ……………… 070

第一节　题材、主题和创作视角 ……………………… 075
第二节　电影叙事和语言 ……………………………… 090

第五章
新时期都市电影导演的"后现代主义"倾向 ………… 102

第一节　后现代主义的复仇母题和暴力美学 ………… 104
第二节　后现代主义的空间优位和外化符号 ………… 108
第三节　后现代主义的荒诞化叙事和戏仿拼贴 ……… 113

第六章
家庭题材都市电影的伦理回归 ………………………… 118

第一节　"忠恕之道"的现代阐释 …………………… 120
第二节　父辈对"忠恕之道"的秉承与坚守 ………… 124
第三节　子辈对"忠恕之道"的叛离与皈依 ………… 128

第七章
战争题材都市电影的传统家国情怀 ……………… 135

第一节　战争题材都市电影的涵化新模式 ……… 137
第二节　战争题材都市电影涵化根源探究 ……… 145

第八章
江南题材都市电影的传统文化认同 ……………… 149

第一节　江南题材电影的都市文化源头 ………… 152
第二节　江南题材电影的文化符号 ……………… 154
第三节　江南题材电影的文化根脉 ……………… 156
第四节　江南题材电影的文化价值 ……………… 158
第五节　江南题材电影的历史文化渊源 ………… 160

第九章
科幻题材都市电影的中式文化内核 ……………… 165

第一节　科幻题材电影的文化本源 ……………… 167
第二节　科幻题材电影的精神内核 ……………… 170
第三节　科幻题材电影的价值取向 ……………… 174
第四节　科幻题材电影的影像风格 ……………… 177

第十章
新时期中国都市电影嬗变的社会根源 …………… 181

第一节　电影市场:"想说爱你不容易" ………… 182
第二节　主管部门:"有话好好说" ……………… 185
第三节　电影观众:"众里寻他千百度" ………… 188

第十一章
新时期中国都市电影嬗变的思想根源 …………… 195

第一节　内在聚合力:西方思潮的涌入 ………… 196
第二节　外在离心力:电影内容与形式的差异性 ……… 204
第三节　核心内驱力:社会文化和电影观念的差异性 … 211

结语 ……………………………………………… 219

主要参考文献 …………………………………… 228
1990—2020 年中国都市电影名录(节选) …… 236
后记 ……………………………………………… 260

绪　论

许多西方学者都明确指出，艺术首先是哲学的存在，其次才是艺术本身。艺术源于生活，电影是对社会当下的艺术考察，电影中所展现的诸多问题更是现实生活中种种社会现象的艺术投射。自20世纪90年代至今，伴随着改革开放的不断深入，中国的都市化进程也日益加剧。在高速推进的现代化进程和跨文化交流的双重语境之下，在由工业文明主导的城市化模式向全面发展的都市化模式转轨的历史时期，中国的都市社会呈现出前所未有的复杂与多元景观，在现代性、反现代性、现代意识、反现代意识的文化坐标中艰难博弈。恰恰是在这种变动不居的社会思潮洗礼下，都市民众需要电影这一现代文明中特有的艺术形式唤起内心深处的文化反思。三十年来，中国都市电影摹写着世界范围内都市化进程中的中国经验，承载着电影人关于当代中国都市社会的文化想象，也寄托着受众的种种文化期待与返思。因此，对都市电影的研究成为了当代电影研究中的重要组成部分，不容缺失。

从哲学视角来看，电影是人类思想意识与电影情节的完美融合。用布莱希特的话说，电影是电影艺术哲学。艺术和哲学需要相互吸纳营养，尤其是电影艺术，可以从哲学的高度来接受普遍律

和一般律的指导。在具体的艺术创作和艺术理论叙述中,可以从历史和现实的规律入手,把握电影艺术现象的本质,揭示其特征。

自20世纪90年代至今,中国都市电影开始了一系列的突破和超越:推陈出新,敢于实践,不断挑战和颠覆传统电影;开疆辟土,勇于涉猎,不断挖掘电影新题材;独树一帜,勤于创造,不断发展电影新形式……这些从内容到形式的大胆变革,从题材到范围的深层拓展,都彰显出中国都市电影开拓进取、勇于创新的积极姿态。这种姿态既是大变革时代中国精神的写照,也是中华民族性格在电影人身上的反映。

追溯新时期中国都市电影三十年的发展,不难发现一条明显的创作脉络和理念轨迹:由"出走"到"回归"、从"西方哲学"理念向"中国哲学"思维的转向。这一创作脉络和理念轨迹是中国电影发展的必然,也是世界电影潮流的缩影,其中既有全球化语境下欧洲电影思潮的显性影响,也有都市电影对中国传统文化的隐性继承和创新,是历史与现实、艺术与人生、民族性和世界性的完美结合,也昭示着中国电影走进了关注民生、关注个体、关注时代的新天地。

本书以新时期以来(20世纪90年代至今)中国都市电影为研究对象,梳理三十年来中国都市电影的创作脉络和理念嬗变轨迹,并从都市电影的案例化研究角度,从艺术形态、纪实美学、"作者化"风格出发,借用时空存在论、知行认识论和伦理学等理论工具,运用中西方哲学思维,深入研究新时期中国都市电影从"西方哲学"理念向"中国哲学"思维的转向,从本质上挖掘出当下都市电影产生的社会根源和思想文化根源,解读都市电影为何会呈现如此独特的美学形

态和创作风格,也更能够清晰地反映民众对都市电影的审美接受,为中国都市电影的创作实践和学术研究提供参考和借鉴。

一、研究现状

目前,中国都市电影的研究,主要集中于电影学、社会学、文化学、比较学等视角,并产生了大量的学术成果,涌现了一大批著名学者。而对新时期以来(20世纪90年代至今)都市电影哲学内涵的研究,虽然也有所涉猎,但多为个别导演、个案作品的研究,且著述不多,也没有形成成熟的系统性研究成果。

当然,学界对中国都市电影的研究已经取得了不少成果。文献调查分析发现,主要有以下几个视角的相关研究:

1. 哲学视角的相关研究。主要集中于对中国都市电影的电影伦理、电影哲学和电影时空的研究。电影伦理的研究大多关注中国电影伦理的历史演变,如倪震、丁亚平等知名学者,主要从中国电影伦理片的世纪传承、电影伦理的实证化趋向和电影伦理叙事的历史变迁等角度进行研究,也有一部分青年学者对张艺谋、张杨、贾樟柯等导演的电影伦理进行了研究;电影哲学的研究主要集中于对德勒兹、魏茨曼等国外电影理论家的电影哲学的解读;电影时空的研究主要从技术层面对电影的时空表达进行诠释和解读,也有对贾樟柯、侯孝贤等导演的电影时空的研究等。

2. 电影学视角的相关研究。包括中国都市电影的导演个人风格,作品的主题、题材和内容,作品的美学形态,当下都市电影的艺术成就,代表作品研究和文本批评等。这一领域的代表学者有戴锦华、尹鸿、郝建、程青松、黄鸥、高力、林小平、葛颖、王宏图等,他们在

《雾中风景》《世纪转折时期的中国影视文化》《硬作狂欢》《漂移在影像的河流上》《我的摄影机不撒谎》《世纪末的镜语》《"无父"的弃儿——论新中国第六代(或"都市代")电影》《都市叙事与欲望书写》《"第六代"电影研究：命名式中的死亡与夹缝中的话语生命》等学术著作和相关期刊论文中，从作品题材和内容本身出发，试图挖掘新时期中国都市电影作品所反映的深刻主题，尽管评析的视角不同，但他们都认为中国当下的都市电影，以城镇为表达空间，以平民化的视角对社会边缘人和弱势群体予以人性化的关注，并真诚地体现了充满人道主义的悲悯情怀，从而折射出身处社会转型期的普通民众的无助、无奈、困顿和悲哀。对当下都市电影作品形式的研究，主要关注其别具一格的美学特征，如纪实主义风格、碎片化表述、个人化体验、淡化叙事、颠覆传统电影语言、消解二元对立等，这些已经成为学界公认的最具特色的美学标签。对当下都市电影艺术成就的研究，主要强调其独特贡献，包括获得的国内外奖项、产生的社会影响和国际认可等。

3. 社会学、文化学视角的相关研究。包括当下都市电影形成的文化背景和社会生态，秉承的文化立场，面临的问题、困境及发展趋势等。这一研究领域以陈犀禾、李道新、陈晓云、周星、陈旭光、金丹元、石川、孙绍谊、曲景春等学者为代表，他们的著作《多元语境中的新生代电影》《跨文化视野中的影视艺术》《中国电影文化史》《中国电影艺术史》《电影城市：中国电影与城市文化(1990—2007年)》《当代中国影视文化研究》《"后现代语境"与影视审美文化》《电影经纬——影像空间与文化全球主义》《电影的文献价值与艺术品位——谈新生代电影的成败》《20世纪90年代电影批评研究》等，为

都市电影研究辟出了一席之地。当代电影杂志社于2011年专门开设了关于都市电影的博士论坛,供青年研究者开展学术争鸣。以上著作和论文,对中国当下都市电影的文化背景、社会语境、思想话语等都做了非常系统、详细的研究,集中探讨了新时期中国都市电影面临的多重困境:一是在夹缝中求生存,二是严峻的电影市场和挑剔的中国观众,三是中国社会转型期所表现出来的无序和混乱,四是对发展前景的迷茫,等等。同时也探讨了过去三十年都市电影创作发展趋势的转变:从"出走"到"回归",从"边缘"走向"中心",都市电影借鉴和继承中国传统叙事中的成功要素,对故事的讲述更符合中国传统影戏观,对主题的表达也更加倾向于传统道德伦理,从而逐步获得了市场和观众的认可等。

4. 比较学视角的相关研究。主要集中于新时期中国都市电影创作的比较研究。代表学者有杨晓林、颜纯钧、李盛龙等,他们在《叛逆·困惑·回归:中国新生代电影比较研究》《文化的交响——中国电影比较研究》《中国新生代电影多向比较研究》《试论中国新生代电影和法国新浪潮电影的同构性》等著作和论文中,从比较学的学术视角,对当下都市电影的导演和作品进行对比研究,探讨电影的"世界性"和"民族性"、西化和中国化等问题。

综观现有的新时期中国都市电影的学术研究,显而易见,在中国传统电影美学和影戏观的影响下,学界对都市电影的研究不可避免地存在分歧。比如说,学界对新时期中国都市电影所表达的迥异于中国传统电影的题材、主题、内容、电影形式、电影语言等表现出褒贬不一、贬多于褒的态度和立场,既有肯定、褒奖的声音,也有批评和质疑的讨论。外延性研究较多,学理化研究没有形成成熟的、

系统的理论,尤其是对中国都市电影形成和发展的根源和内在本质等方面,缺乏深层次的学术梳理,从比较学的角度进行的学理化溯源研究也较少。

二、研究视角

三十年来,中国都市电影呈现出"世界性"风貌,本书拟以案例化分析的形式,用比较学、电影学、社会学、文化学等多重方法,从哲学的时空存在论、知与行的认识论、道德与正义的伦理学等角度,深入探究新时期中国都市电影孕育的深层问题,尤其是其所呈现的由"西方哲学"思维向"中国哲学"思维回归的嬗变历程和"主客二分""天人合一"的有机统一,并在解读20世纪90年代中国都市电影作品中的"西方哲学"思维和新世纪以来电影作品中的"中国哲学"思维的具体体现的基础上,还原出当下都市电影基本的时空存在、知与行、伦理三个方面的哲理核心,为当下都市电影研究提供一个新的哲学的维度和视角。

就人与自然的存在论角度而言,生存论(存在主义)是20世纪在西方流行的一种哲学思潮,它论述的不是抽象的意识、概念、本质的传统哲学,而是注重存在、注重人生,但"存在"也不是指人的现实存在,而是指精神的存在,即把人的心理意识(往往是焦虑、绝望、恐惧等非理性的、病态的潜意识)同社会存在与个人的现实存在对立起来,把它当作唯一的真实的存在。在20世纪40—60年代,存在主义同其他现代主义的哲学、文艺思潮一起对电影艺术创作产生了极大的影响,在种种非理性主义思潮的背景下,西方电影的发展进入了现代主义的高峰期。西方电影呈现出这一时期独特的风格和

意义,带有强烈的现代主义特征。20世纪80年代,随着西方思潮不断涌入中国,存在论对中国电影创作产生了深远的影响,尤其是新世纪以来,在第五代、第六代导演的都市电影创作中,无论题材、人物,还是叙事方式、影像风格等,都折射出明显的现代主义特征。以多元文化下的现代社会为前提,深入探究新时期中国都市电影创作的存在论的表达,是本书论述的重点之一。

从时空的存在论角度而言,电影的叙述时空具有多种层面的双重性:时间和空间的双重性、情节叙述和情结叙述的双重性、时空清晰和非清晰的双重性等,而电影的时间又可分为序列的时间、作为空间想象的时间和作为轮回的时间等。新时期中国都市电影呈现出独特的时空范式:时间范式有重复循环式时间、杂合交织式时间、本末倒逆式时间和具象碎片式时间;空间范式主要有静态复现性空间、多维表意性空间、幻化异质性空间和数码合成性空间;时空范式表现在假定虚拟化时空和串联交错化时空等。因此,如何从哲学本体论的范畴去解读当下都市电影的时空观念,是本书要解决的问题之一。

从知与行的认识论角度而言,知识和行动的关系是一个古老而常新的哲学难题。中国古代哲学在知行问题上有丰富的积累,特别是宋代以来,哲学家们对于知行的先后、知行的分合、知行的难易等问题做了深入的探讨。在近代,人们对知行问题依然有浓厚的兴趣,出现了一些具有重要影响的思想学说,如孙中山的知难行易说、蒋介石的力行哲学、贺麟的知行合一新论和毛泽东的实践论等。本书有关新时期中国都市电影创作的认识论研究,将主要集中于从"西方哲学"思维向"中国哲学"思维回归的实践转向及其现

代转换展开,同时也论及"中国哲学"思维在电影中呈现的发展新趋势等。

从道德与正义的伦理学角度而言,从古至今,无论是对社会还是个人,伦理道德规范一直在中国传统价值观中扮演着最高评判标准的角色。只有符合真善美的标准,才会被中国的传统价值观所认同。而中国的传统价值观是把伦理中心主义原则作为其最高原则的,价值的存在是一种道德的存在,伦理的价值高于认识和审美的价值。自20世纪90年代以来,中国都市电影创作在新的历史和时代语境下,经历了中国传统伦理道德由"出走"到"回归"、从"西方哲学"理念向"中国哲学"理念转向的嬗变轨迹,用影像的方式不断延续和更新中国民族的道德伦理血脉。本书将从性爱观、家庭观、婚恋观、价值观、伦理观等维度,对新时期中国都市电影的伦理道德进行梳理与研究,努力在光影之间寻找到中国传统伦理价值与新时期以来中国伦理观念的影像展现,并进行比较研究,进而去探究当代中国都市群体的精神面貌与价值取向,试图梳理和厘清当代伦理道德评判标准。

本书认为,新时期中国都市电影的形成与发展,既与中国文化传统,尤其是中国现代电影文化生态密切相关,也与文化全球化的历史语境存在不可分割的关系。尽管一段时间内,中国都市电影曾遭遇来自传统势力的批评和争议,遭受业界和学界冷遇,但都市电影秉承真实反映生活的原则,对现存的中国文化采取兼容并蓄的态度,同时大胆借鉴国际影坛的新观念和新模式,在世界影坛赢得了尊重。中国都市电影从"边缘"走向"中心"的历程是中国社会经济发展进程的必然反映,也是中国电影艺术从本土走向国际的真实写

照。因此,中国都市电影既是群体的,也是个体的;既是民族的,也是世界的。中国都市电影创造的电影艺术无疑是世界电影艺术的重要组成部分,散发着中华民族生机勃勃的气息,弘扬着当代中国的新气象、新风格和新气派。

第一章
新时期中国都市电影哲学思维的嬗变轨迹

20世纪90年代,以"第六代"导演创作为主的中国都市电影就遭受了各种"坎坷"。这种"坎坷",一方面源于公众的曲解和误读,另一方面也源于这一时期中国都市电影的离经叛道和不合规范,但更多的是源于中国经济社会发展尚未培育好接受新型都市电影艺术观的生态文化,尚未形成接纳它"不合规范"的体制以及尚未"开放"容忍艺术新玩意的心态,这就注定了中国都市电影无可回避地在曲折中求生存、在夹缝中求发展的命运。因此,新时期中国都市电影之嬗变,既反映了中国电影艺术观念的变迁,也折射了中国社会文化心理的变化。

第一节 从"出走"到"回归"的发展脉络

在过去的三十年里,中国都市电影饱受成长的历练,经历了从"反叛"到"回归"、从"西方哲学"理念向"中国哲学"思维转向、从决然地颠覆到批判地继承的转变过程,其创作形态也经历了从"边缘"走向"中心",由不被主流意识形态接受到渐渐向主流意识形态靠拢的方向性、实质性转变。

一、孤绝地出走

1989年,张元、王小帅、娄烨、路学长、胡雪杨、刘冰鉴、唐大年、李继贤等人从北京电影学院同年毕业。一篇由"八五"级全体同学署名的《中国电影的后"黄土地"现象——关于中国电影的一次谈话》指出:"第五代的'文化感'式乡土寓言已成为中国电影沉重的负担,屡屡获奖更加重了包袱,使中国人难以弄清究竟如何拍电影。"[①]这无疑是中国电影史上具有重要意义的呐喊。自此,第六代导演为中国都市电影开创了一条崭新的创作之路:对城市生活的深切关注、对城市群落的深情凝视、对悲苦人生和时代巨变的人文关怀。在这样的呐喊声中,第六代导演开始了对电影创作的不断探索与大胆实践,悄悄地书写着中国电影史。

1989年,导演张元首开先河,自筹资金拍摄了处女作《妈妈》。影片讲述的是生活在北京的一个弱智儿的母亲的苦难经历,采取实景拍摄,使用非职业演员,由编剧秦燕出演了故事中的主角"妈妈"。此部作品的伟大意义在于:它展示了完全不同于"第五代"的电影形态和电影主题,是新一代电影文化和艺术主张的宣言书。"如果说,第五代的艺术作为'子一代的艺术',其文化反抗及反叛的意义建立在对父之名、权威、秩序确认的前提之上……那么,在《妈妈》中,那潜隐其间的儿子的故事,则借助一个弱智而语障的男孩托出了新一代的文化寓言。或许可以将其中的弱智与愚痴理解为对父

① 北京电影学院"八五"级导、摄、录、美、文全体毕业生. 中国电影的后"黄土地"现象——关于中国电影的一次谈话[J]. 上海艺术家,1993(4).

亲和父权的拒绝,对前俄底普斯阶段的执拗;将语障理解为对象征阶段——对父的名、对语言及文化的拒斥。"①

所以,《妈妈》堪称中国都市电影的转折之作,其意义十分深远,在中国电影史上应该留下浓墨重彩的一笔——正如外国电影评论界所言:"《妈妈》这部电影在今天中国电影界还是很令人震惊的,对于年轻的北京电影学院的毕业生说来,这几乎称得上是英勇业绩了……假如中国将要产生第六代导演的话,当然这代导演和第五代在兴趣品味上都是不同的,那么《妈妈》可能就是这一代导演的奠基作品。"②

1990年,《妈妈》获得法国南特电影节评委会奖和公众奖。与此同时,第六代都市电影的另一位旗手胡雪杨拍摄了处女作《童年往事》,获得1990年美国奥斯卡学生电影节银奖。由此可见,中国都市电影在世界电影节上泛起涟漪,中国电影人已经出现在各大电影节的红毯上,其处女作也出现在电影节的作品展映中。但是,虽然在国外电影节中崭露头角,但这批导演却并没有引起当时的国内电影评论界的关注和认可,也没有为中国影坛创下辉煌,更没能让人们注意到新时期中国都市电影的潜在能量,业界只是把他们当作一个个单独的个体来关注。究其原因,来自多个方面:首先,在气势上尚有欠缺,总体说来势单力薄、人微言轻;其次,作品大多还处于尴尬境地,没有渠道进入主流视野,只有非常少的受众通过电影沙龙或录像带观看过,在当时几乎就是一种"小众"艺术;最为重要

① 戴锦华. 雾中风景[M]. 北京:北京大学出版社,2006:355.
② 托尼·雷恩. 前景:令人震惊![J]. 李元,译. 电影故事,1993(4).

的原因在于，在20世纪90年代初的中国影坛，"第五代"是中国电影的主力军，是学界和大众关注的焦点。

1993年和1994年，在以"第六代"为代表人物的新时期中国都市电影发展史上具有一定的意义，因为在体制内相继出现了娄烨的《周末情人》、管虎的《头发乱了》。这两部影片一经公映，就立即在观众中引起了巨大的反响，人们强烈地感觉到了影片带来的迥异于传统电影的、前所未有的差异感，以及创作者通过影片极力想要表达的迫切的自我舒展之欲望。这两部都市电影一石激起千层浪，并且一鸣惊人，当时的评论界和先锋派的影评家们纷纷把目光投注到娄烨和管虎身上，这着实让人振奋了一次。正是在这样的状态下，《谈情说爱》的导演李欣第一次把张元、胡雪杨、娄烨、管虎等归为一个群体，并以"第六代"的称谓来界定他们。李欣的这一观点在当时的学术界引起了一定的关注，部分学者还为此发表了论文。遗憾的是，之后不久，中国都市电影又重新步入了低谷。

深入分析中国都市电影步入低谷的原因，不难发现是多种因素综合制约的结果。其一，新时期中国都市电影导演作为一个新兴群落，其创作经验缺乏，电影风格和理念还处于摸索阶段，导演自身也存在着诸多不足。其二，中国电影在20世纪90年代初的时代大背景下，有着难以言传的苦衷——因为经济的原因，电影市场出现大滑坡，中国国产影片的不景气直接导致政府部门每年从国外引进十部大片，从而逐渐改变了中国观众的欣赏趣味和倾向，在受众层面形成了恶性循环。其三，彼时的中国都市电影导演，执着于自己的艺术追求，认为艺术和商业是对立的，因而对于电影市场和投资回报几乎完全忽视，加之不能进入体制内，他们就以独立制片人的渠

道发片,因而举步维艰。虽然《周末情人》和《头发乱了》得以公映,但是都市电影导演中的大部分依然无法在体制内拍摄电影,作品问世后也无缘与观众见面。即使是少数得以公映的作品,也因为他们的创作选择边缘性题材,不被当时的大众主流文化所接受,因而几乎没有市场。最后,意识形态方面也有一定的影响,以张元的作品为代表的中国电影在国际电影节上频频获奖,在使得中国都市电影不断产生国际影响的同时,也为其在国内的发展埋下了隐患。

彼时,虽然处境艰难,但导演们对中国都市电影的创作热情却并未减退,他们冲破层层藩篱,克服现实困难,在夹缝中坚持创作,仍然有大量作品出现:王小帅拍摄了《冬春的日子》,何建军拍摄了《悬念》和《邮差》,娄烨拍摄了《危情少女》,邬迪拍摄了《黄金鱼》等。与此同时,也有零星的体制内影片出现,如李欣的《谈情说爱》《我血我情》,章明的《巫山云雨》等。

二、徘徊中回转

1997年是标志着新时期中国都市电影自我转型、由"叛逆"走向"回归"的一年。在这一年里,路学长自编自导了体制内作品《长大成人》。《长大成人》的意义在于,该片呈现出与以往都市电影作品不一样的风貌:在不完全放弃自己的艺术主张、张扬个性和创作风格的同时,有意识地向社会主流意识形态和主流文化价值观回归,因而能够被主流文化和受众所接纳和认可。《长大成人》展现出诸多的对立与统一:在反叛中逐渐回归,在迷茫中执着追寻,既想摆脱禁锢又甘愿被束缚……这些矛盾和对立冲击在一起,负负得正,为观众建构了一个温馨的心灵胜境,因而获得了广泛的共鸣。

《长大成人》的诞生,使得中国都市电影的未来之路出现了一线希望之光。该片不仅展现了都市电影在电影的叙事、剪辑、摄影等方面娴熟的技艺,在讲述主人公成长故事的同时,也把主人公赖以生存的社会环境和自然环境一一显现,从而使得观众在观影过程中产生了极大的熟悉感和心灵共鸣。并且,在精巧的叙事之中,各种前卫的、先锋的电影表现手段得以灵活运用,使得影片的内容与形式相得益彰。

就电影主题而言,和《长大成人》一样,中国都市电影导演初期的作品,大多也是以第一人称讲述故事,呈现个人自传式的成长经验和心路历程。可是,这些导演更多地只是单纯呈现生活的原貌和感性的体验,表达的多为生活的表层,缺乏理性的反思和深层意义的揭示,换言之,只是发现问题、抛出问题,却不求分析问题,更不求解决问题,因此,他们的作品无法建构深远的意义话语。而《长大成人》却截然不同,它让观众看到了一种可能:虽然不能彻底地分析问题、解决问题,但也不会弃之不顾,而是真诚地、平实地、低调地去寻找,发现人生的部分意义和存在价值。更为难能可贵的是,《长大成人》让人们看到了这种寻找的姿态充满了谦卑、冷静和坚定。在影片中,"朱赫莱"式的大哥虽然只是偶然出现在主人公周青的生活中,但是他的人格和行为深深地影响着周青的个人成长和精神意志,并且,这种影响是非常个人化的,带有一定的偶然性和不确定性。这和传统电影中的精神领袖完全不同,虽然也有积极的引领效应,但这种引领是小众的、个人化的,这恰恰是《长大成人》的价值和意义所在。

《长大成人》在主题上更加积极、乐观、向上,和社会主流价值伦

理保持一致,反对自暴自弃,拒绝自我放逐。虽然,面对残酷的社会现实,主人公也会迷失,也有困惑,也有狂乱和桀骜不驯,但是,其内心的信仰、对真善美的追求和对英雄主义等传统价值观的坚守从来没有动摇过。影片想通过这样的内心坚守表达一个深层次的意义能指:当个人无法凭一己之力从总体上解决现有的所有问题时,依然可以通过努力,部分地解决问题。这一文化寓意在当时都市电影集体低迷的背景下,无疑是一剂强心针:它给处于创作困惑与茫然中的都市电影导演以启示与引导,让人们看到了新的希望和发展方向。可以说,《长大成人》的诞生,为中国都市电影找到了一条可以自我调整、自我纠错、自我开拓、自我完善的光明之路。

三、选择性回归

时至 90 年代末,"回归"与"皈依"的主题趋向更加明显地流露于都市电影导演的作品中,他们慢慢摆脱了特立独行的艺术追求和"学院派"创作风格所带来的曲高和寡,也渐渐放弃了自我中心、自我放逐、自恋情结和对现实社会的尖锐批判,转而汲取传统电影的某些积极元素,渐渐向大众主流文化和中国受众观影趣味靠拢。当然,在转变的同时,都市电影导演仍然坚守着这一群体的根本性主张:在电影的题材上,依旧选择社会普通人甚至底层边缘人的视角,坚持平民化的视点和立场;在电影叙事上,依旧拒绝传统电影中的二元对立,反对正统的道德评价;在电影风格上,依旧执着于不断颠覆和突破现有的电影语言和电影形式,不断探索新的电影技巧……他们在"回归"中的局部坚守,对于都市电影之后的发展而言,具有深远的意义和积极的影响,带来了中国电影新的文化情境

和价值意义。

《长大成人》的积极意义不仅在于它让都市电影导演学会了审视自身，开始进行自我反省和深层思考，同时，就外部环境而言，这部作品也让国家电影主管部门意识到，对都市电影进行整合具有一定的可行性。彼时，长沙会议召开，电影主管部门改变了立场，转而采取了积极的、具有建设性的策略措施，于是，中国电影的两大创作重镇——北京电影制片厂、上海电影制片厂分别以低成本、小制作的方式，吸引了一大批都市电影导演加盟，以经济的手段把都市电影逐步整合到主流价值体系当中。随着1999年北影、上影"青年工程"拍摄计划的出笼，都市电影回归主流的作品不断涌现，张元、路学长、王小帅、管虎、娄烨、阿年等导演纷纷走入体制内拍摄影片，创作了《过年回家》《非常夏日》《苏州河》《呼我》等优秀影片……这些作品或多或少地显示出都市电影对传统电影与民族文化的息息相关的回应，并突显出部分传统电影的叙事特征。

在此，要特别提到一批出生于20世纪70年代的都市电影导演，如高群书、韩杰、宁浩、王笠人、杨超、李虹、金琛、施润玖、毛小睿、张杨、吴天戈、王全安、王瑞等。和张元、胡雪杨、管虎、王小帅等出生于20世纪60年代的导演们不同，这批导演从一开始就对60年代出生的导演的自恋倾向有所觉察，从而在创作过程中自觉地加以整合，既抛弃了"第五代"沉重的民族、历史和文化反思，又摒弃了60年代出生的都市电影导演群体的执拗与自恋。他们的作品呈现出青春飞扬、快乐人生的欣然景象，表现出了对主流话语和电影市场价值的双重皈依和回归态势，张杨的《爱情麻辣烫》《洗澡》和施润玖的《美丽新世界》、宁浩的《疯狂的石头》等就是最好的例证。

1999年,《新主流电影:对国产电影的一个建议》正式发表①,它是70年代出生的都市电影导演的艺术宣言书。在上海电影制片厂进行创作实践的一批都市电影导演借此提出了自己的艺术主张,即要将导演个人化风格融入"主旋律"电影,从而以自己的艺术探索和实践,局部地改变传统意义上的"主旋律"电影。这一宣言标志着70年代出生的都市电影导演们,无论是人文思想、艺术理念,还是价值判断、创作模式,都愈发向主流电影机制和主流文化、价值观靠拢。彼时,以张杨的《爱情麻辣烫》和《洗澡》、金琛的《网络时代的爱情》、施润玖的《美丽新世界》、李虹的《伴你高飞》、毛小睿的《真假英雄兄弟情》、张建栋的《童年的风筝》和《紧急救助》、阿年的《中国月亮》等为代表的作品,在世纪之交涌现于中国电影市场,其明亮欢快的视听元素、完整的故事情节、常规的镜头语言表述、流畅的画面剪辑和亮丽的影像空间,给观众构建了一个青春跃动的"美丽新世界",呈现出都市电影积极昂扬的主流姿态。

首先,故事的取材发生了重要变化。他们的作品大多取材于城市平民的真实生活,具有一定的社会性和普遍意义。例如,1997年,张杨的《爱情麻辣烫》以五个独立的小故事,讲述了当代青年的恋爱观和婚姻观,和以往都市爱情影片中的压抑、苦闷截然不同,这里的爱情更加积极、乐观,虽然也有痛苦和现实的无奈,但是欢乐更多,也更加贴近寻常百姓,散发着浓郁的生活气息。1999年,张杨拍摄了影片《洗澡》,故事的叙述非常接近现代人的生活,人物角色也很简单:一个经营着老式澡堂子、坚守传统的父亲,一个反对传

① 马宁.新主流电影:对国产电影的一个建议[J].当代电影,1999(4).

统、喜欢现代生活的大儿子,一个看似痴呆却和父亲一起坚守传统的二儿子。大儿子离家多年后突然回来,处处显示出和这个传统家庭的格格不入,但是,在经过一系列生活琐事之后,大儿子渐渐理解了父亲,逐渐向传统回归。尤其是父亲死后,他担当起父亲的角色,把弟弟带在自己身边。这样的故事内容和叙事结构自然流畅,丝毫没有故弄玄虚之嫌,真切地表达了现代人对传统伦理中亲情回归的渴望。

其次,电影主题更加体现出超越传统意义的对人生价值和文化观念的理性思索。和其他反映农民生活和城乡差别的电影不同,施润玖的《美丽新世界》讲述的是一个看似有点悲剧色彩却又充满了人性温暖的故事:农民张宝根在城里中了一套房子,可几经波折,最后却又落空,面对残酷的现实,张宝根手足无措,但是这一遭遇却又促使他找到了自己的真爱。"原来的故事中的农民后来和房地产公司打起了官司,但我们的电影不能这样表现。于是我们想就张宝根来写一个城市和乡镇的差别故事。"①70年代出生的这批年轻导演,无论在创作的理念上,还是在个人的世界观、价值观上,都折射出与60年代出生的都市电影导演迥异的面貌:他们放弃了"第五代"对文化的反思和对人性的叩问,也拒绝像60年代出生的都市电影导演那样桀骜不驯、离经背道,他们有自己的想法和主张。施润玖曾说过:"剧中人(《美丽新世界》)的梦想也是我们这些创作者的梦想。我们幻想生活中突然而至的某种奇迹。在每一次来自现实生活的无情打击后默默退到一边,安静地舔净自己的伤口,坚持自

① 施润玖.《美丽新世界》启示录[J].北京电影学院学报,1999(2).

己美丽的愿望并再一次充满勇气地走进这个世界当中。"①

面对异常激烈的市场竞争和瞬息万变的社会环境,都市电影导演已经炼就了沉稳、平和的心境,他们对于现实生活和社会问题也显得更加成熟、理性、务实。"让我们直接一些,再直接一些,抛开愚蠢的算术,让真实的自我回敬现实一个响亮的耳光!"②

出生于70年代的都市电影导演群体在世界范围内获得了认同。《洗澡》获得加拿大多伦多国际电影节的评委会大奖以及西班牙巴斯蒂安国际电影节的最佳导演奖,《伴你高飞》获得"金鸡奖"导演处女作奖提名,《网络时代的爱情》获得"金鸡奖"导演处女作奖,《冲天飞豹》被纳入了国家的"献礼片"之列,霍建起的《那山那人那狗》获加拿大蒙特利尔国际电影节"公众奖"以及国内"金鸡奖"最佳故事片大奖……这些来自国内外的种种荣誉,其实也是他们向主流价值形态和电影市场双重回归的佐证。

更有甚者,宁浩的《疯狂的石头》《疯狂的赛车》、王光利的《血战到底》、李欣的《大话股神》、马俪文的《我叫刘跃进》等极具游戏色彩和黑色幽默的新类型商业电影,广受观众好评,票房屡创佳绩。事实证明,都市电影的创作回归对于这一群体之后的发展具有积极的作用和深远的意义。这批作品大规模出现后,国家电影局组织召开了宣言般的青年电影研讨会。自此,中国都市电影真正在电影界掀起了一股浪潮。

由"出走"到"回归"、从"边缘"走向"中心"的嬗变,在新时期中

① 施润玖.《美丽新世界》启示录[J].北京电影学院学报,1999(2).
② 同上注。

国都市电影导演中比比皆是,不胜枚举。其中,最具代表性的当属贾樟柯。贾樟柯既是从"反叛"走向"回归"的最有力代表,同时也是最具国际影响力的代表。分析其创作发展轨迹,不难发现,在创作初期,贾樟柯以香港人的资金渠道拍摄了低成本的影片《小武》,该片虽未在国内公映,但是却在海外获得数个奖项,一时声名鹊起。随后,他通过跨国资本运作,由中国香港、日本、法国、意大利四个投资方合作出资,拍摄了影片《站台》,并再次大获成功。这一做法可谓为新时期中国都市电影开辟了第三条道路。新世纪以后,贾樟柯正式进入体制内,陆续拍摄了《任逍遥》《世界》《东》《三峡好人》《无用》《河上的爱情》《二十四城记》《海上传奇》《在清朝》等作品,在全国各大影院公映,同时又在国际上的各个电影节大放异彩,获得诸多奖项。循着贾樟柯的创作道路和发展轨迹,我们恰恰可以清晰地看到新时期中国都市电影的发展脉络和嬗变轨迹。

第二节　对中国电影创作思维的丰富

新时期中国都市电影是在20世纪90年代中国社会文化思潮和美学观念急剧转型的背景下出现并逐渐兴起的。都市电影导演以自己独有的表达方式去探求身处改革大潮、不能自我把控命运的平民群落的内心世界和感情生活,以前所未有的反叛精神和探索勇气,以大胆的创作实践来激发人们对电影艺术的思考,不断丰富电影语言,力求以影像画面引导人们去追寻一种新的解读世界、阐释世界的渠道和路径。

一、现实性题材与自传式叙述

新时期中国都市电影极大地丰富了中国电影的创作题材,拓宽了中国电影的表现领域。导演通过讲述自我成长的体验和生命记忆,在自己熟悉的故事当中抒发对人生和世界的感悟。同时,对城市边缘人和社会平民的关注也大大地扩展了中国电影对现实生活反映的视阈。更重要的是,他们的作品唤起了人们对电影现实性的深层思考。都市电影导演的作品关注的大多是当下中国,尤其是当下城市生活的现状。他们面向现实,关注都市,记述着当下经历的生活和生命的体验。他们对同龄人的生存境遇有着比较深刻的体悟,因此,他们的电影在表达城市生活的时候,更倾向于表现当代都市年轻人的生存状态,甚至叙述自己的成长经历,抒发个人的内心情感。所以,现实性题材和对城市变迁的写实性描绘便是他们作品的外部特征。

虽然反映都市生活的电影可以追溯到 20 世纪 80 年代,如张泽鸣的《太阳雨》、孙周的《给咖啡加点糖》、周晓文的《疯狂的代价》,以及由王朔的小说改编而成的《顽主》《一半是火焰,一半是海水》《大喘气》等等,但是都市电影导演却不甘于沿袭前辈们的套路,不仅把镜头对准了都市生活中的平民百姓,而且更加关注处于社会边缘状态的小人物,有些甚至是被主流意识形态长期遮蔽、一直处于失语状态的底层人物,致力于描写他们真实的人生和充满悲情的内心世界,在进行客观记录和讲述的同时,促使观众去思考现实生活的残酷和无奈。从这个意义上来说,都市电影导演借用影片中一个个日常化的生命状态,表达的既不是以往影片中观众已经十分熟悉的对

于主流道德观的高扬和对主流意识形态的神化,也不是对重建坍塌的社会秩序的呐喊或是对人性悲喜剧的铺垫,他们只是想再现生命中的无聊、空虚、苦闷、徘徊、纠结、挣扎的真实的状态,其核心的部分就是对青春失落的怅惋。所以,施润玖在谈到《美丽新世界》的创作感想时,不无感慨地说:"真实对我而言,它的重要程度相当于每天的必需品,没有它就会被饿死、渴死或冻死。"[1]贾樟柯在《我不诗化自己的经历》中也说道:"我想用电影去关心普通人,首先要尊重世俗生活。在缓慢的时光流程中,感觉每个平淡的生命的喜悦或沉重。"[2]

20世纪90年代初期,中国的社会生活和文化生态发生了天翻地覆的变化,一些前所未有的新事物开始在都市中出现,其中也包括各种各样的新型人群,如先锋艺术家、流浪歌手、下岗工人、农民工等,他们的出现正是中国改革开放和社会转型、思想开放所致,他们是生活在我们每一个人身边的现实存在。都市电影导演敏锐地关注到这些群体,并看到了他们身上所蕴含的时代价值和现实意义,于是,他们用影像去记录、讲述这些新群体、新现象背后的故事。

毋庸置疑的是,在讲述这些新群体的故事时,都市电影导演把自己成长的个人记忆和隐秘情感融入其中,用生命的真诚打动观众。其实,就个人的生活经历而言,很多导演在创作过程中经历各种挫折,其自身的生活状态也是比较平民化,甚至边缘化的,电影里讲述的故事,对他们而言是非常熟悉的,很多电影作品其实就是对

[1] 施润玖.《美丽新世界》启示录[J].北京电影学院学报,1999(2).
[2] 程青松,黄鸥.我的摄影机不撒谎:先锋电影人档案——生于1961~1970[M].北京:中国友谊出版公司,2002:368.

自己周围的人物、发生在自己身边的故事的客观记录,有的甚至带有强烈的自传色彩。从路学长的处女作《长大成人》到姜文的处女作《阳光灿烂的日子》,从《周末情人》到《头发乱了》,还包括贾樟柯的"故乡三部曲",每一部影片之所以情感真切、震撼人心,主要原因在于影片表达了导演在个人成长经历下的真情实感。《头发乱了》中女大学生叶彤在影片开头的一段独白,实际上也反映了都市年轻人的共同心声;《周末情人》的自恋情结恰恰是这一代年轻人精神优越和自我流放的真实写照;《阳光灿烂的日子》以个人化的视角和自传式的艺术表达,讲述了一个特殊年代下的成长故事,没有对时代和政治运动的批判,也没有对人性的反思,只是一种情绪的宣泄,是新时期中国都市电影的一种自我迷恋和自我张扬。

当然,过于沉浸于这种自恋式的对个体生命的表达,使得都市电影导演的作品往往摆脱不了视野的狭窄和过于个人化的问题,有的作品甚至类似于创作者的喃喃自语。"第六代(都市电影)导演使电影终于脱离了历史学家或社会学家所做的事情,而只想传达生活过程中的个人体验",[①]但是,"他们并没有思考和追求,只不过用了年轻人独特的方式来表述,在喧嚣的摇滚中纯净心灵,从血腥的殴斗中伸张正义……从表面上看,他们的电影风格脱离了传统,但抛开了长者的偏见,这种现象在每一代新人重新登场时都有可能发生,也只有通过他们自身的经验才会有所调整"。[②]遗憾的是,新时期中国都市电影的自传式叙事往往很难找到观众,习惯于传统影戏

① 陈犀禾,石川.多元语境中的新生代电影[M].上海:学林出版社,2003:44.
② 同上书,第46页。

观的普通观众有时无法体会导演在影片中想要表达的相当个人化的感受,很难产生情感共鸣,因而新时期中国都市电影受众面非常小,社会影响也很有限,不可避免地显示出与观众的隔膜和疏远。

新时期中国都市电影的自传式叙事,其实就是一种自我的艺术化表达和内心的外向化呈现,虽然在表达形式上各有不同,有的直白,有的含蓄,有的直接,有的隐射,有的比喻,有的象征,但是,都表现出对青春的描摹和对记忆的重现,以此来完成对自我成长的祭奠。这种极端个人化的电影艺术形态是对传统叙事电影的一次解构和重构。

二、碎片化形态与后现代结构

新时期中国都市电影导演除了在题材选择和叙述视角上表现出与以往各代导演的截然不同,他们在电影形态和电影结构上,也做出了大胆的尝试和勇敢的探索,他们带给中国电影的是状态化电影或新感觉主义电影。因为他们在影片中所表达的对青春、人生、社会的认知和审美是非常个人化的,注重表达个体对世界的体验和感觉,以近乎原生态的形式呈现出生活的真实境况。与传统的情节叙述方法不同,新时期中国都市电影导演的作品更多是由情绪、感觉等人为性变化推进新的情节性叙事,使得生活中的片段事件和回忆、幻觉等参与到叙事当中。在镜语的运用上,和传统电影中的静态镜头不同,有的都市电影导演喜欢运用跳跃式剪辑,打破常规,以短镜头的频繁切换、频闪和晃动等,来传达创作者想要极力表达的焦灼、躁动、不安,同时也为中国银幕带来了诸多后现代主义的特质。

新时期中国都市电影导演的碎片化表述主要呈现于叙事方式和影片结构之中。从叙事的角度来看,他们的作品放弃了传统中国电影的"起承转合"和"开端、发展、高潮和结局"的情节脉络,也没有激烈的矛盾斗争,有时甚至几乎看不到一个完整的故事,没有情节,也没有内在逻辑关系,只是日常生活片段的自然呈现,因此,新时期中国都市电影导演的作品没有极具戏剧性的情节设置,也没有传统意义上的高潮、结局,较之传统影片,它们更接近于生活的原生态。比如说,影片《湮没的青春》几乎没有故事,只是一种情绪、心境和内心变化的外在呈现;影片《头发乱了》讲述的全都是生活中的琐事,是情绪的碎片式拼接和几个不连贯的事件的串联,最终杂糅在一起,成为主人公叶彤个人生活状态及其感受的呈现。

虽然新时期中国都市电影导演在世纪之交逐渐开始了向传统的局部回归,有的导演甚至开始拍摄商业类型片和接近主流话语的主旋律影片,但是,他们依然保留了在动作场面之间穿插许多情绪化场面和生活琐事片段的特质,并赋予了主人公的行为动机以更多的心理因素,因而也就从形态上呈现出与传统叙事影片的显著不同。在新时期中国都市电影导演的作品中,人物的情绪变化直接或间接地推动故事情节发展,从而形成一种有别于传统电影的叙事逻辑和电影结构,这也是新时期中国都市电影的贡献之一——开创了一种全新的叙事方式。

从影片的结构来看,新时期中国都市电影导演特别强调个人风格的独特呈现,因此,他们的作品也就因为各自不同的主题而呈现出完全不同的形态,很多作品的叙事结构呈现出后现代主义的特征。比如说,张元的处女作《妈妈》,彻底地打破了传统观念中对故

事片和纪录片的理解,在结构上把这两种影片的特点杂糅在一起,在虚构故事行进的同时,不时地插入一段段纪录片式的现场采访,让被采访者直面镜头,讲述自己的内心感受,给观众带来了全新的观影体验;张杨的影片《昨天》,在再现贾宏声的"昨天"过程中,穿插了贾宏声及其身边的相关人物接受采访的一系列场景,并且在画面中故意将摄影机镜头拉远,呈现出摄影棚中影片正在拍摄的状态,不断给观众以间离的效果。诸如此类的例证还有《谈情说爱》采用了三段式的重叠结构讲述三个现代都市的爱情故事,《城市爱情》采用了在叙事和电影语言上逆向对比的双重时空结构等等,这些都充分展现了导演在叙事结构上的把控力和想象力。当然,新时期中国都市电影导演在电影结构上的大胆探索和勇于创新,是以牺牲电影艺术的大众性和娱乐性为代价的,他们早期作品中的叙事结构经常不被普通观众所接受和认可,在电影市场遭到冷遇。

虽然新时期中国都市电影在叙事和结构上还存在着许多的缺憾,但是恰恰是这些缺憾,与导演的探索、创新一起,共同构成了新时期中国都市电影独一无二的特征:以截然不同于以往中国电影的新鲜内容和陌生方式,带给观众一种崭新的观影体验,是一种开拓性的进步。

三、纪实主义风格和感觉化影像

纵观新时期中国都市电影三十年的创作,虽然几经变化,主题和风格上不断辗转,但是也可以找到诸多都市电影一贯坚守的共性特质,这其中,纪实主义风格就是最显而易见的共性之一。在电影的创作过程中,新时期中国都市电影导演不仅把20世纪80年代中

国电影对纪实美学的实践和探索继承和发扬了下来,而且还进行了大胆的创新和开拓,并实现了真正意义上的超越。这一特点,不管是在90年代初的作品中,还是在新世纪以后的作品中,都有非常明显的体现。新时期中国都市电影导演不仅追求传统的现实主义中所谓的真实,也更注重通过置景、表演、对白和化妆等来体现出生活的真实。在他们的很多作品中,有非职业化演员的采用、简约的拍摄方式等,尤其是以实景拍摄、同期录音等方式还原了生活的质感,拉近了作品与现实生活的距离。例如,《北京杂种》以纪录片的视角,客观冷静地呈现了生活在城市中的现代青年的行为状态;《悬恋》《邮差》《冬春的日子》摒弃了传统的锤炼、含蓄、典型化的语言处理,冷静地审视主人公单调、琐碎的日常生活;《小武》《站台》《任逍遥》《二十四城记》《三峡好人》《巫山云雨》等影片中的主人公操着方言味极浓的普通话,演员甚至都没有化妆……所有这些,都有效地体现出电影语言的纪实性。

章明在《巫山云雨》的导演手记中说:"我们要电影的风格化,更要影像的极度自然性。不要担心画面不够丰富斑斓、题材不够刺激人心、画面不够华贵亮丽……在我们获得的条件下,我们要的是质朴。甚至不用担心将来别人指责这部电影平淡沉闷,貌不惊人。因为影像的背后自有另一种东西,一种眼睛所不能见到却可以用精神去感觉到的真实存在。"[1]

新时期中国都市电影以情节线索的交叉和繁复、节奏的非戏剧

[1] 程青松,黄鸥. 我的摄影机不撒谎:先锋电影人档案——生于1961~1970[M]. 北京:中国友谊出版公司,2002:33—34.

性和对日常生活的自然呈现,来还原现实生活的真实质感。虽然,有时这种真实的还原看似粗糙、拖沓、乏味、枯燥和沉闷,但正因如此,新时期中国都市电影走出了"第四代"的叙事传统和"第五代"的民族寓言,形成了裸露出生活真实状态的电影语言风格。

新时期中国都市电影的纪实主义风格和由此带来的人文关怀和强烈的现实批判性,在中国电影史上留下了浓墨重彩的一笔。都市电影导演以直面现实的勇气和关注底层民众命运的真诚,力求表现出对"生命状态"和"生存体验"的双重还原,对转型期中国社会存在的现实问题进行了大胆而直白的呈现,充分表现了一代电影工作者的艺术赤诚和时代责任。

一方面,新时期中国都市电影导演选择以纪实主义的美学风格来实现他们对现实世界的还原;另一方面,他们又以充满了实验性、探索性的电影语言来表达他们对斑驳迷离、无所适从的城市生活的精神体验:毫无规则和内在逻辑的画面剪辑,晃动跳跃的镜头,打破常规的剪辑,斑驳迷离的主色调和情绪多变、狂躁不安的人物……因为接受过专业化的训练,新时期中国都市电影导演对营造视觉效果的各种元素,如造型、色彩、镜头语言等非常关注,折射到电影创作中,他们更加倾心于电影画面的节奏和氛围,如精致的平面化再现、快节奏的镜头切换等。在新时期中国都市电影早期作品中,很多导演热衷于将摇滚音乐引入影片,有时候甚至使其参与到叙事之中,从张元的《北京杂种》到管虎的《头发乱了》,再到路学长的《长大成人》,此类例子俯拾皆是。当然,这与当时的时代背景有着千丝万缕的关系,一方面,在20世纪90年代初的中国,摇滚音乐本身代表着一种叛逆、先锋和时髦,是年轻人的代言;另一方面,摇

滚音乐强烈的节奏也给电影的视听带来冲击,有效地传达出城市青年的迷茫、困惑和躁动不安,是复杂情绪的外化表现,也是新时期中国都市电影语言表达中一个不可分割的组成部分。

一言蔽之,新时期中国都市电影在诸多方面体现出鲜明的非主流、非常规,甚至是叛逆性的倾向,它们以生活在城市中的平民甚至是处于社会边缘的小人物为对象,观照当下,关注他们处于社会转型期的生存状态和生命体验,并且丝毫不粉饰人性的晦涩、阴暗和传统文化价值观念的岌岌可危,大胆地裸露社会的原生态,这不仅大大拓展了中国电影的题材和主题,而且给电影语言的变革带来了新的启示和思考。

虽然,新时期中国都市电影也不可避免地带有题材的单一化和类型化、艺术视野相对狭窄、表述过于偏执等诸多缺憾和不足,但是其创作中展现出来的先锋意识、实验精神和开拓创新的勇气,为中国电影的发展带来了希望,也带来了活力和朝气。

第二章
新时期中国都市电影的艺术形态

20世纪90年代以来,随着中国改革开放的不断深入和市场经济的急速转型,以科技化、商品化为代表的"消费文化"全面渗透到社会生活的各个领域,大众审美也渐由"纯审美"转换为"泛审美",即审美的取向由深入、理性的沉思和反省转为浅显、感性的行乐和愉悦,精英化、唯美化、高雅化逐渐淡出时代的舞台,取而代之的是平民化、世俗化和商业化。"一方面,'审美'不断向普通文化领域渗透,弥漫于其各个环节;而另一方面,普通'文化'也日益向'审美'靠近,有意无意地把'审美规范'当作自身的规范,这就形成了难以分辨的复杂局面。"[①]

"泛审美"文化的兴起,使得人们将精神层面的审美诉求和物质层面的日常所需有机融合,并且相互渗透、互为影响,形成了"日常生活的审美化"和"审美的日常生活化"互为循环的机制,即人们逐渐将审美日常化、世俗化,生活中的任何事物都可以作为审美的源泉。与此同时,随着后现代主义思潮的涌入和大众文化的崛起,商

[①] 王一川.启蒙到沟通——90代审美文化与人文精神转化论纲[J].文艺争鸣,1994(5).

品经济、科技发展与审美文化现实相靠拢,人们逐渐将自我的审美标准泛化为个人的行为准则和日常规范。

"泛审美"文化的盛行折射到电影艺术领域,不论是在题材、人物、主题,还是影像风格、叙事结构和镜语特点等方面,都显现出前所未有的独特形态,本章将着重论述"泛审美"文化在新时期中国都市电影艺术形态领域的深远影响。

第一节　题材的生活化和叙述的个人化

"泛审美"文化的广泛流行,不仅意味着20世纪80年代"纯审美"文化(精英文化、高雅文化、唯美文化)的淡出和疏离,同时也意味着日常审美(大众文化、草根文化、娱乐文化)的突显。在世俗文化日益成为主流文化的现代社会中,人们不再苛求心灵的诗意栖居,而是追求肉身的感性欢愉,审美需求转向生活化、通俗化,立足于日常的现实生活,"我的地盘我做主",强调构建一个以自我定义为准的审美世界。

回望新时期中国都市电影创作,题材的生活化和叙述的个人化倾向与"泛审美"文化中"日常生活的审美化"不谋而合。无论是出生于20世纪60年代的资深导演胡雪杨、张元、路学长、王小帅、管虎、娄烨等创作的《罪恶》(1996)、《非常夏日》(1999)、《苏州河》(2000)、《卡拉是条狗》(2003)、《我爱你》(2003)、《绿茶》(2003)、《西施眼》(2002)、《紫蝴蝶》(2003)、《蔓延》(2004)等,还是出生于20世纪70年代的新兴导演韩杰、宁浩、金琛、施润玖、张杨、吴天戈、王瑞等创作的《离婚了,就别来找我》(1996)、《美丽新世界》(1999)、《洗

澡》(1999)、《网络时代的爱情》(1998)、《女人的天空》(1999)、《走到底》(2001)、《暖冬》(2003)、《绿草地》(2005)、《赖小子》(2006)等,大多取材于城市平民的日常生活,具有浓郁的生活化、平民化特点,极大地丰富了中国都市电影的创作题材,拓宽了中国电影的表现领域,更重要的是,这些都市电影讲述的大多是发生在当下的中国故事,展现的是城市生活的真实现状,具有非常重要的现实意义。导演们面向现实,讲述时代背景下的个体生活和人生实况,日常化的题材唤起了观众对电影现实性的深层思考,大大地拓展了电影艺术对现实生活反映的深度和广度。有些作品堪称历史的实录,是一个国家的断代史,比如说,贾樟柯的《站台》以发生在山西汾阳的一个"文化剧团"里的故事,展开了一段史诗般的宏伟叙事,客观而真切地反映了中国整整十年的社会文化变迁。

值得关注的是,新时期中国都市电影在表达城市生活的时候,更倾向于表现都市年轻人的生存状态。比如说,路学长的《长大成人》,通过一本"小人书"、一个英雄故事和一位"朱赫莱"式的兄长,构筑了主人公周青从童年到青年的信仰寄托,反映了一代人成长的精神历程。他的另一部作品《非常夏日》也是一个关于青春成长的故事,影片以《北京晚报》的一则新闻报道为原型,讲述了一位汽车修理工的内心转变:雷海洋因为懦弱无能被女朋友抛弃,一次外出进货,他亲眼目睹一名少女惨遭强暴,在关键时刻,因为性格懦弱,他没有挺身而出,可事后又陷入深深的自责,最终向警方报了案。当在逃的罪犯找到他时,他选择了捍卫自己的男性尊严,直面生死考验,完成了一场别样的成人仪式。贾樟柯的影片《任逍遥》通过两个少年成长过程中所经历的困惑和无助,真实地记录下时代转型期

年轻人的情感状态和心路历程。李欣的《谈情说爱》用一种巧妙的手法展现了都市青年对爱情的不确定性和患得患失感,等等……虽然导演们所展现的青春姿态各有不同——有的积极向上,有的躁动不安,还有的迷茫无助——但因为创作者所处的社会环境大致相同,成长经历和生命体验也颇为相似,所以电影的题材和内容也趋向统一。

"泛审美"文化影响下的都市电影较之20世纪80年代"纯审美"文化影响下的都市电影有着明显不同。80年代被观众所熟知的张泽鸣的《太阳雨》、孙周的《给咖啡加点糖》、周晓文的《疯狂的代价》,以及由王朔的小说改编而成的《顽主》《一半是火焰,一半是海水》《大喘气》等,虽然形态各异,但表达的都是人们对生活的沉重思考和深刻反省,既有对现实社会的批判,也有知识分子的精神诉求,其艺术呈现更加含蓄、婉转和唯美,凸显时代精英的道德立场和行为准则,具有较强的人文主义情怀。而20世纪90年代以后,随着改革开放的不断深入,中国的社会生活和文化生态发生了天翻地覆的变化,一些前所未有的新事物逐渐出现,其中也包括各种各样的新型人群的涌现,如先锋艺术家、流浪歌手、发廊妹、下岗工人、农民工、同性恋、吸毒者等,他们已经成为生活在都市里的现实存在。导演们敏锐地关注到这些群体,并看到了其所蕴含的时代价值和现实意义,于是,他们用影像去记录、讲述这些新人群、新现象背后的故事,而且更加关注社会底层人物的生命状态和人生境遇,如,表现社会小流氓的《周末情人》《任逍遥》《赖小子》《十七岁的单车》《安阳婴儿》,表现逃学少年的《阳光灿烂的日子》,表现发廊洗头妹和大厦保安的《好奇害死猫》,表现偷渡者的《二弟》,表现吸毒者的《昨天》

等……这些作品以客观、冷静的艺术姿态,呈现出转型期中国都市的种种社会实况,充满了悲天悯人的现实主义情怀。从这个意义上说,新时期中国都市电影借用一个个日常化的生命状态,表达的既不是以往影片中观众已经十分熟悉的对于传统道德观的高扬和对主流意识形态的神化,也不是对坍塌的社会秩序重建的呐喊或是对人性悲喜剧的铺垫,而只是再现日常生命中的真实状态和普通百姓的喜怒哀乐。

故事叙述的个人化倾向是新时期中国都市电影的另一大显性特征。导演们在讲述都市故事时,往往热衷于展现个人化的成长体验和自我的生命记忆,在熟悉的日常故事中抒发对人生和世界的感悟。究其原因,都市电影导演大多比较年轻,从小到大成长的环境也大多是都市或城镇,作为同龄人,他们对都市年轻人的生存境遇有着比较深刻的体悟,鉴于生活阅历有限,电影里讲述的故事其实就是对发生在身边的事情的客观记录,有的甚至带有强烈的自传色彩。从路学长的处女作《长大成人》到姜文的处女作《阳光灿烂的日子》,从《周末情人》到《头发乱了》,包括贾樟柯的"故乡三部曲",每一部影片表达的几乎都是导演的个人成长和心路历程。

这一现象的产生恰恰与"泛审美"文化的浅显化、平面化相吻合,从本质上来说,它是导演对自我的艺术化表达和内心的外向化呈现。这种个人化的故事讲述本身就是对传统电影的一次解构和重构。

第二节 影像的纪实化和人物的日常化

"泛审美"的"日常生活的审美化"和"审美的日常生活化"在实

践中体现的是艺术与日常生活的相互转化和相互统一。"审美的日常生活化"投射到电影艺术中,就表现为影像风格的纪实化和人物形象的日常化。

综观新时期中国都市电影,其追求的纪实主义影像风格并不是传统现实主义所谓的真实,而更注重通过置景、表演、对白和化妆等手段再现生活的真实。在诸多新时期中国都市电影中,简约的摄影手法、生活实景拍摄、现场同期录音等频频运用,较为充分地还原了日常生活的质感,拉近了作品与现实生活的距离。比如说,《昨天》以纪录片的视角,完全实景拍摄,客观冷静地呈现了演员贾宏声的行为状态;《悬恋》《邮差》《冬春的日子》摒弃了传统的锤炼、含蓄、典型化的技巧处理,冷静地审视主人公单调、琐碎的日常生活;《小武》《站台》《任逍遥》《巫山云雨》《落叶归根》以同期录音的方法,让片中主人公操着原汁原味的各地方言,有的演员非但没有表演性的话语和动作,甚至都没有化妆……

在新时期中国都市电影创作中,一直追寻纪实主义风格并将其运用到极致的当属贾樟柯。从《小山回家》到《三峡好人》《二十四城记》,从他的每一部作品中都可以找到明显的纪实主义痕迹。《小武》以几近纪录片的拍摄手法,真实地展现了中国北方小城镇的社会文化生态:斑驳的城镇、贫瘠的文化生态、车水马龙的大街、喧嚣的集市,县城里随处可见除旧迎新的景象,可大街上的行人却神情麻木、目光呆滞……影片真实地描绘了处于时代大潮和社会转型下的中国城镇的生活图景,色彩晦暗、基调冷峻,给人强烈的悲怆感,同样的视觉体验在《站台》《任逍遥》等片中也随处可见。而《二十四城记》以类似于新闻报道现场记者采访的形式,让每一个片中角

色在镜头前讲述自己的人生故事,巧妙地将叙述的焦点集中在三代厂花的人生经历和五位讲述者的个人故事上,通过小人物口述历史的方式,演绎了一座国营飞机制造厂的变迁,堪称当下中国工业发展、经济改革大背景下的时代史诗。贾樟柯近年拍摄的另一部影片《海上传奇》,也采用口述历史的形式,由十七个生活在上海的受访者于镜头前讲述自己的个人记忆和成长故事,写意地描绘了隐匿在大都市的每一个生命心灵深处的上海模样。在十七位受访者中,既有家世显赫的名门之后,也有普通的平民百姓,但是不论来自什么样的阶层,当他们安静地面对镜头讲述自己的成长记忆时,影像自然构成了一部生动鲜活的历史……

长镜头的使用是纪实主义影像风格的主要标志之一。从电影本体的角度而言,长镜头的大量运用可以使影片的形式与风格更加突出,因为长镜头完整地记录事件的全过程,不仅可以真实地反映事件不断推进的存在状态,而且也给观众以最大限度的思考空间,从而使得影片具有非常强烈的透明性和客观性,更能体现导演忠实于现实的创作态度。比如说,出生于上海、成长于苏州河畔的导演娄烨在《苏州河》一片中,以大段的长镜头表达了自己对一座城市和一条河流的复杂情感,记录下破败敝蹙的弄堂、漂着垃圾泛着白沫的苏州河、河岸边废弃的房屋和工厂、横跨在河上的一座座桥梁;章明的《巫山云雨》中也随处可见独特的长镜头,斑驳的建筑、空白的墙壁和茕茕孑立的信号台……从这些不断重复出现的毫无修饰的长镜头中,观众可以清晰地感受到都市电影的艺术姿态:以纪实主义的影像还原生活的原貌,以独特的电影语言和生活化的叙事模式,让摄像机穿行在现实的每一个细微处,记录下进行中的中国社会的影像历史。

"审美的日常生活化"对新时期中国都市电影的投射还体现在人物形象的塑造上。导演往往选择观众熟悉的日常生活中的普通人作为影片的主人公,这不仅使得电影角色更加亲切、质朴,同时也容易在情感上引起观众的共鸣,具有较强的艺术感染力和震撼力。如前文所述,都市电影几乎大多选择了社会生活中的小人物和城市平民作为故事主角,他们身份普通、地位卑微,是中国社会中"沉默的大多数",但却是不可忽略的群体。《小山回家》就是一个很好的例证,影片故事很简单:河南民工小山在北京的餐厅里打工,快过年的时候却被餐厅老板开除了,遭此变故,他突然很想家,于是决定找几个老乡一起回家过年。在他寻找的同伴中,有建筑工人、贫困的大学生、票贩子、服务员、"小姐"等等。"小山找老乡的过程带出底层生活的众生相。影片的结尾是没有人跟他回家,最后他只能在街边一个理发摊上,剪去了一头凌乱的长发。其实不论是妓女也好,包二奶也罢,下层工人、进城打工者抑或小县城众生相,他们都有一个共同的名字——平民。"①张杨的影片《落叶归根》也以公路片的形式,讲述了一个有关人性回归的温暖故事,呈现出城市平民的群象。农民工老赵在深圳打工,工友刘全有意外死亡,为了坚守承诺,他背着工友的尸体开始了"落叶归根"的返乡之路。在返乡的途中,他遇到过坏人,但更多的是好心人,并且很多好人恰恰是传统观念中的坏人,如仗义的劫匪、粗鄙的货车司机、黑店的店主、性感的发廊洗头妹,当然也有山地自行车爱好者、养蜂人、城市拾荒者、给自己办活葬礼的老人等等,每个人都有自己的故事,都闪烁着人

① 蓝爱国.后好莱坞时代的中国电影[M].桂林:广西师范大学出版社,2004:154.

性的光辉，而老赵也在影片的结尾找到了自己感情的归宿，和城市拾荒女走到了一起。

可喜的是，近些年的都市电影中还出现了很多勇于追求个人生存价值、具有强烈的自主意识和人格尊严的正面小人物形象，他们面对波澜壮阔的大时代，在经济飞速发展的大流下，勇敢地直视人生的挫折和困境，生活态度积极向上，懂得如何依靠自我的力量把握人生方向，并在亲情人伦的感召下回归传统。从某种意义上说，这些人物形象的出现，既体现了人的主体性，也彰显出人性的尊严，是社会文明和人类进步的重要标志之一。举例来说，阿年的《感光时代》中的主人公马一鸣，大学毕业后在一家报社当摄影记者，一直梦想着能开自己的影展。他从根雕老艺人的遗愿中得到启发，在生活中寻找美，去山间寻找纯朴和乡野之美，把自己影展的主题转到怀旧的主题上，探讨现代人的精神困惑，最后影展大获成功。张猛的《耳朵大有福》里的退休工人王大耳朵，由于妻子住院花销大，退休金又得可怜，生活在东北小城里的他走投无路，决定再去找一份工作。影片呈现的就是其找工作的一天，他去了一元擦鞋店，去蹬人力车，在推销会上参加活动，拜访在二人转小厅里工作的朋友，在修车行和打游戏的人吵了一架，回家后又发现女儿和女婿因为第三者的介入而感情不和，年迈的父亲在弟弟家吃不到像样的饭菜……王大耳朵经历的每一件事情都不如意，夹杂着生活的无奈和困顿。可是，就在片尾，舞伴约他去跳舞，他忘情地跳着，仿佛忘记了所有的不快……

为了使日常化的人物形象更加生动、真实，新时期中国都市电影导演喜欢使用非职业演员，更有甚者，部分导演在影片开拍的几小时前临时到陌生的人群中去找演员。非职业演员表演的最大魅

力在于：没有表演的痕迹，天然地具有原生态的生活气息，亲切、质朴、自然。张杨的《昨天》以生活中真实发生的人和事作为原型，让演员贾宏声及其父母、亲人和朋友在影片中扮演真实生活中的自己，完全本色表演；李杨的《盲山》中，扮演村民的都是非职业演员，有一部分就是当地的农民；章明的《巫山云雨》中，导航员麦强、服务员陈青和警察吴刚等也都是非职业演员扮演……而王全安的影片《图雅的婚事》则采用了职业演员和非职业演员混搭的方式，除了女主人公的扮演者余男是专业演员之外，其他演员都是拍摄地的普通百姓，这种混搭的方式使得专业演员和业余演员在表演中相互启发、相互影响，表演风格质朴、自然又别有情致。

从美学形态来说，新时期中国都市电影所呈现的影像风格的纪实化和人物形象的日常化，带给观众生活化的审美体验和观影感受，这与"泛审美"文化的价值内核是相统一的。

第三节　叙事的碎片化和镜语的感觉化

关于20世纪90年代"泛审美"文化的兴起，有学者认为："'审美'文化这个概念不是土生土长的，而是中国学者接受了西方文化思潮，特别是后现代主义文化思潮影响之后提出来的……是改革开放以来，中西文化交流的产物，也是市场经济条件下新出现的文化现象。"[①]也有学者说："'审美文化'概念，或者是指后现代文化的审

① 聂振斌，等.艺术化生存——中西审美文化比较[M].成都：四川人民出版社，1997：532.

美特征;或者是用来指大众文化的感性化、媚俗化特征;或者是指技术时代造成的技术文化,如电话、广播、电影、电视剧、流行歌曲、MTV等文化的特征。"①由此可见,从思想根源上来说,"泛审美"现象的产生与中国"消费主义"的兴起、后现代主义思潮的涌入和"感官化"潮流盛行紧密相连,以此来解读新时期中国都市电影的碎片化叙事和感觉化结构,就能梳理出非常清晰的脉络。

新时期中国都市电影,从情节叙事的角度而言,放弃了传统电影中"起承转合""开端、发展、高潮和结局"等完整的情节脉络和极具戏剧性的矛盾冲突,有时全片甚至看不到一个完整的故事,没有情节的层次递进,也没有前后因果逻辑,而大多由心情、感觉等人为情绪变化推动情节发展,更像是日常生活片段的自然呈现,同时,将回忆、幻觉等感觉化的元素加入叙事当中,显现出碎片化的特点,更接近于生活的原生态。《阳光灿烂的日子》就是一个很好的例证。影片的故事背景虽然是"文革"时期,但是导演姜文并没有对"文革"的"伤痕"或"苦难"进行痛彻心扉的叙述,他只是想感怀一下自己已逝的青春岁月和年少时光,片中处处可见充满诗意和温情的"碎片化"记忆:年少懵懂,把父亲抽屉里的避孕套吹成气球,拍着满屋子地玩;情窦初开,故意和少年宫的女生搭讪;在浴室洗澡时,伙伴之间以生理反应相互逗乐;和活泼、开放的女生举止暧昧,接吻玩耍;在月光如水的夜晚,坐在屋顶上哼唱《莫斯科郊外的晚上》;偷偷地潜入部队礼堂,偷看标有"少儿不宜"字样的内部电影;在铁皮屋顶上漫无目的地游荡,打发无聊的时光;打群架、拍砖,闯了大祸最后

① 姚文放.当代审美文化批判[M].济南:山东文艺出版社,1999:3—4.

又莫名其妙地摆平;在莫斯科餐厅庆功、狂欢;暗恋心中的女神米兰,创造各种机会偶遇;撬开陌生人的家门,不为盗窃,只为满足自己的好奇心……每一个情节都细致入微地描绘了记忆中的场景,生动、形象地展现了一群没有管束、放任自流的少年整日游荡,肆意发泄青春癫狂和欲望冲动,充满了诗意和浪漫主义情怀,是一场青春的狂歌。诚如姜文在导演手记里叙述的那样:"电影是梦,这群人已忘掉了自己融入了梦当中,我们的梦是青春的梦,那是一个正处于青春期的国家中的一群危险青年的故事,他们的激情火一般四处燃烧着,火焰中有强烈的爱和恨。如今大火熄灭了,灰烬中仍噼啪作响,谁说激情已经逝去?!"①

除了对成长记忆的碎片化呈现,新时期中国都市电影还因为各自主题的差异而呈现出完全不同的叙事形态,比如说,影片《湮没的青春》几乎没有故事,只是情绪、心境和内心变化的外在呈现;影片《头发乱了》的情节构成全都是生活中的琐事,是情绪的碎片式拼接和几个不连贯的事件的串联,以杂糅的方式展现出女主人公叶彤的生活状态和内心世界。更有甚者,张元的处女作《妈妈》,彻底地打破了故事片和纪录片的风格界限,在结构上将这两种影片的特点融合在一起;《昨天》在再现贾宏声的"昨天"过程中,穿插了贾宏声及其身边的相关人物接受采访的一系列场景,并且呈现出摄影棚中影片正在拍摄的状态,不断给观众以间离的效果。此外,还有《谈情说爱》采用了三段式的重叠结构讲述三个现代都市的爱情故事,《城市爱情》采用了在叙事和电影语言上逆向对比的双重时空结构等……

① 姜文.燃烧青春梦 《阳光灿烂的日子》导演手记[J].当代电影,1996(1).

这些都充分展现了导演在叙事结构上的把控力和想象力,也体现出"泛审美"文化影响下的新时期中国都市电影所蕴含的后现代主义特质。

特别值得一提的是,碎片化叙事还体现于后现代主义空间优位在新时期中国都市电影中的充分呈现。所谓空间优位,是指在后现代主义的时空观念上,空间的优势地位得到充分体现,而传统意义上的时间却失去了线性的逻辑关联,换句话说,后现代主义的时空观认为,时间和空间不再永恒不变,而是可以相互转换,空间可以代替时间取得优势地位。"空间都被主观化地进行了精心选择和处理,处于极为重要的优先位置,它作为主人公存在的环境往往对人的存在形成排挤和威压,故事在时间上前因后果、来龙去脉模糊不清,但这些空间却是故事中明确而刻意交待过的,给人以极深的印象。"① 这就不难理解,在现代都市电影中,时间往往被分割成七零八落的碎片,叙事中的人物也不是存于时间的线性逻辑之中,而是活在时间碎片之上,唯一能够撑起逻辑关系的是空间,空间成为了存在的依据。《阳光灿烂的日子》《十七岁的单车》等影片中的北京城,《苏州河》《茉莉花开》《紫蝴蝶》等影片中的上海,《安阳婴儿》中的河南安阳,《巫山云雨》《三峡好人》《秘语十七小时》中的巫山水库,《小武》《站台》《任逍遥》中的汾阳县城……空间被导演用各种艺术手段和表现手法反复聚焦,而故事中的时间却出现了多处切割、断裂。在《苏州河》中,马达和美美的爱情故事时断时续,但作为整个故事背景的苏州河却得到了极大的突出和显现,充斥全片的苏州

① 杨晓林.《2046》:碎片式的记忆和后现代情感表达[J].电影新作,2005(1).

河上行船的汽笛声、机器轰鸣声、水流湍急声等融合在一起,以一种奇特的混合声效完成了生动的隐喻,象征着生活在河两岸的城市人的精神迷离、生活困厄等。贾樟柯的《小武》中,街道两旁的店铺里播放着《爱江山更爱美人》《心雨》等流行歌曲,录像厅里传出经典香港电影的对白,广播里播放着国家扫黄严打的政策宣传,空气里弥漫着福利彩票的叫卖声……这些极具时代气息和地域特色的声音和街上行驶的汽车、摩托车、自行车、拖拉机等发出的声音交织在一起,使得观众在听觉上立即产生了一种对城镇生活的熟悉感和亲切感。导演正是通过特殊的城市空间、无处不在的嘈杂的环境声和身处其中的个体生命的生存状态,形象而立体地表达了对城市的真切感受——虽有孤独和迷惘,有无奈和无助,但也心有所盼,期待美好的未来。这种错综复杂的情感体验恰恰是这一代都市青年人所共有的,具有普遍价值和现实意义。

感觉化的镜语是新时期中国都市电影的另一大显著特点,导演们喜欢打破常规,运用跳跃式剪辑,以短镜头的频繁切换、频闪和晃动等,来传达创作者极力要表达的焦灼、躁动和不安,带有明显的后现代主义色彩。比如说,新时期中国都市电影颠覆了淡入淡出、遮挡、化入化出等传统的剪辑手法,而是采用快速剪辑的方法,在蒙太奇中随意地将镜头硬性拼接,取消任何的过渡修饰;在时空上摆脱传统的逻辑关系,将不同场面调度的镜头直接交叉衔接;热衷于触犯传统的剪辑禁忌,在没有任何情节暗示的情况下以大幅跳跃的画面跳接来完成场景之间的切换等……这种消解常规的跳跃式剪辑手法非常先锋,带有明显的导演个人化标签。究其根源,新时期中国都市电影导演大多在北京电影学院、中央戏剧学院等艺术高校接

受过造型艺术教育,甚或本来学的就是美术、摄影等专业。他们对于色彩、造型、视听语言的理解非常专业,也很重视,其中不少人还间或从事广告制作和MTV拍摄,在专业的理论知识基础上又积累了一定的实践经验。因此,他们比一般人更擅长把握视听语言的构成,注重影片节奏和氛围的营造。比如说,《苏州河》的片头就是以快速跳接的方式将三分钟的蒙太奇段落进行组合,使得人物和场景之间产生了跳跃式转换,彻底消解了影片的叙事中心和情节线索;而摄像机的多角度拍摄和非规则剪辑也使得画面更加精彩纷呈,充满了视觉的跳跃感和陌生感。更有甚者,有的新时期中国都市电影导演还尝试在影片中运用广告和MTV的拍摄手法,以构图精致的平面化再现、快节奏的镜头切换等手段去表现纷繁复杂的情绪化场面。李欣的《谈情说爱》《花眼》借鉴了MTV的剪辑手法,以类似于广告片的质感营造梦幻般的视觉效果……总之,借助于这些充满后现代主义色彩的表现形式,现代都市电影的艺术感染力和审美表达力得到了明显的深化和加强。

当然,叙事的碎片化和镜语的感觉化使得这一时期的部分作品在受众的接受愉悦度上遭遇到尴尬,很多观众在观影过程中一头雾水,不明所以,这无疑是导演创作中的缺憾之一。但是,这恰恰也体现出探索和创新的积极意义:他们以截然不同于以往中国电影的新鲜内容和陌生方式,带给了观众一种崭新的观影体验,这是一种开拓性的进步。

一言蔽之,在"泛审美"的"日常生活的审美化"和"审美的日常生活化"的价值取向和后现代主义思想根源的影响下,新时期中国都市电影显现出现代审美的诸多特征:以都市生活为题材,以处于

社会底层的平民百姓为叙事对象,采用纪实主义的影像风格,进行日常化的人物形象塑造,观照当下的社会现实,关注处于社会转型期的普通生命的生存状态和人生况味,并且丝毫不粉饰人性的晦涩、阴暗和社会文化的岌岌可危,大胆地裸露社会的原生态,大大拓展了中国电影的现实主义表现视阈。与此同时,极具后现代主义特质的碎片化叙事和感觉化镜语也给中国电影语言的变革带来了新的启示和思考。因此,新时期中国都市电影导演在创作中展现出来的先锋意识、实验精神和开拓的勇气,为中国电影的未来带来了新希望,也带来了活力和朝气。

第三章
新时期中国都市电影的"西化"美学

新时期中国都市电影作为中国电影史上的一场"正在进行时"的浪潮,从 20 世纪 90 年代开始,就体现出诸多与世界电影浪潮相呼应的外在特征和内在蕴涵。在美学追求中,纪实主义无疑是最明显的标签之一。无论是作品的题材、内容、主题,还是叙事方式、影像风格、演员表演、镜头语言,无不显现出新时期中国都市电影与著名的欧洲电影思潮——意大利新现实主义的遥相呼应。

第二次世界大战结束后不久,意大利出现了一个世界电影史上极为重要的电影现象——意大利新现实主义电影运动,这是继先锋主义电影运动之后的一次从内容到形式的彻底的美学革命,也是世界电影史上的第二次电影美学运动,它对世界电影的发展产生了极其深刻而又深远的影响,具有里程碑意义。在电影理论界,意大利新现实主义电影运动与欧洲先锋派电影运动、法国新浪潮电影运动和德国新电影运动一起,被公认为对于当代电影朝着多元化、全方位的发展起着至关重要的决定性作用的四大电影运动。

20 世纪 40 年代中后期,包括意大利在内的很多国家都面临着生灵涂炭、百废待兴的社会现状。活跃在意大利影坛的一批杰出的电影艺术家们从残酷而漫长的法西斯统治中走出来,带着战后支离

破碎的创伤,克服各种现实困难,竭尽全力筹措资金和胶片来拍摄影片,用最直接的方法和最快的速度将二战后的社会现实在影片中反映出来。他们不顾忌传统,极富创造性和探索精神,作品大多以真人真事为题材,描述残酷的法西斯统治带给意大利民众无所不在的灾难。总体而言,这一时期的大多数作品在表现方法上更加注重细节,多采用实景拍摄、非职业演员和地方方言,以朴素、真实的纪实性手法取代传统的戏剧手法。大批作品以极为朴实、真挚的创作视角和深刻、简朗的艺术风格,将二战后的现状真实地呈现出来,打动了全世界所有热爱电影的人们,影片中所表现出的题材和内容,也得到了全世界观众的共鸣。意大利新现实主义首部影片《罗马,不设防的城市》(1945)和代表作《大地在波动》(1948)、《偷自行车的人》(1948)、《德意志零年》(1948)、《罗马 11 时》(1952)、《橄榄树下无和平》(1950)等影片,至今仍在世界电影史上散发着独特的魅力和耀眼的光芒。

从某种意义上来说,意大利新现实主义是二战后批判现实主义在特定条件下的产物。它倍受推崇,影响广泛,不仅仅是因为它出现在二战后经济、军事和政治上面临全面崩溃的一个法西斯主义国家,具有一定的代表性,更主要的是因为,它以一种前所未有的崭新的、独特的表现风貌,创造性地打破了传统西方电影的陈规。

意大利新现实主义之所以影响深远,是因为它决定了二战后世界电影的发展新方向,它不仅直接影响了之后的法国新浪潮电影运动,而且对世界范围内的独立制片和个人创作具有极大的启示和榜样作用。"50 年代中期,在欧美广受欢迎和好评的'新写实'和 60 年代的'新浪潮',成为深远影响国际影坛的两股力量。'意大利新现

实'除了对欧美的电影创作直接或间接的影响之外,对于亚洲、非洲和拉丁美洲的电影,尤其带来开创性启示……更重要的是,'新浪潮'质疑主流意识形态的创作精神和颠覆主流表现形式的电影美学,而'新现实'对于社会黑暗的揭发,对于中下阶层的关怀,及其所怀抱的社会主义美学理念,给第三世界的电影工作者,带来开启电影创作解脱现实困境的路途。"①

时至今日,当我们重估意大利新现实主义在世界电影美学史上的意义和价值时,纪实主义的倡导和流行几乎成为了其中最为重要的部分。一代宗师安德烈·巴赞堪称对意大利新现实主义理论概括最全面、最深入、最权威的电影理论家。他在《电影是什么》一书中对意大利新现实主义的创作风格和美学特征给予了高度评价,盛赞其为"真实美学"。他曾指出:"意大利电影的突出特点就是对当前现实的密切关注。"②他还说:"我的意思是,注入到观众意识中的似乎主要是贫困、黑市、行政管理、卖淫、失业一类具体的社会现实,而不是先验的政治价值。我们从意大利影片中几乎看不出导演属于哪一政党,也看不出导演打算迎合哪一派。"③巴赞认为,意大利新现实主义的作品,是世界电影中唯一的一种表现"拯救着一种革命的人道主义"④。

意大利新现实主义在中国的影响力,恰恰集中表现在纪实主义美学的继承和发扬上,在大多数新时期中国都市电影中,我们都可

① 廖金凤.颠覆、解放到对话[J].电影欣赏(双月刊),2001(2).
② 安德烈·巴赞.电影是什么[M].崔君衍,译.北京:中国电影出版社,1987:259.
③ 同上书,第260页.
④ 申燕.巴赞电影理论对中国电影的影响[J].文艺争鸣,2010(12).

以找到意大利新现实主义美学精神的痕迹,不管是题材、内容、主题,还是人物形象塑造、艺术表现手法运用和演员表演等方面,处处都显现出与意大利新现实主义千丝万缕的关系,有着异曲同工、西风东至之妙。

第一节　电影主体的继承:还我普通人

意大利新现实主义的美学核心是"真实",它在继承和发扬意大利电影优秀传统的基础之上,再一次强调和重申了艺术的"写实主义",并以成功的创作实践为之后所建立的完整的写实主义电影美学体系打下了坚实的基础。有关这一论点,也可以从意大利新现实主义著名编剧柴伐梯尼的创作思想中觅得踪迹,他曾如此阐释自己的艺术主张:影片要展现的不是事物表面的样子,而应该是它的本质;影片要取材于真实的事实,而不能是虚构;影片要展现的是底层民众,而非粉饰太平的上流社会;要讲述发生在身边的日常小事,而非充满戏剧性和矛盾冲突的巧合性事件;要表现真实社会下人与人之间的关系,而非理想主义的捏造……"我更感兴趣的是自己在周围生活中亲眼看见的事物中所蕴含的戏剧性,而不是虚构的戏剧性。"[①]作为不断与意大利新现实主义著名导演合作、创作了大量文学剧本的著名编剧,柴伐梯尼的这些创作主张和艺术理念,无疑会对意大利新现实主义的电影创作起到积极的作用,产生深远的影响。

[①] 邱华栋,杨少波.世界电影大师108将[M].昆明:云南人民出版社,2004:54.

柴伐梯尼曾经提出了"还我普通人"的口号,这一口号充分体现了意大利新现实主义在内容、题材和叙述对象上的聚焦:讲述普通人的故事和当下的日常生活。从某种意义上说,"还我普通人"不仅直接决定了电影的内容和表现对象,而且间接决定了讲述故事的视角和方式。

"还我普通人"这一理念对新时期中国都市电影产生了极大的影响,尤其是在电影作品的题材、内容、主题、人物形象塑造等方面,都有着非常成功的创作实践。

一、题材、内容的承袭

意大利新现实主义的美学价值,首当其冲地表现于题材、内容的现实性。第二次世界大战后,意大利作为战败国,经济萧条、社会动荡、秩序混乱,人民的生活贫穷困苦、水深火热。充满战争创伤的人们早已对为法西斯唱颂歌的宣传片和伤感的上层社会情节剧"白色电话片"深恶痛绝。于是,意大利新现实主义从一开始就旗帜鲜明地强调电影要反映真实的现实生活和人民的困苦,而不能够粉饰太平、回避现实问题。并且,意大利新现实主义所强调的现实并非泛指一切现实或现实的局部,而是指现实生活中普遍存在的社会现象和真实问题。综观意大利新现实主义的代表作品,不难发现其题材和内容主要围绕以下问题展开:战争带来的政治混乱和社会无序;残酷的现实生活;在贫穷和失业的双重压力下的民不聊生;因为贫穷、饥饿,人们的道德沦丧、人性堕落、尊严丧失等等。

意大利新现实主义影片是基于以上内容的真实再现和深刻思考,这也就决定了其风格与形态:关注普通人,正视残酷的社会现

实,直面人性的卑微和丑陋,强调社会的种种不公平和贫富分化,展现人与人之间在残酷的现实面前变得扭曲、异化等等。意大利新现实主义影片因为题材和内容的现实性而天然地具备深刻的现实主题,因而深受具有社会良知和精神素养的意大利知识分子阶层的青睐,也引起了生活于水深火热之中的普通民众的共鸣。

较之以往的现实主义电影,意大利新现实主义影片把创作的焦点放在第二次世界大战之后意大利社会生活中各种真实的事件上,有的甚至就是报纸上的新闻报道。通过电影化的创作,迫使观众去直视和反思自己的人生和现实生活,从而换个视角重新审视政府和社会。意大利新现实主义影片如此贴近生活、直面现实、叩问人生,与社会现实始终保持在同一水平线,反映人民疾苦,体察百姓悲欢,迅速而直观地反映普遍存在的社会问题,暴露现实中的丑陋和民族悲剧。这一特点在《罗马,不设防的城市》《偷自行车的人》《罗马11时》《擦鞋童》等影片中都有非常充分而具体的体现。这些影片不约而同地选择了社会底层的平民作为主人公,如神父、家庭主妇、农民、失业工人和无业游民等等,表现他们的生活困境和遭遇的命运悲剧,具有很强的社会性和现实意义。比如说,《罗马,不设防的城市》以一位抵抗运动领导人的视角,真实地再现了二战期间的社会环境,同时,真实地展示了被推到时代最前沿的平民百姓的生活现状,从而深刻地表达了导演的历史观:普通民众才是创造历史、书写历史的主要人物。罗西里尼在影片中创造性地塑造了一种前所未有的新型悲剧性角色——平民妇女(安娜·玛尼阿尼饰),同时还有形象非常鲜活的传教士、共产党人等银幕人物。影片在塑造真实、亲切、具有感染力的人物形象的同时,也客观地记录了当时整个

罗马贫民区的真实状况。再如,《罗马11时》取材于罗马沙沃依大街楼房倒塌的真实事件的新闻报道,讲述的故事是一家公司要招收一个打字员,不料应聘者云集,最后造成楼房坍塌,酿成惨祸……影片通过对十个应聘人物不同的身份、人生经历和性格特征的描绘和呈现,展现了二战后平民的普遍现状,虽然笔墨寥寥,但是却重点突出、人物性格鲜明,令人印象深刻。

受其影响,新时期中国都市电影也将作品的题材和内容锁定在小人物的日常生活上,关注他们的生存处境,以独树一帜的底层影像在中国电影史上留下了浓墨重彩的一笔。当然,从某种意义上说,新时期中国都市电影导演之所以选择这样的创作视角,也与他们的成长经历息息相关,因为他们大多来自现代城镇的平民化家庭:成长于上海小弄堂的娄烨、王小帅,深受北京小胡同熏陶的管虎,常年居住在重庆城口的章明,对自己的故乡山西汾阳念念不忘的贾樟柯等等……导演的创作离不开他所熟识的社会环境和生活空间。

在新时期中国都市电影作品中,处处可见底层生活、平凡人生的题材和内容:张元的《北京杂种》讲述的是一群处于都市边缘的摇滚歌手的生活与爱情;贾樟柯的《小武》讲述了一个小偷对友情、爱情和亲情的渴望,几经周折,终归幻灭;王超的《江城夏日》讲述了一个乡村姑娘与黑社会人物鹤哥的爱情;李杨的《盲山》用纪录片的方式讲述了一个普通女大学生被拐卖到山区多年后被解救的故事;王小帅的《青红》以支援三线的父辈由贵州返回上海的经历作为故事大背景,讲述了子辈和父辈由于代沟的存在和成长背景的差异而引发的爱情悲剧;娄烨的《苏州河》讲述了发生在上海苏州河边的一

个男人寻找失去的爱人牡丹的故事;陆川的《寻枪》以西南地区某边陲小镇的一名普通警察丢失了枪支为缘起,讲述了主人公寻枪的故事;何建军的《蔓延》以盗版影碟串起了一个大学女教师、一个盗版碟小店主、一个妓女、一对下岗夫妻、一个 HIV 病毒携带者、两个冒牌警察和一群卖盗版光碟的小贩们之间的故事;路学长的《非常夏日》则是取材于《北京晚报》一则真实的新闻报道;胡雪杨的《留守女士》讲述的是在 20 世纪 80 年代末 90 年代初的"出国热"中,留守女士乃青邂逅了留守男士嘉东,尽管两人曾经海誓山盟,但仍然没有解决自身的孤独困惑和失落危机,决定重新找回自我价值的故事……

与中国传统电影不同的是,新时期中国都市电影并没有站在道德和主流价值观的高度,对这些小人物的行为和人格进行正义与道德伦理层面的善恶评判,也没有将流氓、恶棍、不法分子和社会败类等人物形象描绘成传统意义上的恶贯满盈、罪行滔天,而是通过对他们的现实处境和内心情感的真实展现,表达主人公对生活的无望、对未来的迷茫,以及在现实生活中的卑微和苦涩,充满了人文关怀和人性光辉。此外,更重要的是,新时期中国都市电影对社会底层民众的记录、关注和思索并不仅仅局限于展现他们的现实生活,而是深入挖掘他们的内心世界和精神生活,在记录他们平淡的日常生活的同时,深入探讨他们作为平凡个体的人生意义和生命价值,并且,这种探讨具有一定的普遍意义,揭示出现代社会人性的深度和广度。

追溯新时期中国都市电影产生和发展的社会大背景,不难发现,世纪之交的中国,伴随着改革开放,伴随着席卷而来的全社会范

围内的机制、体制转型,尤其是西方现代主义思潮不断涌入所带来的社会主流意识形态、主流文化价值观的集体转向,中国社会呈现出外在生活方式、内在价值观念和处事原则的多元化发展趋势,传统的价值观念和社会行为范式被逐个打破,可是新的价值体系又尚未形成,在边破边立的状态下,整个社会充斥着迷茫无望、纷繁复杂而又浮躁易怒的情绪,处在这一背景下的普通民众,被裹挟在时代的大潮流中,无所适从,命运不可把握,显得十分无助、茫然,又渺小、脆弱。

身处这个时代的新时期中国都市电影导演们非常锐利地捕捉到了这一社会现状,并用他们的镜头记录下激荡的社会大潮,让观众在真实的影像中体验到急速变化的大时代和现代化的中国所经历的巨变,尤其是被裹挟在时代变革之中的普通民众,他们经受了怎样的生存境遇、人生命运和内心裂变。以《巫山云雨》为例,影片通过对长江边上的一个即将淹没的简陋的信号台上的引航人对平淡生活的讲述,在简单、粗陋的纪实影像中,把喧嚣、热闹的生活表层下的惨淡人生展现出来,引发观众做出哲理性的思考——虽然看似物质生活已经越来越富足,但是人们的精神世界却非常贫瘠,没有幸福感和满足感,没有希望,也没有期待……章明在导演手记中说:"我们要拍的是普通中国人的事情,这些事情发生在我们伸手可触的世界之中。在我们置身其中的太平盛世,许许多多人的简单的情感欲求不获。这部电影,更关心这些基本的生命存在。"[1]

[1] 程青松,黄鸥. 我的摄影机不撒谎:先锋电影人档案——生于1961~1970[M]. 北京:中国友谊出版公司,2002:33.

无独有偶,如前文所提到的,贾樟柯也强调说:"我想用电影去关心普通人,首先要尊重世俗生活。在缓慢的时光流程中,感觉每个平淡生命的喜悦或沉重。"①他的"故乡三部曲"之一《站台》,讲述的是发生在山西汾阳的一个"文化剧团"里的故事,因为文化政策的变化,剧团面临解散的命运,剧员们不得不离开家乡,四处游走演出,在风风雨雨和悲欢离合中度过了整整十年的流浪生活。该片时长三个半小时,再现了一个时代的文化变迁,堪称一部平民的断代史。影片立足于当下的大时代,客观、真实地记录着社会现实,以平视的视角,展现了改革开放大潮中普通百姓被裹挟着的人生命运:在波涛汹涌的改革前,崔明亮、张军等年轻人的自我意识开始觉醒,在绝境中义无反顾地告别家乡,奔向城市,开始自己的新生活,并希望由此开始新的理想人生,但是,事与愿违,一路上他们历经风雨坎坷,兜兜转转,最终又无奈地回到了起点。

同样,路学长的影片《卡拉是条狗》也极具代表意义。卡拉是一条杂种狗,可是下岗工人老二却十分爱惜,视若珍宝。因为没钱办养狗证,卡拉被警察抓走了,必须要花五千元办一个养狗证才行。而五千元对于老二一家来说,是一笔很大的开销,所以老二决定跑跑关系,最终却没人肯帮忙。更糟糕的是,老二的儿子亮亮因为犯事被关进了警察局,老二和妻子去警察局,一家三口在警察局却意外见到了卡拉……面对残酷的现实生活,主人公老二完全丧失了自己存在的价值和意义:他下岗没有了工作,作为社会人的角色被剥

① 程青松,黄鸥.我的摄影机不撒谎:先锋电影人档案——生于1961~1970[M].北京:中国友谊出版公司,2002:368.

夺了；妻子和儿子不把他放在眼里，他作为丈夫和父亲的尊严也消失殆尽；只有在宠物狗卡拉那里，他才能够感受到些许存在的意义。所以，影片与其说是在寻找宠物狗，不如说是老二在寻找生命的意义和做人的尊严。

从整体来说，大部分新时期中国都市电影并没有悲壮的情感，也没有跌宕起伏的故事情节，更没有宏大叙事，它们所展现的只是生活中的平淡、琐碎和日常，但正是在这些名不见经传的小人物的平凡生活中，孕育着生活的永恒真理。

二、影片主题和人物形象的继承

就电影的主题而言，二战后的意大利新现实主义电影面对战争和强权统治带来的普遍存在的贫困和苦难，往往从道德立场出发进行电影主题的取舍，更多地体现战争对社会底层平民物质和精神的双重残害和荼毒。如意大利新现实主义的典型代表人物德·桑蒂斯的影片《悲惨的追逐》《艰辛的米》等，就是把视线主要集中在解放后意大利农村的艰苦生活和不平等现象上，讲述平民百姓的生活现状。可见，意大利新现实主义电影的主题往往聚焦于战争、抵抗运动、强权统治及其造成的贫困、失业、卖淫和黑市等具有广泛意义的政治性、社会性问题，极力揭露社会的黑暗和强权的残酷统治，对人民生活的穷困潦倒、水深火热抱以深切的同情。如拍摄于1948年的《偷自行车的人》借助于真实的现实生活，以非常接近日常生活的细节推动剧情的发展，情节虽然简单、平凡，但是社会意义却非常深刻，再现了当时意大利民众的生存现状和社会大环境：生活在社会底层、深受战争困扰的普通民众，面对失业的困扰和生存

的巨大压力,在残酷的现实面前,不得不放弃道德和尊严,被迫偷盗。

同样,新时期中国都市电影表现的也往往是城市平民以及边缘人物的生活状态,导演王超在谈到影片《安阳婴儿》时曾经说:"我希望这是一份独特的中国底层社会人民生活的影像文献……是关于他们'当下处境'的速写;是关于他们'活下去',或'死去'的诗;是他们扭曲而顽强的'存在';是绝望和希望的名字。《安阳婴儿》是我对中国、对中国现实的体认。"①影片《安阳婴儿》表达了导演直面人生困苦的深刻主题,具有极强的现实批判意义。故事发生在河南安阳古城,下岗工人收养了一个弃婴,由此结识了弃婴的妓女母亲,两人最终生活在一起。为了生活,下岗工人在家门口摆了一个修车摊,一边修车,一边照顾孩子,一边帮在家里"接客"的妓女望风。后来,一个身患绝症的黑社会老大突然出现,向妓女索要自己的孩子,妓女不肯,争执中下岗工人误杀了黑社会老大,最终被执行死刑,妓女也在一次"扫黄"行动中被抓……影片的结尾采用了超现实主义的手法:妓女在逃窜过程中不慎丢失了婴儿,却正好被一双手接住,正是那位下岗工人!孩子又回到了仿佛转世归来的下岗工人的怀抱……相同的例证还有李杨导演的曾获柏林电影节"艺术贡献银熊奖"的作品《盲井》,该片也是对中国底层人——矿工的生存状态的再现,表达了深刻的现实主义主题。影片讲述的是两个丧尽天良的骗子,故意制造意外矿难,再假装是受害人家属,以骗取抚恤金。该

① 程青松,黄鸥.我的摄影机不撒谎:先锋电影人档案——生于1961~1970[M].北京:中国友谊出版公司,2002:163.

片在当下的中国具有极强的现实意义,深度揭示了人性的黑暗与丑恶。不过,和《安阳婴儿》的片尾一样,《盲井》的结尾也展露了一丝人性的光辉,让原本极其灰色的主题又有了一抹亮色。而另一位著名导演张杨的《爱情麻辣烫》之所以取得成功,正是得益于其对都市平民的真实生活的展现,以及对现代人的爱情、婚姻伦理观的准确把握和表达。影片以五个小故事演绎了不同年龄段的人们的情感经历,展现了当代城市人的爱情画卷,尤其是以"结婚"为线索而串起的"声音""照片""玩具""十三香"和"麻将"五个情感片段,将表面上看似关联不大的五个故事串在一起,生动地展现了人物在少年、青年、中年和老年等人生不同阶段对待爱情的态度,于细节中体现现代人的现实生活和内心情感。

在人物形象的塑造上,新时期中国都市电影也沿袭了意大利新现实主义的优良传统。意大利新现实主义导演对社会现实的密切关注,还体现在他们的创作往往取材于现实生活中真实存在的人和事,如报纸上的新闻报道等,然后通过电影化的艺术再现,使得电影叙事就像新闻报道或纪实文学一样,完全处于日常生活的状态之中,没有戏剧化的、激烈的矛盾冲突,也没有离奇的剧情铺陈,《偷自行车的人》《罗马11时》等,都是非常有力的例证。影片《罗马11时》,因为有了新闻记者的加入,在叙事上更像是新闻工作者的一次现场事件报道,而片中所描绘的十个前来应聘的打字员,构成了意大利平民百姓的群雕。而《偷自行车的人》则正是根据报纸上的一则小新闻而形成的故事,影片表面看讲述的是一对父子四处寻找丢失的自行车的故事,实际却是真切地表现了一个失业工人对工作的热切渴望:安东要获得这份工作,必须要有自行车作为交通工具,

而此时,自行车却被偷了。他带着儿子在罗马的街头四处寻找,最后不得不冒险偷盗别人的自行车。当他终于找到自己的自行车时,发现偷车的人生活境遇连他都不如,又于心不忍……全片没有离奇的故事,主人公的身份也非常简单,安东几乎就是意大利最普通的民众代表,他的生活状况和精神面貌恰恰就是二战后意大利人的生存状态和真实境遇。因此,安东在片中不仅仅只是一个人物形象,而是一个被泛化了的代表着民众的符号,具有普遍意义。

由此可见,在塑造人物形象时,导演选择观众所熟悉的日常生活中的普通人作为主人公,在角色塑造上显得更加亲切、质朴,同时在情感上又容易引起观众的共鸣,具有很强的艺术感染力和震撼力。新时期中国都市电影导演在创作中深刻地认识到了这一点,在人物形象的选择和塑造上,几乎大都选择了社会生活中的底层小人物和城市平民:下岗工人、普通警察、小偷、无业游民、单身母亲、流浪艺人、农民工……他们工作普通、地位卑微、生活困苦、人生迷茫,在现实生活中缺乏尊严,充满了无奈,尤其在主流社会话语中,他们极少受到关注,没有话语权,是中国社会中"沉默的大多数",在中国电影银幕上也是长期处于被忽略、被遮蔽的状态。新时期中国都市电影的出现,使得他们的生存现状得以彰显,影片在展示他们的人生状态和生活际遇之余,将广泛存在的、长期被麻痹的内心情感和人们忽略、漠视的人性状态展露出来,引人深思。比如,贾樟柯的《小山回家》,以小山找老乡的过程带出底层生活的众生相;张杨的《落叶归根》,伴随着主人公老赵的返乡之路,带出了众多平民形象。

贾樟柯的影片《二十四城记》以一座20世纪60年代建造的飞

机制造厂的变迁为背景,以三代厂花的故事和五位讲述者的真实经历及他们的人生命运,演绎了一座国营工厂的断代史,以伤感的情绪完成了一部工人阶级的群像史诗:面对改革开放大潮和企业转型趋势,普通工人的内心经历了剧烈的挣扎和莫大的伤痛,面对不可知的未来,他们无所适从,无所希冀。影片对人物精神、气质的刻画突出了人性勇敢与豁达的一面,使得历史的、人性的悲壮、沉重得以重现,让观众领会到"人生无常即是常态"的睿智。张杨的影片《洗澡》中,大儿子对传统文化和人伦亲情的回归也令人感动。影片讲述的是北京一家老式洗澡堂的故事,大儿子对父亲苦苦操持的没有什么盈利的老式洗澡堂不以为然,对有点痴呆症的弟弟也不闻不问,但是,因为父亲病重,大儿子回家,在与家人的相处中,他渐渐懂得亲情的真意和传统价值的可贵,从而得以向人性和亲情伦理回归。阿年的《感光时代》以一个与商品社会格格不入的艺术青年的角度,展现了人在"父亲——精神""母亲——物质"之间艰难的拒绝和认同,宛若"俄狄浦斯"式的挣扎和焦虑,最后却温暖回归。

纵观三十年来的中国都市电影,不难发现,绝大多数作品都是以前所未有的创作真诚和对艺术的感知,以真实的影像构建了中国现代社会的平民生活和生存状态,并记录下时代的印记,创造了平民生活的史诗;同时,真实地记录下普通民众日常的生活方式,以及在时代的变迁和潮流的冲击下这种生活方式正悄然被蚕食的全过程。正因如此,新时期中国都市电影的社会价值、艺术魅力和主题感染力得以彰显。导演把电影艺术的舞台留给了平民,平民又让他们的电影艺术更加绚丽,更具生活的张力。

第二节　电影美学的继承：将摄影机扛到大街上

意大利新现实主义最为主要的美学特征之一是"将摄影机扛到大街上"，为了力求场景的逼真感，绝大多数的意大利新现实主义影片都是实地、实景拍摄，简陋的街巷、疮痍的贫民窟、破产的农场、倒塌的楼宇、褴褛的人群……实景拍摄的做法不仅在影像上增强了影片的真实性，而且天然地与影片的表现内容相吻合。在意大利新现实主义的电影艺术家手中，摄影机就像"新闻片摄影机，它与手和眼密不可分，几乎与人体等同，随时配合摄影师的注意力"。①

当然，从某种意义上说，柴伐梯尼提出的"将摄影机扛到大街上"的口号，除了是意大利新现实主义的美学追求，同时也是被彼时意大利的物质现实所迫。因为当时的电影导演们面对战后普遍贫困、拍摄经费严重不足的现状，不得不走出搭制的摄影棚，改为在真实环境中进行拍摄。可喜的是，虽然"将摄影机扛到大街上"是拍摄条件限制之下的无奈之举，后来却演变成一种极具审美价值的电影创作手法和表现技巧，并逐渐成为纪实主义风格的电影不可或缺的艺术表现手法之一。所以说，巴赞在总结意大利新现实主义的美学贡献时，将纪录性放在了首位，认为它对于世界电影的发展具有极为特殊的价值和意义。

"将摄影机扛到大街上"的创作理念对新时期中国都市电影产

① 洛朗基·斯基法诺. 1945年以来的意大利电影[M]. 王竹雅，译. 南京：江苏教育出版社，2006：157.

生了非常深远的影响,从实景拍摄到长镜头的大量使用,再到各种拍摄技巧的融合,新时期中国都市电影的作品中处处可见其对意大利新现实主义的继承和发扬。

一、实景拍摄

如前文所述,面对二战后的社会现实,意大利新现实主义毫不避讳地将摄像机的镜头对准了现实生活,摄影师们将摄影机搬到大街小巷,在现实空间中进行拍摄,客观地、竭尽所能地不侵蚀拍摄对象的原有全貌。这一艺术主张带来了意想不到的影像效果:随着肩扛摄影机的跟拍,人物在现实的生活空间中的行动被自然地呈现出来,传统的电影空间被消解,场面调度也消失了。也正因为如此,真实的空间形式在拍摄的过程中显得更加灵活和生活化,更具生命力和艺术的张力。此外,实景拍摄使得戏剧性的人工布光变成不可能,摄影师被迫采用自然光线,但恰恰是自然光的引入更增强了影片的纪实效果。实景拍摄和自然光,在影像上使得人物的命运与之生存的真实的社会环境紧密地融合在一起,相得益彰,天然地实现了银幕的真实和现实生活的重叠。

在影片《罗马,不设防的城市》中,导演罗西里尼借用纪录片的拍摄手法和表现手段,把摄像机的镜头和创作的焦点聚集于普通百姓的生活,把战争带给民众的煎熬和创伤淋漓尽致地表现出来,并赞颂了意大利民众面对强权统治时的不屈不挠、不畏生死、同仇敌忾的战斗意志和献身精神,同时也深刻地反映了人民对美好生活的向往和追求。而在维斯康蒂的影片《沉沦》中,触目可及的是肮脏、混乱、破败的小城镇和贫困的村庄,在这样的自然环境中展现主人

公的人生和命运,大大地增强了故事的真实感和艺术的感染力。

新时期中国都市电影对意大利新现实主义纪实风格的膜拜,首先体现在拍摄手法的纪录体式选取上。张元的《金星小姐》就是在对纪录片《金星档案》再次整理后形成的一部三十分钟的数字电影,再现了舞蹈演员金星的变性蜕变过程;潘剑林的《夜未央》围绕着一个十五岁少女从惨遭强暴到寻求庇护,再到自暴自弃的过程,以实景拍摄的方式对多位社会人士进行了即兴采访,借纪实的手法和采访中大胆的对白揭发了群体性的人性沦丧;李杨的作品《盲山》以实景拍摄的手段,通过冷静、客观的镜头记录下不堪入目的社会现实,如乡村里粗俗不堪的男女、愚昧无知的山民、丧心病狂的人贩子,俗不可耐的妓女和肮脏、混乱的自然环境等等,毫不避讳现实的丑陋、粗俗、龌龊,使得故事和人物更具有现实可信性和震撼力;张杨的作品《昨天》也取材于现实生活中真实存在的人物和事件,演员贾宏声和他的父母在影片中扮演的就是生活中的自己,把个人亲身经历的故事搬上了银幕,在整部影片中,摄影机就像观众的眼睛,不动声色地记录下了这个家庭在遭遇一场亲情对抗毒品的"拉锯战"时所遇到的种种境况,每一个场景都极其真实、可信。

在新时期中国都市电影导演中,一直追寻纪实主义风格,并将其运用到极致的是贾樟柯,从《小山回家》到《三峡好人》《二十四城记》,在他的每一部作品中都可以找到明显的纪实主义痕迹。《小武》以几近纪录片的实景拍摄手法,真实地展现了中国北方小城镇的社会文化生态,影片真实地描绘了处于时代大潮和社会转型下的中国城镇的生活图景,色彩晦暗、基调冷峻,给人强烈的悲剧感,同样的视觉冲击在《站台》和《任逍遥》中也随处可见。而在影片《二十

四城记》中,贾樟柯再次采用纪实主义手法,以类似于纪录片中记者采访的形式,让每一个片中角色在镜头前直述自己的人生故事。贾樟柯近年拍摄的另一部影片《海上传奇》,与《二十四城记》一样,仍然采用个人口述历史的形式,由十七个生活在上海的受访者在镜头前讲述自己的个人记忆和成长故事,影像自然构成了一部生动鲜活的历史……

诸如此类的通过实景拍摄而形成的纪录片体的新时期中国都市电影作品,从美学形态上来说,与其说是剧情片,不如说更像纪录片或专题片,带给观众完全不同的审美体验和观影感受。

二、长镜头的运用

在意大利新现实主义的代表作品中,为表现空间真实的长镜头,起到了突出影片形式与风格的独特作用。长镜头的使用使得影片在真实的追求方面显得更加完整,极具整体性。真实是长镜头的美学精髓。巴赞一直强调电影离不开社会现实,和真实生活息息相关,他甚至以电影的照相性为依据,将之提高到电影本质特性的高度,他说:"电影的完整性在于它是真实的艺术。"[①]巴赞所指的真实,是一种可见的空间真实,而整体性则是意大利新现实主义的核心,"新现实主义是通过对事物的整体性认识对现实作整体性描述……绝没有导致美学的倒退,相反,它推动了表现手段的进步,促进了电影语言的发展,扩大了电影风格的范围"。[②] 巴赞还认为,长

[①] 安德烈·巴赞. 电影是什么[M]. 崔君衍,译. 北京:中国电影出版社,1987:158.
[②] 同上书,第160页。

镜头永远是"记录事件",它"尊重感性的真实空间和时间……要在一视同仁的空间同一性之中保存物体"。① 由此可见,意大利新现实主义将现实看作不可分割的审美的整体,并运用长镜头对现实进行全面、细致、深入的记录、观察和分析。

长镜头的大量运用,使得影片的形式与风格更加突出。从观众的角度来说,长镜头完整地记录事件的全过程,不仅可以真实地反映事件不断推进的存在状态,同时也给观众以最大限度的自我感知和思考,使得影片具有非常强烈的透明性和客观性,也更能体现导演忠实于现实的创作态度。

在《偷自行车的人》中,导演德·西卡借用长镜头,一气呵成地展现出二战后意大利社会的真实景象:肮脏破败的城市街道、千疮百孔的建筑、拥挤不堪的教堂、龌龊的妓院、困苦的贫民……长镜头洞察一切,完整地记录下每一个人发生的行为细节,于细微处见真实。虽然,有时候长镜头的运用会让观影者感觉到记录的沉闷和叙事的冗长,但正是在这沉闷而冗长的记录里,影像一览无余地展现出故事的真实性和社会生活的全景化,尤其是生活于其中的人物的真实状态,从而引发观众的自由思考。

同样,很多新时期中国都市电影导演在镜头语言的使用上也特别偏爱长镜头,他们在长镜头之外辅以看似随意捕捉的空镜头和单调重复、意义空洞的场景,依靠流畅的剪辑,以简单、质朴的画面还原生活的本来面貌。在新时期中国都市电影导演中,贾樟柯是一位对长镜头非常情有独钟又运用自如的导演。他在"故乡三部曲"《小

① 安德烈·巴赞.电影是什么[M].崔君衍,译.北京:中国电影出版社,1987:154.

武》《站台》和《任逍遥》三部影片中,都运用了长达数分钟的长镜头,尤其是在电影的开始部分。在影片《站台》中,主人公崔明亮的表弟三明,虽然是一个正值青春期的二十出头的小伙子,但是他的身上却一点儿也没有这个年龄应有的青春朝气。他目不识丁,不善言辞,总是沉默寡言,仿佛对一切都缺乏感知。他和矿山上的煤老板签下了生死不究的卖身契,像牲口一样没日没夜地干活。当崔明亮他们演出的卡车从他身边经过时,车上的人都让他上车顺路搭一段,但他却坚持要自己爬山过去,因为他认为这样更近一些。这一段情节,贾樟柯采用固定机位的长镜头拍摄:三明沿着一条小路,走上山去。在长达数分钟的长镜头画面里,人物的隐忍和波澜不惊的现实生活在长镜头的全景记录下一览无余。这一长镜头的运用,使得观众不仅深切地感受到了人物所处的生活环境,而且也在这沉闷而冗长的时间里得以思考三明这个人物,反思生命存在的价值和意义。

同样的例子不胜枚举。娄烨在《苏州河》一片中,以长镜头表达自己对上海这座城市和苏州河的复杂情感;章明的《巫山云雨》中也随处可见独特的长镜头……新时期中国都市电影导演力求以纪实主义的影像还原生活的原貌,以独特的电影语言和生活化的叙事模式,让自己的摄像机穿行在生活的每一个细微处,记录下当代中国社会的影像历史。

三、非职业演员

在意大利新现实主义导演的许多代表作品中,都使用了非职业演员。巴赞曾说:"对明星原则的否定,一视同仁地使用职业演员和

临时演员,这确实是他们的特点。这里重要的是避免职业演员的角色类型固定化:他与人物之间的关系不应当为观众造成先入为主的概念。"①在演员表演方面,意大利新现实主义导演的重要贡献在于,他们创造了职业演员与非职业演员混合使用的模式,使得演员之间相互影响、相互启发、相互渗透,从而更加突出表演的真实感,形成了"必然能够获得意大利电影的绝妙的真实性"②。在影片《偷自行车的人》中,扮演主人公安东的演员马齐奥拉尼没有任何表演经验,他在现实生活中的真实身份是一名失业工人。虽然马齐奥拉尼是个临时演员,没有任何表演技巧,但是他在现实生活中有着和片中主人公安东非常相似的个人遭遇和生活经历,因此他几乎是本色表演,非常自然、真切,也很有感染力。由此可见,来源于真情实感的表演才是最能打动观众的表演艺术。在意大利新现实主义电影中,非职业演员的质朴表演为纪实主义的美学风格增添了动人的亮色。

此外,意大利新现实主义在演员方面的另一大贡献还在于:改变了欧美电影界对男女演员的审美标准——从以往注重演员的脸型和身材,转为注重演员的气质。《罗马,不设防的城市》中女主人公的扮演者安娜·玛尼阿尼就是最为典型的气质型演员代表。

部分作品大量使用非职业演员,这已经成为新时期中国都市电影非常明显的特征和标志之一。更有甚者,部分导演在影片开拍的几个小时前,临时到陌生的人群中去找演员。他们这样做有着深刻

① 安德烈·巴赞.电影是什么[M].崔君衍,译.北京:中国电影出版社,1987:265.
② 同上注。

的用意:"那些非专业的演员从内到外去除了一切程式化的东西,以令人惊愕的力量表现了人物。这是一个巨大的成功,它要归功于一个能够要求他们的演出,因为它知道给予他们什么。"①王全安的影片《图雅的婚事》也采用了职业演员和非职业演员混搭使用的方式,除了女主人公的扮演者余男是专业演员之外,其他演员都是拍摄地的普通百姓,表演非常质朴、自然,该片荣获了第五十七届柏林电影节的金熊奖。诸如此类的例证还有:张元的早期作品《儿子》取材于北京一个普通家庭的真实故事,剧中的主要演员父亲、母亲和两个儿子均是由故事中的原型来扮演;张杨的《昨天》也是以生活中真实存在的人和事作为原型,让演员贾宏声及其父母在影片中扮演他们自己;李杨的作品《盲山》里扮演村民的演员也都是非职业演员,有一部分就是当地的农民,但正是这份原汁原味的乡村气息才使得影片更有意大利新现实主义的风采;章明《巫山云雨》中的导航员麦强、服务员陈青和警察吴刚等也都是非职业演员扮演……由此可见,本色表演的最大魅力在于:没有表演的痕迹,天然地具有原生态的生活气息,亲切、质朴、感人。章明曾说:"任何导演都知道,起用非职业演员其实很累,但他们的加盟往往能够达到意料之外的好效果,该片因此有了一种接近纪录片的真实质感。"和意大利新现实主义电影一样,新时期中国都市电影在表演中引入非职业演员,让职业演员和非职业演员在表演中相互启发、互为影响,这不仅在影片的视觉效果上强化了纪实主义的风格,同时也对新时期中国都市电影展现自己的美学理念起到了画龙点睛的作用。

① 安德烈·巴赞.电影是什么[M].崔君衍,译.北京:中国电影出版社,1987:266.

第四章
新时期中国都市电影的"作者化"风格

如果说新时期中国都市电影导演从意大利新现实主义那里继承了纪实主义的美学风格,那么,从法国新浪潮那里,他们发扬了"作者电影"。

新浪潮出现之前的法国,"优质电影"风靡一时,甚至创下一年四亿人次的观影纪录。所谓"优质电影",主要特点在于:在技术层面,讲求制作价值、技术的尽善尽美,舍得花钱,同时追逐大明星,服装布景精益求精,更突出法国、欧洲的品味;在精神层面,延续了先锋电影和诗意写实的传统,以及二战期间出现的精致化、片厂化倾向,内容虚假做作,缺乏清新的原创活力。从某种意义上来说,"优质电影"使得法国电影变成了一枝精美的假花,虽然精工细作、美轮美奂,却毫无生机,没有现实的震撼力。

1950年,安德烈·巴赞创办了《电影手册》,这位伟大的电影理论家与影评家从一开始就奠定了办刊基调:以极富战斗力的革命者姿态,猛烈抨击法国电影的弊端和危机,如电影创作过于依赖大明星、大制作,一味地强调商业性和奢靡之风,脱离社会现实等,大力呼吁和倡导年轻的电影人要面向现实生活,拍摄真实的、有意义的作品。在巴赞的鼓励和支持下,《电影手册》迅速变成当时很多极

具艺术追求和反叛精神的青年电影人的聚集地和舞台,也成为了新浪潮的精神堡垒。

1954年1月,法国新浪潮的代表人物弗朗索瓦·特吕弗在《电影手册》第三十一期上发表了一篇重要的文章——《法国电影的某种倾向》①,直接将20世纪50年代平庸、华丽、虚假、公式化的文学改编和历史古装剧贬为"老爸的电影",主张要坚决摈弃这种电影,转为重新审视电影的评价问题。他以辛辣嘲讽的口吻猛烈地抨击了当时影坛上被奉为"优质传统"的享有盛名的电影导演及其作品,其中包括:《驼背人》《阴暗之处》的导演让·德拉努瓦;《情书》和《热恋中的管子工》的克洛德·乌当·拉哈;《梦幻匣》和《黎明的恶魔》的伊夫·阿列格莱等。奉行"优质传统"的编剧,如皮埃尔·博斯特、亨利·让松、让·奥朗什等也被列入批判的对象。

特吕弗在文章中主要批判了"优质传统"的如下弊端:影片是编剧的作品而非导演的电影;过于专注心理写实,经常太悲观,反教权,反布尔乔亚,而非"存在"式的浪漫的自我表达;场面调度太刻意,片厂布景、工整的构图、复杂的灯光、古典剪接,而非自然即兴的开放形式;太讨好观众,依赖类型,尤其是明星,而非创作者的个性等等。②特吕弗认为,电影应该像文学、音乐、美术、雕塑等艺术样式一样,充分体现出创作者的个性,同时,电影应该更接近于生活,表现生活。他强调电影制作应该是一次创造性场面调度中的开放式历险,而非对古典法国文学精雕细琢的传译,因此,他强烈呼吁导

① 弗·特吕弗.法国电影的某种倾向[J].黎赞光,崔君衍,译.世界电影,1987(6).
② 同上注。

演要在电影创作中体现出丰富的创造力,以一种原创性来打破、替代传统的剧作家支配电影制作的状态。有关导演在一部影片中的地位和作用,特吕弗认为,一个有创造力、有艺术主张的导演会在其电影创作过程中长期体现出一种清晰可见的主题个性和影像风格,一部影片应该是一个导演创作出来的作品,导演对于一部影片所占有的分量,应该与一个作家对小说作品占有的分量同等,而作家在小说创作中的个人风格同样可以在电影中置换成导演的"个人影像风格"或"视听语言方式"。这一观点堪称"作者论"的雏形。

"作者电影"在法语中的含义为"知识分子的电影",它继承了法国印象派绘画的传统和特质,充满了对人类自身和情感的好奇与探索。它坚持"电影是用来提出问题的,而不是用来回答问题的","把技巧作为一种思维的工具,作为影片表达的意义的一部分"。[①] "作者论"就是尽可能地以个体希望的方式来表达自我,是一种极端个人化的叙述过程。

"作者论"强调导演是电影的主创者和最终定稿人的身份,而判定一个导演是否能够称为作者的重要依据在于:对整部电影的把控能力和视听语言的表达能力。因此,一个导演要具备"作者"资格,必须具备以下特征:

导演必须在一批影片中体现出自己的个性和个人化风格特征,风格就是署名;影片要表达导演的深层思考和特殊表达,并且这种表达要具有持续性和一贯性;导演要娴熟地掌握各种电影技术,并巧妙地运用于电影的创作实践中;导演是影片的主宰,对整部影片

① 焦雄屏.电影形式与电影史[J].电影欣赏(双月刊),1989(3).

从策划、摄制到后期制作,进行全面把握和操控,观众从作品中可以明显地感受到导演的创作热情和艺术的生命力……"作者论"观点的提出,使得导演在一部电影中的主导地位和关键作用得以明确地确立,使得电影的艺术价值得到了极大的注视与重估。

特吕弗的"作者论"一经提出,很快就应者云集,很多法国青年影评人和导演都追随而至、蜂拥而上,其中主要以克洛德·夏布罗尔和让-吕克·戈达尔等为代表。他们陆续在《电影手册》《艺术与演出》等杂志上发表文章,声援特吕弗的理论和观点。他们认为:拍电影重要的不是制作,而是要成为影片的作者。戈达尔大声疾呼:"拍电影,就是写作!"[1]特吕弗也宣称:"以另一种精神来拍另一种事物,应当抛开昂贵的摄影棚……应当到街头甚至真正的住宅中去拍摄。"[2]于是,当他们开始电影创作的时候,反叛性地采取了与传统的"优质电影"完全不同的操作方法:强调导演的个人风格,打破以"冲突律"为基础的戏剧观念,采用非故事化的情节编排,制作周期短、摄制成本低,采用大量的实景拍摄,选择非职业演员……从20世纪50年代末开始,这些极具反叛精神和创作思想的评论家们相继走上电影创作的道路,拍摄出一系列充满导演个人化风格和丰富想象力的电影作品,从1958年到1962年这五年间,法国电影界的这批新秀拔地而起,在短短五年不到的时间里,总共有两百多位电影新人陆续创作了处女作,形成了法国乃至世界电影史上的一大奇观。因为新浪潮电影导演十分张扬个性表现,突显个人化风格,

[1] 米歇尔·马利."新浪潮":一个艺术流派[M].单万里,译.北京:中国电影出版社,1992:53.
[2] 焦雄屏.电影形式与电影史[J].电影欣赏(双月刊),1989(3).

强调"电影的导演就是电影的作者"的观点,所以新浪潮电影又被称为"作者电影"。

从导演主体的角度来说,"作者论"的提出从本质上让电影向艺术回归,使光影和声音重新焕发生机。"作者论"之后成为电影界普遍赞同的电影共识,如今全世界范围内的"导演中心制"堪称"作者论"影响力的最好例证。

法国新浪潮的"作者论"在新时期中国都市电影导演的创作中得到了非常具象化的体现。尽管如前文所述,新时期中国都市电影导演的创作风格呈现出多元混杂的局面,但是同样作为年轻的导演群体,他们与法国新浪潮导演有着惊人的相似性:20世纪90年代初,张元、娄烨、王小帅、管虎等导演就像五六十年代新浪潮伊始的特吕弗、戈达尔、夏布罗尔等一样,以前所未有的探索精神,高举反叛和颠覆的大旗,试图打破传统的、观念陈旧的电影范式和电影风格,张扬主体叛逆精神和艺术创作个人化。在"作者电影"理念的引领下,新时期中国都市电影不但改进了中国电影语言,而且对电影的创作观念、叙事结构、影像风格、演员表演等诸多方面都做出了颠覆性的改变。

值得注意的是,新时期中国都市电影由"出走"到"回归"的姿态嬗变也和法国新浪潮有着一致性。法国新浪潮作为一场电影思潮运动,从20世纪50年代轰轰烈烈开始,到了20世纪60年代后期就慢慢落潮。到了七八十年代,整个社会文化背景有了很大的变化,随着吕克·贝松、里奥斯·卡拉克斯和让·雅克·贝奈克斯等一大批后起年轻优秀导演的陆续加盟,法国新浪潮的创作队伍内部也发生了巨大的变化,他们在创作理念和实践中也逐渐向主流文化

和传统价值取向靠拢,在积极继承法国新浪潮的优秀元素和艺术精华之余,又大胆地借鉴好莱坞式商业片和类型片的叙述模式和成功经验,不断淡化艺术和市场、高雅与通俗的界限,将艺术片与商业片进行有效的融合,给法国电影带来了新的气息和更广阔的未来。巧合的是,法国新浪潮所经历的创作理念的积极转变,正如出一辙地在新时期中国都市电影的发展进程中上演着,可以预测,未来的中国电影,艺术与商业的融合将越来越成为一种趋势。

第一节 题材、主题和创作视角

在20世纪五六十年代的欧洲社会,尤其是法国,因为存在主义、结构主义等众多现代主义思潮的影响,人们对现有的传统社会准则、道德标准和价值判断准则产生了怀疑,对个人尊严、自由、前途和人生命运充满了迷茫和焦虑,但是又找不到解决的办法,无法建立起新的价值体系,于是沉浸于颓废、消极、悲观、愤世嫉俗的状态之中,自我堕落,自我毁灭。法国新浪潮适时而生,以非常个人化的艺术表达,准确地再现了人们的生存状态和精神面貌,尤其是设身处地地展现了他们在这种生活状态下的痛苦和挣扎,让观众在情感上、心灵上得到了宣泄和抚慰。

从某种意义上说,在"作者电影"理论的指导下,法国新浪潮无论在电影的题材、内容上,还是在主题和创作视角上,都带有强烈的个人主义色彩和个性化标签。这一特点对新时期中国都市电影产生了深远的影响。无论是出生于20世纪60年代的以张元、王小帅、胡雪杨、管虎等为代表的导演群体,还是出生于20世纪70年代

的以贾樟柯、张杨、施润玖、高群书等为代表的导演群体,从他们的作品中,都可以看到法国新浪潮的明显痕迹。他们对都市题材和平民主题的关注,对自我成长、生命体验的表达,处处彰显出他们对"作者电影"的践行。

一、题材:凝望边缘

就电影题材而言,如果说意大利新现实主义电影强调政治性和社会性的话,那么法国新浪潮电影则恰恰相反——几乎从不提出任何重大的政治问题或社会问题,甚至完全排斥政治性,而着重表现个体的生命体验。这其中有的是导演个人的经历,如特吕弗的个人自传"三部曲"——描写自己童年的《四百下》、描写成年后恋爱的《二十岁的爱情》、描写服兵役生活的《朱尔和吉姆》;也有的是导演所熟悉或感兴趣的资产阶级、知识分子、寄生者、歹徒和社会底层市民的生活,如夏布罗尔的《漂亮的塞尔其》《表兄弟》、马勒的《情人们》、戈达尔的《精疲力尽》等。

回溯法国电影发展史,不难发现,法国电影导演历来都抱有关注"边缘人群"生活和现状的传统,他们的电影题材和内容往往聚焦于对现代社会根本性问题的思考,如个人的存在价值、社会信仰、传统道德伦理、人与社会、人与人的关系等等,此外,他们把创作的出发点更多地集中于"现代性"给人带来的现实困境,如人性的压抑、虚无、异化等等。二战之后,尤其是到了法国新浪潮时期,这一电影艺术创作倾向更加明显和突出。

如前文所述,法国新浪潮运动是源于对法国"优质电影"的决裂和反叛。为了从根本上抵制"优质电影"过于注重影片华丽的形式而

忽略内容现实意义的本末倒置的创作倾向,法国新浪潮的导演们在题材的选择上开启了前所未有的大胆创新和伟大实践。他们力图揭示现代人看似井然有序的生活背后,人们内心真实的情感生活和精神状态。因此,他们想借助电影这一表达方式和艺术形式,寻找出提供法国人自我反思、自我警醒的话语资源和精神突破口。

法国新浪潮影片中表现边缘人题材的作品有《筋疲力尽》《芳名卡门》《四百下》《漂亮的塞尔其》《表兄弟》等。《精疲力尽》讲述的是一个巴黎浪荡子莫名其妙地枪杀警察、偷车,后来又被女友出卖,当街被警察枪击的故事,该片既有传统警匪片的危机感和紧迫感,又充满了文艺气息;《漂亮的塞尔其》讲述的是一个人性堕落又重生的故事,片中主人公厌倦了城市生活,于是隐居在一个群山环绕的小村庄里,但是,逃避并没有从根本上解决他的精神空虚,他只能终日酗酒,借助酒精麻醉自己,后来,他和妻子的妹妹相爱了,并生下了一个孩子,新生命的诞生使得他重获生命的激情;《表兄弟》表现的是城市的堕落和无望,生活在乡村的表弟来到发达的城市,看到了生活富裕的表兄在大学读书的真实生活——酗酒、狂欢、彻夜玩乐,同时又空虚寂寞……诸如此类的影片的共同特点在于:片中主人公多为平民百姓,有的甚至是主流社会所排斥和鄙视的人群,如小偷、妓女、罪犯、黑社会分子、少年犯等。法国新浪潮影片对这些人物投之以同情、理解和怜悯,并丝毫没有对之进行善与恶、是与非的二元评判。恰恰相反,影片更多的是对传统的价值判断、道德伦理和社会舆论进行了嘲讽和谴责。

新时期中国都市电影导演也大多偏好边缘人题材,他们把摄像机的镜头对准城市生活中的普通百姓和市井小人物,有的甚至是传

统意义上倍受争议的社会底层,展现他们被主流意识形态遮蔽的现实生活和别样的苦涩人生,充满了悲天悯人的现实主义情怀。如表现儿童叛逆的影片《看上去很美》,表现社会小流氓的《周末情人》《任逍遥》《北京杂种》《站台》,表现逃学少年生活的《阳光灿烂的日子》,表现偷渡者的《二弟》等。当然,部分作品甚至还涉及一些传统电影被禁忌的内容、话题和人物形象,如《东宫西宫》《扁担·姑娘》《苏州河》《小武》《青春旷野》《十七岁的单车》《安阳婴儿》《一半是火焰,一半是海水》《昨天》等。这些作品常常以一种客观冷静却又充满人文关怀的姿态,客观地呈现中国的社会现实和普通民众的人生境遇。

新时期中国都市电影导演较大地拓展了电影展现的领域、话题和都市群体,有先锋艺术,有边缘人群,有现代人精神危机,有对传统价值观、道德观的反思和颠覆……新时期中国都市电影正是通过对这些社会"亚文化"的关注,向大众展示了一个长期被忽略却又客观存在的都市生活群体,局部地填补了改革开放大潮下和社会转型时期文化现实的话语空白。

二、主题:关注成长

新浪潮电影故事的发生地大多是法国的大都市,如巴黎、里昂等,片中主人公也几乎都是清一色的中小资产阶级,身着流行服饰,开着时尚的敞篷跑车,总是在咖啡馆里流连,喜欢爵士乐和通宵达旦的派对,生活时髦、行为前卫、性观念开放,现代生活的每一个细节都能在新浪潮电影中找到印记。影片塑造的这些人物形象,看似时髦、热闹、紧跟潮流,内心却极度空虚、寂寞,信仰缺失,人生目标

虚无,更没有任何的个人追求和人生理想,他们唯一秉持的就是对社会和传统的极度蔑视和强烈抵触,对生活和周边事物也充满了冷漠和麻木,这些与20世纪60年代法国的社会现实是非常契合的。

法国新浪潮电影作品几乎不牵涉政治,而是注重反映现代社会的个人痛苦,诉说人生的烦恼、无奈、迷茫、无助,以及无所事事下的空虚、寂寞和自暴自弃,包括人与生存环境之间的冲突等等。如前文所述,影片《精疲力尽》中的主人公米歇尔,在毫无缘由的情况下开枪打死了警察,随后为了逃避法律的制裁四处逃亡,最后却被女友告发了;夏布罗尔成名作品之一《表兄弟》中的一对兄弟在城市求学,表哥生活颓废、空虚,每天吃喝玩乐,表弟则认真读书、勤奋刻苦,两兄弟因为生活方式的迥异,最终酿成灾难;《四百下》中的小主人公安托万生活在缺乏爱和关怀的生活环境中——在家里父母不管他,在学校老师也很排斥他,安托万最终误入歧途……

成长是一个不断自我超越、自我裂变的过程,在法国新浪潮电影和新时期中国都市电影里,成长不约而同地变成了一个"化蛹为蝶"的过程,充满了无尽的艰辛和沉痛,兼有青春的躁动、愤怒、莫名的伤感、蓬勃的生机和耗之不尽的能量。主人公在绝望中撕心裂肺地呐喊,不甘被缚,是一种生命个体的奋力抗争和无奈挣扎。《四百下》的主人公安托万上课总是捣乱,做各种小动作,传看女性泳装照片,写讽刺小诗,逃学、偷东西;《筋疲力尽》的主人公无所事事,空虚寂寞,精神没有寄托,莫名其妙地射杀警察,走上了逃亡之路;《表兄弟》里的表哥终日酗酒、彻夜狂欢,同时又空虚寂寞、百无聊赖……法国新浪潮影片中的成长是寂寞的、空虚的、迷茫的、无助的,是不被主流社会理解和认可的,是一种自我的放逐和堕落。

同样，新时期中国都市电影对于成长主题的表现也极具代表意义，与法国新浪潮遥相呼应。"新一代滥觞人物胡雪杨、张元及其后劲十足的角色姜文、路学长、贾樟柯的作品中，则将少年成长设置为这代人共享的母题，并将'文革'呈现为近在周边的梦魇，如同一个幽幽徘徊的在场者。"[①]很多新时期中国都市电影导演把目光投掷到社会文明发展到一定阶段后的青少年成长异化问题上，并对此提出质疑和批评，因此部分作品较多地涉及人性本能和潜意识的行为，如性冲动、暴力，以及其他与传统道德相悖的思想和行为。比如说，姜文《阳光灿烂的日子》里的少年们处于一个社会秩序完全失控的状态下，这种失控状态使得没有外在环境约束的少年们胡作非为、无法无天，斗殴、打群架、追女孩、偷盗……青春在无序中享受着放纵的酣畅；贾樟柯的影片《任逍遥》通过两个少年成长过程中所经历的困惑和无助，所承受的精神压力和生存困境，真实地记录下时代转型下年轻人的情感状态和心理进程，是"迷茫的一代"的真实写照；韩杰的《赖小子》则是通过对三个小混混失手杀人后如何走上逃亡之路的真实记录，展示出少年的生活态度和精神状态……更有甚者，路学长的作品《长大成人》，片名即主题。影片在主题寓意上采用了大量的隐喻和象征手法：影片一开始的大地震，象征着社会旧体制的坍塌；小主人公周青捡到《钢铁是怎样炼成的》的小人书，象征着他找到了自己的精神支柱，开启了对内心英雄主义的追寻；影片结尾，周青被歹徒殴打致残，这恰恰又可以看作长大成人的必要献祭。周青在成人之后，面对活生生的现实考验，选择了直面现实，

① 陈犀禾，石川.多元语境中的新生代电影[M].上海：学林出版社，2003：28.

勇于担当,这一选择标志着他内心的成长,原来,他一直苦苦寻找的"朱赫莱"就是他自己。

路学长的另一部影片《非常夏日》也是一个关于青春成长的故事,影片以《北京晚报》的一则新闻报道为原型,讲述了一个汽车修理工的内心转变:雷海洋因为懦弱无能被女朋友抛弃,一次外出进货,他亲眼目睹一名少女惨遭强暴,在关键时刻,他因为性格懦弱,没有挺身而出,从此陷入深深的自责,饱受精神折磨,最终向警方报了案。当在逃的罪犯找到他时,他开始了捍卫自己男性尊严的斗争,最后,在生死考验面前,他选择了坚强面对,完成了一场别样的成人仪式。

虽然新时期中国都市电影所展现的青春各有不同,有的是躁动不安,有的是迷茫无助,还有的是自我堕落,但是在宣泄和表露现实对个体压抑的层面却是殊途同归的。因为所处的社会环境相同,成长的经历和个人生命体验也颇为相似,所以新时期中国都市电影的主题、内容和题材也趋向统一。例如,王小帅的电影《冬春的日子》讲述的是一对青年画家夫妻面对平庸的生活,精神上危机重重。后来,妻子逃离了被囚禁的画室,只身赴海外,而丈夫坚持生活在旧状态中,直至不堪重负、精神崩溃,影片以非常冷峻的方式展现了面对爱情和艺术的双重失落后的自我放逐;管虎的《头发乱了》讲述了青年女孩叶彤回到儿时生活的小胡同,本想和故友们一起重拾童年的温暖,却不幸亲历了友谊的坍塌,开始了一段没有结局的爱情,影片再现了生命的无聊、苦闷、彷徨与挣扎,切实传递出青春失落的沉重感;何建军的《邮差》讲述了一个私拆客户邮包的邮差的一段冒险经历,内容大胆,涉及了卖淫、吸毒、偷窥、同性恋和乱伦的主题,揭示

了一个偷窥者敏感、焦虑、自我封闭又渴望交流的矛盾心理；胡雪杨的《湮没的青春》讲述了一个"二奶"包"二爷"的故事，展现的是涉世未深的大学生初入社会的迷茫和无助；李欣的《谈情说爱》用一种巧妙的手法展现了都市人对爱情的不确定性和患得患失感；张元在《北京杂种》中也借片中人的话语，展现了"由着性子活的那种人，都是社会的异己分子"；而路学长的《长大成人》则走了一条寻找的道路，是对于英雄和父爱的找寻……新时期中国都市电影的很多导演记录着他们这一代人，表达着他们成长中的焦虑、躁动、愤懑、抑郁，展现个体生命在这个充分时尚化，也充分欲望化的时代，如何承受着时间、生命、爱情、理想以及艺术无声无息的消逝和永无止境的追寻与迷惘。

新时期中国都市电影导演以非常个人化的艺术表达方式，将自己的生命体验投注到片中人物身上，把自己在成长中所经受的焦灼、躁动、愤懑、怨怼付诸片中角色，折射出他们对人生、对青春、对成长、对现实等诸多问题的反思。因此，他们在影片中注重自我情感的宣泄和排解，淡化故事情节，淡化叙事，完成了对中国传统电影的一次颠覆性解构。

对于个人成长的关注和自我经验的投射在新时期中国都市电影导演的创作中俯拾皆是，这也与他们的成长经历密切相关。导演们的成长和生活环境主要集中在城市和小城镇，他们的成长记忆和生活积累也主要来源于都市的社会生活和光怪陆离的人生百态。同时，他们对同龄人的生存境况有着较为深刻的感悟，所以电影取材更倾向于城市生活，表现改革大潮下当代都市年轻人的生存状态，叙述他们的成长经历，抒发个人的内心情感和生命体验。

当然,同样是展现都市年轻人的生活状态和精神世界,法国新浪潮电影和新时期中国都市电影在形态上又有差异。法国新浪潮电影所描绘的都市年轻人的生存状态是在物质生活富足之下的精神空虚,突出的是年轻人精神层面所面临的困境,而新时期中国都市电影描述的都市年轻人则经受着物质和精神的双重困境,一方面,物质不富足,遭受贫穷,另一方面,精神又极度空虚,百无聊赖。

三、叙述视角:书写自传

"作者电影"的核心是导演之于影片,要像作家之于文学作品一样,具有完全的创作自由,电影是非常个人化的艺术实践,要能够独立表达导演对社会和人生的见解与感受。以此理论为创作宗旨,法国新浪潮的导演们以自我成长的记忆为素材,以个人情感历程为内容,以导演个人对生命、世界的哲学思考为主题,采用象征、隐喻等手法,以前所未有的艺术真诚和创作热情,拍摄了一批具有强烈的自传色彩的优秀影片,引起了当时的年轻观众的强烈共鸣。

法国新浪潮导演倡导"作者电影",决定了他们的作品内容与其人生经历密不可分。在法国新浪潮的很多导演看来,拍摄电影作品,就是要将自己的人生经历和生命体验诉诸电影思维。于是,在电影创作中,他们倾向于讲述自己亲历的人生体验或者成长记忆,善于从熟识的人物、事件和周遭的环境中挖掘故事,抒发对人生和世界的感悟。例如,夏布罗尔在自己的所有影片中几乎始终不改对法国中产阶级生活的呈现,这是因为他本身就出身于中产阶级家庭;侯麦的影片总是以典型的巴黎知识分子作为影片主人公,是因为侯麦本人就属于这一阶层,对这一阶层的现实状态最熟悉、最了

解。类似的情况还包括：导演瓦尔达在五十多年的创作中始终秉承女性主义视角，里维特的作品中总是能够找到剧场生涯的深刻印记，马卢在影片中不断探讨战争等等……导演在创作中无法规避自我的视角，总是在自觉或不自觉中反思自己所经历的人生，这种个人自传式的创作视角往往是最真实的，同时也是最能打动人心的，无怪乎华莱士·马丁曾感叹说："即使是那些最少自我反思的自传作者，也记录自我从童年到青年到壮年的变化。"①通过这种自传式叙述视角，导演可以获得对自我某种身份的反思、重构和再定位。

法国新浪潮的年轻导演们热衷于拍摄带有自传色彩的电影。特吕弗曾说："在我看来，明天的电影较之小说更具有个性，像忏悔，像日记，是属于个人的和自传性质。年轻的导演们将用第一人称表达自己，叙述他们的经历。"②特吕弗的《四百下》《二十岁的爱情》《朱尔和吉姆》等影片都带有明显的导演自身成长的印象，力图追求个人成长体验的自我表达。这些影片把创作的视点转向自我，展现个体的内心世界和意识、行为形态，看似情节简单、表演自然、叙事简洁、情感质朴，却是从内心深处表达对永恒价值的哲学思考和理性反思，给观众以熟悉感和亲切感，从而引起共鸣。

如前文所述，《四百下》就是以导演的童年生活为素材，借助对小主人公安托万的家庭生活、学校生活的真实记录，形象地折射导演本人因缺乏关爱而误入歧途的灰色童年。特吕弗把自己对童年生活的黯淡回忆投注到作品里，真切地描绘了一个缺乏爱的十三岁

① 焦雄屏.法国电影新浪潮[M].南京：江苏教育出版社，2007：89.
② 尹岩.弗·特吕弗其人其作[J].北京电影学院学报，1988(1).

少年在现实生活中的遭遇：在家庭生活里缺乏父母的关爱，在学校生活里缺乏人格的尊重，为了发泄自己对生活和周遭人群的不满，他选择了逃课、偷窃、离家出走，以此来表达自己的愤怒和叛逆。整部影片的故事情节几乎就是特吕弗及其儿时同伴共同的人生经历和成长记忆，特吕弗自己也承认："和别人的青春期相比，我的青春期相当痛苦，希望借本片描述青春期的尴尬。"①僵化的学校教育制度、冰冷的家庭氛围和青春期的叛逆碰撞在一起，程式化的社会和僵化体制之下隐藏着的个人对亲情和爱的渴望，让人不可避免地形成一种焦虑、急躁的内心状态。自《四百下》之后，特吕弗还陆续拍摄了《二十岁之恋》《偷吻》《夫妻之间》《飞逝的爱情》等影片，这些影片几乎都是自传体，融入了特吕弗的人生经历和成长体验，并仍然以安托万作为故事的主人公，通过影像叙事，对自我和社会进行深入的剖析和反思，以此来寻求内心的安宁和平静。

同样，法国新浪潮的另一位旗手夏布罗尔，也是一位极其注重在影片中表达个人成长经验的导演，无论是《漂亮的塞尔其》还是《表兄弟》，都带有强烈的个人情感和自传色彩。

戈达尔也通过影片《筋疲力尽》来展现自己曾经经历过的青春躁动和愤世嫉俗。影片以一个不名一文的年轻人无故射杀警察后四处逃亡的生活实录，展现了20世纪五六十年代被称为"垮掉的一代"的青年人的精神状态：随心所欲、狂躁不安，莫名地叛逆，莫名地绝望，看似漠视一切，内心却非常敏感、脆弱、无助。这些内心特征和外在言行正是戈达尔等法国新浪潮青年导演的人生写照，所

① 尹岩.弗·特吕弗其人其作[J].北京电影学院学报，1988(1).

以,他不无感慨地这样评价电影创作:"拍电影就像一本个人的日记、一本笔记和一段个人独白。"①

法国新浪潮中的又一主将,著名的小说家、电影编剧、"作者电影"的践行者杜拉斯,也是无时无刻不把电影作为对自己的人生体验和青春记忆的畅意书写。在她的作品中,我们总能找到她生活的足迹和成长的精神轨迹,有的关乎亲情、爱情、友情,有的关乎分离、遗忘、毁灭,其中既饱含了她对生命的热情,也记述着她的哀伤和愁绪。

由此可见,自传式电影亲切、感人,因为它往往采用第一人称进行情节叙事,以主人公的主观视角看待客观世界,在形式上更加活泼、自然,尤其是潜意识的旁白、对白的引入,使得电影的叙事更加个人化,仿佛是观众和导演之间的私语,更显神秘。当然,自传体影片有时也难以避免导演的孤芳自赏和极端自恋,在情节上会有些支离破碎,在内容上显得有些天马行空。但是,正是这种强烈的自我意识的展现和内心世界的主观化表达,使得自传体电影独具一格、撼动人心。并且,因为偏向于自传性和个人化的创作视角,法国新浪潮电影在影像上更加注重日常生活的反映和毫无缘由的突发性举动,角色、剧情都彻底摆脱了传统电影中的因果逻辑和行为动机,主人公经常在咖啡馆、酒馆里谈天说地,或者在巴黎街头游荡。特别值得一提的是,影片的叙事往往也是开放性的,有时主人公会很突兀、很出乎意料地爆发出某些动作,毫无逻辑性,却有效地推动着

① Susan Hayward & Ginette Vincendeau. French Film: Texts and Contexts [M]. London and New York: Routledge, 1990: 439.

叙事的展开。例如,在影片《筋疲力尽》中,主人公米歇尔在乡间小道开着车,突然毫无理由地射杀了警察,随即开始了逃亡;在《四百下》的片尾,主人公安托万突然从少管所中逃出,他一路奔跑,跑向大海,终于自由了,却又忽然转过头来,一脸茫然地看着镜头……

这种隐喻式自传体叙事视角的选择在新时期中国都市电影导演那里得到了高度认可与强烈共鸣。他们和法国新浪潮导演一样,在创作中注重突显个人观念,力求拍摄完全不同于传统,也不同于他人的影像文本。因此,就电影的叙事视角而言,他们都是从个人的成长经验中寻找影片创作的灵感,强调艺术的个性化和自我性。无怪乎有法国学者指出:"法国'新浪潮'的特点存在于下列事实当中:它的参加者往往是完全的作者,并且他们首先在自己的回忆中汲取灵感。"[1]

新时期中国都市电影和法国新浪潮电影如出一辙:如果说法国新浪潮电影是用特立独行的个性化风格来反叛"优质电影"的华美外表和空洞主题,那么新时期中国都市电影就是在创作中强调融入导演的个人真实情感和成长体验,以此来颠覆"第五代"的宏大叙事和寓言故事的束缚;如果说特吕弗借《四百下》《二十岁的爱情》和《偷吻》来表达自己对逝去的童年、青春和爱情的追忆和感念,夏布罗尔借《漂亮的塞尔其》和《表兄弟》来感悟自己的年少往事和青春友谊,那么,在路学长的《长大成人》、王小帅的《冬春的日子》、管虎的《头发乱了》和姜文的《阳光灿烂的日子》等影片里,我们看到了无

[1] 夏尔·福特.法国当代电影史(1945—1977)[M].朱延生,译.北京:中国电影出版社,1991:125.

处不在的导演的成长记忆与生活经验。

自传性的色彩和成长的主题其实是同一个问题的两面。在诸如贾樟柯的"故乡三部曲"《小武》《站台》《任逍遥》、胡雪杨的童年二重奏《童年往事》和《牵牛花》,以及姜文的《阳光灿烂的日子》、管虎的《头发乱了》、张元的《北京杂种》、路学长的《长大成人》,甚至包括《夜景》《男男女女》等作品中,随处可见由导演直接的个体生命经验折射出的强烈的自传色彩。

有关青春的记忆和成长的体验,在姜文的《阳光灿烂的日子》里,变成了一首极具唯美和浪漫的抒情诗,也是一部化蛹为蝶的人生寓言,充满了个人化的自传色彩。在片头部分,一段成年后的马小军的旁白出现,个人回忆自此开始:"北京二十年来的变化之大,已经使我分不清幻觉和真实了……那年发生的事儿好像总有一股烧麦草的味道,阳光每天都特别足……"于是,在含糊不定、有些支离破碎的回忆中,摄影机展开了对马小军少年生活的讲述,在此过程中,成年后的马小军一直作为旁观者,以画外旁白的方式部分否定或全盘否定电影中的叙事,从而导致了画外旁白叙事和画面影像叙事的强烈反差,形成了一种巧妙的虚饰和别具一格的艺术表达。特别值得一提的是,该片的男主人公马小军,姜文特意选择了无论外形长相还是内在气质均和自己颇为神似的夏雨来饰演,这恰恰暗合了马小军这一人物角色附着了姜文自身的童年记忆。

胡雪杨的《童年往事》讲述的则是导演童年的记忆。故事发生在1970年,当时片中的"我"七岁,恰如出生于1963年的胡雪杨。作为《童年往事》姊妹篇的《牵牛花》也延续了胡雪杨对童年记忆的描述,讲述了九岁的小兔在舅爷家静养所经历的故事。这两部影片

几乎是胡雪杨童年的真实写照。

和法国新浪潮导演不同的是,新时期中国都市电影导演除了直接抒写自传之外,还通过在"他者个体"身上找到的独特的生命经验的投射,使得作品在题材和主题上具有新鲜感的同时,又具有某种普遍性,能够引起观影者的共鸣,达到主客体的相融、相通,这正是新时期中国都市电影导演在叙事视角向度上做出的积极的探索和勇敢的尝试。从贾樟柯的"故乡三部曲"到《三峡好人》《世界》等,再到王小帅的《扁担·姑娘》《梦幻田园》《十七岁的单车》《青红》,以及李杨的《盲井》《盲山》和王超的《安阳婴儿》《日日夜夜》《江城夏日》等,导演都是在讲述社会边缘人和底层生活境况的过程中投注了个人的生命体验和人生感悟,并通过这种自我对"他者"的投射,使得"在对边缘人生和底层生活的叙述中,个体意识、个人存在的真实处境从群体意识、群体存在的遮蔽下闪现出来,个体生命从无语或失语中挣脱出来,从而具有了一种'泛自传'的色彩"。[①]

从某种意义上说,这样的"泛自传"性也使得新时期中国都市电影呈现出一种对于年少轻狂的颠覆和对于现实主流的回归。甚至,在部分影片中,叙事者是带着否定的态度和立场来讲述自己少年生活的无知、幼稚和冲动的,所以,他们往往在影片中以成年后的姿态来确定自己回忆的角度和立场,比如说,影片《周末情人》一开始,片头的字幕就以成年后成熟、世故的口吻和姿态,为回忆和影片的叙事确定了情感的基调和道德的评判:"本片讲述的是一个真实的故

① 程波,辛铁钢."底层"、"同性恋"、"泛自传"——1990年代以来中国电影的先锋策略研究[J].上海大学学报(社会科学版),2009(2).

事,故事中的人物都是真实的,他们曾经反对将他们的故事拍成电影,因为他们说现在已经不是那样了,他们说这种回忆令他们感到痛苦,但我们还是这样做了……于是,就在去年六月里一个周末的下午,他终于开始回忆过去的一切,回忆那些幼稚,那些轻狂和冲动……"同样,管虎在《头发乱了》一片中,也"无时无刻不在提醒人们,这是一场即将过去的青春期的骚动,边缘化仅仅意味着还不能成熟地进入社会"。①

第二节 电影叙事和语言

法国新浪潮带给世界电影创作者的核心精神是:不断突破,勇于创新。法国新浪潮从出现伊始,就一直秉承着对传统电影的语言、语法不断突破,不受其束缚,导演(即作者)执着追求自己的个人化风格,寻求别具一格的创作风范这样一种观念。这种观念影响了全世界的电影人。

从某种意义上说,法国新浪潮标志着一代电影人对创造力处于僵化状态的电影工业所进行的技术与理念层面的全新的变革,他们认为艺术最重要的是赋予作品新的性质,而这其中最重要的就是表现形式的不断更新。"当表现形式发生变化时,艺术的题材也开始发生重要的变化,最后构成了完美的内容。"②于是,他们在

① 程波,辛铁钢."底层"、"同性恋"、"泛自传"——1990年代以来中国电影的先锋策略研究[J].上海大学学报(社会科学版),2009(2).
② 让-保罗·萨特.萨特文学论文集[M].施康强,等,译.合肥:安徽文艺出版社,1998:75.

作品中大胆地变革电影艺术的表现形式,主要包括:在电影叙事上,颠覆传统戏剧中的"冲突律"观念,转而淡化故事情节,借助大量实景拍摄和非故事化的情节结构来完成电影的叙事;在电影表现方法上,景深镜头、长镜头、跟拍、内心独白、画外音、跳跃镜头,以及自然音响的引入等,准确而巧妙地展现了剧中人物的内心感受和心理状态;在纪实美学的表达上,法国新浪潮巧妙地将"主观写实"与"客观写实"通过跟拍、抢拍、定格、变焦、长焦和同期录音等手段天衣无缝地结合在一起,在纪实的表现手法上实现了跨越式创新;在电影的剪辑技巧上,法国新浪潮发明了一种"快速剪辑法",即将镜头和镜头之间进行直接的剪辑和对接,不再遵循时空的逻辑关系,实现了时空的跳跃和剥离,既精简了电影的叙事,也在视觉效果上给人以极大的冲击;在电影的制片模式上,"作者电影"的提出,从理论和实践上都大大地提升了导演在整个影片制作过程中的决定性地位和主导性作用,由之而来的独立制片制度和发行制度也得以确立……总而言之,法国新浪潮带给世界电影的,不仅是对传统电影形式和内容的颠覆,更有极其强烈的个人化色彩和鲜明的风格特征,它代表了一种前所未有的崭新的电影发展方向,也给了观众以前所未有的艺术视觉冲击和心灵理性思考。

法国新浪潮给电影界带来的影响是深远的,在世界范围内,各国的电影工作者们都以法国新浪潮为学习的榜样,在电影的创作实践中不断探索、勇于追求,为电影艺术从形式到内容的革新贡献智慧和力量。而在中国,这样的群体就是新时期中国都市电影导演。

一、叙事风格：碎片化

法国新浪潮的叙事特征可以简单概括为："散文式的破碎，缺乏重点，缺乏结构。"① 从本质上说，这一叙事风格的理论源泉其实是巴赞的著名观点——"电影与完整无缺地再现现实是等同的"。② 因为电影是现实的完整无缺的再现，所以，在创作过程中，较之美国好莱坞的极具矛盾冲突的戏剧化和故事化叙事模式，法国新浪潮更倾向于淡化故事情节，有时候甚至以一种毫无因果联系的若干个独立情节的拼凑，故意打乱影片的叙事，从而还原出现实生活真实的面貌，以平淡代替传奇。

碎片化叙事在法国新浪潮的电影作品中俯拾皆是。作为向导师巴赞致敬的影片，特吕弗的《四百下》非常经典地体现了法国新浪潮电影的叙事风格。影片以主人公安托万的日常生活为线索，以线性叙述的方式，真实记录了安托万在家庭、学校、少管所的一系列行为，将他逃课、闲荡、偷窃、撒谎、逃跑等一系列看似毫无戏剧冲突和因果关联的小事件串联在一起，并通过对各种生活细节的细致描绘，逐步深入地展现了小主人公孤独、苦闷、彷徨、无助、渴望关爱而又缺乏关爱的内心世界，揭示出他产生叛逆乃至犯罪心理的内在深层社会因素。而在法国新浪潮的又一部力作——戈达尔的影片《筋疲力尽》中，"事件与事件、情节与情节之间并没有因果式的相互联系。整部影片就是一堆拼砌起来的生活碎片"。③ 影片结构看似松

① 焦雄屏. 法国电影新浪潮[M]. 南京：江苏教育出版社，2007：89.
② 安德烈·巴赞. 电影是什么[M]. 崔君衍，译. 北京：中国电影出版社，1987：17.
③ 王宜文. 世界电影艺术发展史教程[M]. 北京：北京师范大学出版社，1998：56.

散,整个故事也很平淡,没有激烈的矛盾冲突,没有传奇化的情节,但是,平淡的叙事背后,却真实地揭示出20世纪五六十年代法国乃至欧洲年轻一代的精神状态和生存际遇,也折射出当时社会生活的全貌。法国新浪潮的另一支——"左岸派"的代表人物雷乃的作品《广岛之恋》,讲述了一对异国恋人对战争生活的追忆和内心的感受,是一部开创"意识流"影片的力作。该片以个人化的回忆作为叙事的主线,将传统电影中有着明显逻辑关系的客观时空转换为以心理状态为主导的主观时空,在错综复杂、支离破碎的叙事中,巧妙地将虚幻与现实、过去和现在、自我和他人、主观和客观融汇在一起,形成了奇特的艺术体验。

　　法国新浪潮的碎片化叙事风格倍受新时期中国都市电影导演的推崇,他们在影片中勇敢地践行着法国新浪潮的叙事主张。"一方面我们不甘平庸,因为我们毕竟赶上了大时代的尾声,它使我们依然心存向往,而不像七十年代出生的人那样是一张历史白纸;另一方面,我们又有劲没处使,因为所处的是日渐规范组织化的当下社会,大环境的平庸有效地制约了人们的创造力。所以我们对世界的感觉是'碎片',所以我们是'碎片之中的天才的一代',所以我们集体转向个人体验,等待着一个伟大契机的到来。"①

　　从中国电影的纵向发展角度来看,新时期中国都市电影的"碎片化表述",无论是叙事方式,还是叙事结构,包括内在逻辑关系,都带有明显的对传统的颠覆,主要表现为以下两个方面:

　　1. 淡化故事。新时期中国都市电影导演在创作中并不热衷于

① 李皖.这么早就回忆了[J].读书,1997(10).

讲述故事,他们的作品中没有相对集中的起承转合和传统意义上的"开端、发展、高潮、结尾",全片几乎看不到一个完整的故事。虽然有的影片会有一条甚至数条不易显见的情节线索,偶尔也有高潮的推进,但从整体来看更像一个人日常生活的零碎片断和断断续续的横截面,是生活中诸多平凡事件的碎片式组合和非情节性叙述,更接近于生活的原生态和本来面貌。举例来说,《北京杂种》以摇滚乐队的演出作为叙事线索,将主人公的生活场景和演出场景交叉在一起,彻底肢解了传统意义上的时空顺序和叙事结构;《头发乱了》也以四段完整的摇滚乐演出作为叙事主体,展现主人公叶彤面对爱情的艰难抉择和徘徊不定;而《湮没的青春》以"二奶"包"二爷"的畸恋为线索,没有故事,没有情节推动,整部影片只有不断交织的情感和变幻莫测的内心世界;《巫山云雨》以一件被过度渲染的强奸案为线索,将信号台导航员、旅社服务员和派出所警察的生活呈现出来,以三段式的结构展开叙事,段落、场景之间随意粘结,没有逻辑关系,也没有叙事的完整性和连贯性……诸如此类的例证不胜枚举。新时期中国都市电影和法国新浪潮电影一样,更加注重展现片中人物的日常生活和内心情感变化,并以此构成影片的叙事和推动情节发展的动力源。这样的叙事模式,较之戏剧化极强的传统叙事模式,更具亲切感,在艺术表达上也更加真实,具有震撼力。

2. 创新结构。从新时期中国都市电影的结构来看,因为主题的全面革新和多元化态势,影片结构也呈现出完全有别于以往影片的形态。同时,导演都颇具个性,喜欢标新立异、独树一帜,在艺术创作中强调独立个体的呈现,因而不同的导演在作品中会呈现出完全迥异的剧作结构理念,有时,甚至相同的导演在不同时期的不同

作品中都展现出完全不同的影像风格。不过,不管形式如何多变,透过扑朔迷离的影像表面,观众仍然能够切实地感受到影片真实的张力和导演在影像背后传递的深层次的创作理念。最有代表性的就是张杨的作品《昨天》,该片用一个新颖的结构再现了演员贾宏声的昨天,在讲述昨天的过程中,导演借鉴舞台戏剧的处理方式,让贾宏声的爸爸、妈妈、妹妹和他的朋友,也包括他本人,在戏剧舞台的聚光灯下接受采访,使得影片在剧情结构上呈现出一种特别的风貌——一边是节目化的采访,一边是故事情节的延续,两条线索交织在一起,构成了两种完全截然不同的叙述模式,尤其是戏剧舞台采访的几个段落,导演不时地把摄像机拉远,似乎在形式和影像效果上刻意追求影片与观众的疏离。

张元的处女作《妈妈》同样也是一部以结构取胜的影片,故事虽然聚焦的是一个极为传统的母爱主题,但表现手法却不拘一格。该片兼具故事片和纪录片的结构特点,一方面,以传统故事片的手法推进故事情节,另一方面,又以纪录片的创作方式进行现场采访,并穿插于故事情节中,二者相互交叉,在直观上营造出影片的一种真实性和现时性氛围,让被采访者直面镜头讲述自己的内心感受和情绪波澜,从而显示出导演在叙事结构上准确的把握力和操控力。诸如此类的例子还有贾樟柯的《二十四城记》,该片也是采用纪录片或专题片的拍摄方式,主人公在镜头前的自我讲述极具现场性,给观众以真实感和可信度,与《妈妈》有异曲同工之妙。

三段式结构在新时期中国都市电影导演的作品中也是屡见不鲜。李欣的《谈情说爱》讲述了三个关于"爱"和"情"的故事,将意中情人、一见多情和移情别恋三个独立成章的故事以放射性结构的形

式糅合在一起,向人们展示了爱情的多种可能:一厢情愿难成眷属;第三者的幸运与不幸;纯情少女期盼梦中情人。巧妙的是,在讲述每一段故事的过程中都即兴地闪过下一段即将被讲述的段落的影子,而这些匆匆一现的影子在随之而来的段落中又成为起着关键性作用的事件。因此,表面上看,似乎三段故事没有任何的逻辑关联,但是在结构上却首尾相接、环环相扣,看似松散,实则紧凑。类似的创作方式在《爱情麻辣烫》等作品中也都可以找到,对于中国观众来说,这种几段式的叙事结构陌生而又熟悉。

由此可见,新时期中国都市电影导演在电影叙事方式和形态结构上的大胆探索,大大地丰富了影片的表现手段和叙事张力,赋予了影片更多内涵和深意,给予了影像更强的生命力和影响力。

二、电影语言:颠覆与重建

就对传统电影语言的革新而言,法国新浪潮无疑是成功的典范。戈达尔为探索电影语言的表现力,在画面与声音上都做出了许多大胆的尝试。在他的作品里,电影画面、人物对白、字幕和背景音乐等经常交错在一起,跳跃式衔接。"为什么要做如此让人别扭的努力呢?戈达尔告诉人们,在既定的声音与图像的连接中,也充满了一种服从于常规的政治无意识形态(比如说金钱、政治)。声画不对位性则可以暴露这种常规中未为我们所明确感知的资产阶级统治残留的缝隙。"[①]

法国新浪潮对新时期中国都市电影的影响无疑是巨大的。这

① 李盛龙.试论中国新生代电影和法国新浪潮电影的同构性[J].当代文坛,2010(6).

些中国导演,在北京电影学院、中央戏剧学院等专业化的高等学府里,认真学习法国新浪潮的创新性革命,并于之后的创作实践中大胆地予以运用。就电影语言来说,胡雪杨的《牵牛花》以童年往事为切入点,通过九岁的小主人公小兔在舅爷家的见闻折射出人性的残酷,影片巧妙地将小兔的噩梦和现实生活进行交叉剪辑,不仅在第一人称的叙事视角上进行了拓展和突破,而且也大大地丰富和强化了电影语言的艺术表现力和内在张力。这一电影语言技巧源自雷乃的《广岛之恋》。如前文所述,《广岛之恋》就是通过将回忆画面和片中主人公的对话场景进行交叉剪辑,以"意识流"的方式开创了客观时空与主观时空的融合统一,在交错和贯穿中,形成了形散而神不散的影片结构。

新时期中国都市电影导演在剪辑技巧和声画对位上也不断进行尝试和创新。章明的《巫山云雨》,大胆地使用了跳接等剪辑方法,使得镜头与镜头之间的衔接突破常规;李欣的《谈情说爱》《花眼》借鉴了MTV的剪辑手法,以类似于广告片的质感营造梦幻般的视觉效果……影片的艺术感染力和表达力借助于这些纷繁缭乱的形式得到了明显的深化和加强。

同样的例证还可以从摄影方法上看出端倪。法国新浪潮的摄影师们侧重于画面的新鲜感,崇尚自然主义的摄影风格。因此,在新浪潮导演的作品中呈现出大量的长镜头、景深镜头画面,还巧妙地运用了移动摄影,使摄影不再只停留在技术层面,这更成为美学追求和导演风格不可或缺的一部分。从表现形式来说,法国新浪潮导演追求的是朴实的自然风格,喜欢用即兴的、不经任何修饰的照相式摄影风格来表达对纪实主义的追求,因此,在拍摄中,他们几

乎不使用人工布光,全部使用自然光线,并借用手提肩扛摄影和大量的跟拍、现场抓拍、抢拍等手段,实现他们个性鲜明的纪实风格。

新时期中国都市电影导演的摄影风格深受法国新浪潮导演的影响,他们热衷于长镜头、深焦距镜头拍摄,喜欢以跟拍、抢拍等形式真实记录主人公在现实的社会环境下原汁原味的生活,并在这种对底层生活的还原中引导观众去进行人生的终极思考。贾樟柯学生时代的作品《小山回家》中有一个经典的长镜头,真实地记录了农民工王小山在北京大街上的行走:车水马龙的街道、川流不息的人群、行色匆匆的路人、冻得发抖的王小山……整个长镜头长达七分钟,全部采用手持摄影机跟拍,不断晃动的镜头将一个刚被老板炒了鱿鱼的农民工的个人遭遇和失魂落魄的内心状态毫无保留地展现出来。无怪乎在谈及《小山回家》的创作构思时,贾樟柯满怀深情地说:"在《小山回家》中,我们的摄影机不再漂移不定,我愿意直面真实,尽管真实中包含着我们人性深处的弱点甚至龌龊。我愿意静静地凝视,中断我们的只有下一个镜头下一次凝视,我们甚至不像侯孝贤那样,在凝视过后将摄影机摇起,让远处的青山绿水化解内心的悲哀。我们有力量一直看下去。"贾樟柯认为:"如果我把一个长六到七分钟的镜头切成几个的话,就会失去那种僵持感。这种僵持存在于人与时间、镜头和它的主体之间。"[1]同样的例子还包括:《苏州河》从摄影师的视角,以主观镜头不露痕迹地告诉观众现实生活的真面目;《哭泣的女人》以

[1] 贾樟柯.贾想 1996—2008:贾樟柯电影手记[M].北京:北京大学出版社,2009:43.

手提摄影机跟拍的方式,真实地记录了哭丧婆王桂香四处打听小孩的妈妈、与旧情人的老婆争吵等过程。"在对真实性的追求中,人物及故事不再作为政治符号和民族文化的对应物而存在,生命接近存在的真实状态。导演把叙述聚焦在自身经验范围之内,尽量完成对个体生命经验的真实表达,以及对平淡无奇、尴尬无助的日常生活的呈现。"①

新时期中国都市电影导演在影片剪辑上也高度认同法国新浪潮导演的风格和技巧,他们像特吕弗、戈达尔等电影大师一样,颠覆传统的剪辑手法——如淡入淡出、遮挡、化入化出等,采用快速剪辑的方法,将镜头与镜头之间进行硬性拼接,取消任何的过渡修饰,在时空上摆脱传统的逻辑关系直接进行跳接等等。举例来说,特吕弗喜欢打破传统,在蒙太奇中随意地进行镜头剪辑,并将不同的场面调度进行交叉衔接;而戈达尔则热衷于触犯传统的剪辑禁忌,以大幅跳跃的跳接手法进行场景之间的切换,并且,被切换的场景之间毫无逻辑关系,也没有任何的情节暗示等等……

新时期中国都市电影导演对快速剪辑、跳接等技巧也乐此不疲,在他们的作品中,平缓过渡镜头的"化"基本难以寻觅,他们更加强调快速、突然及晃动的推拉摇移的拼接。这种跳跃式的剪辑手法充分体现了新时期中国都市电影导演个性化的影像风格,看似随性的碎片式组接也带来了简短、细碎和跳跃的取镜风格。

可见,新时期中国都市电影在影像风格上拥有一种厚积薄发的

① 曲春景.电影的文献价值与艺术品位——谈新生代电影的成败[J].上海大学学报(社会科学版),2003(2).

青春激情,将各种视觉元素巧妙地结合在一起,以长镜头的真实记录和跳跃式镜头对细节和瞬间情绪的灵活捕捉,再加上非常规的剪辑技巧,形成了一种非常灵动的艺术创作风格,带给观众全新的视觉体验和观影感受。

在影片声音的处理上,新时期中国都市电影和法国新浪潮电影也有异曲同工之妙。法国新浪潮导演在影片中大量采用自然环境中的音响,以增加作品的真实感。当然,从另一个角度来说,这也是出于节省制作经费方面的考虑。由于资金缺乏,制作周期相对较短,同期录音的做法可以节约开支、缩减拍摄成本。法国新浪潮导演采用自然音响,有时甚至人物的对白都被淹没其中,这一特点在新时期中国都市电影导演那里也得到了兼容并蓄。导演偏爱在实景拍摄时进行现场同期录音,虽然这样做的一部分原因也是出于节约拍摄成本,但更重要的原因是源自他们的艺术追求,影片中随处可闻的各种自然声响、人物方言、流行歌曲、街道上的车水马龙声等等,已经成为新时期中国都市电影的重要特征和表意符号之一。

在演员表演上,意大利新现实主义对非职业演员的运用和马龙·白兰度"不表演的表演"的风格,给法国新浪潮的导演们带来了很大的影响,他们打破"优质电影"的明星制度,起用了大批不知名的年轻人做演员,无疑是对传统表演概念的一次颠覆。更有甚者,法国新浪潮的导演们有时还自己粉墨登场,出演自己影片中的角色。特吕弗就是一个典型代表,他经常自编自导自演,在《美国之夜》中,他甚至本色出演——扮演一位好莱坞大导演。

法国新浪潮追求真实自然的表演风格,排斥传统的戏剧腔,这

种被巴赞推崇为"真正的电影规律"①的做法在新时期中国都市电影作品中也随处可见:《北京杂种》《头发乱了》中的摇滚歌手,《小山回家》《三峡好人》《世界》《盲井》中的农民工,《冬春的日子》《青红》《十七岁单车》中的学生,《小武》中的所有人物等,表演风格质朴、清新。更有甚者,演员贾宏声在《昨天》中扮演自己,导演胡雪杨在《湮没的青春》中、姜文在《阳光灿烂的日子》中也出现了自编自导自演的情况。

 法国新浪潮导演喜欢在不断创新和突破中打破电影传统的藩篱,以"作者电影"的理念为引领,追求极具个人风格的艺术路线,在创作方式上也更加别具一格、灵活多变。新时期中国都市电影导演继承了这一特质,在创作中勇于超越,并逐渐崭露头角。他们所秉承的持之以恒的美学追求——对当下生活的原生态反映,使得他们的作品在"作者电影"和纪实主义美学的指引下显得更加精彩纷呈,在真切呈现导演艺术风格的同时,又将电影的真实性、思想性、艺术性、观赏性紧密地连接在一起。当然,不可否认,这样的真实性带有一定的主观化色彩,更带有内向化的风格。

① 安德烈·巴赞.电影是什么[M].崔君衍,译.北京:中国电影出版社,1987:245.

第五章
新时期都市电影导演的"后现代主义"倾向

20世纪90年代初,后现代主义(Postmodernism)文化思潮开始从欧美传入亚洲地区,深刻影响了彼时正处于积极吸收外来文化阶段的中国。

后现代主义诞生于20世纪60年代西方发达的资本主义社会,是同后工业时代和跨国资本主义相适应的一种文化思潮,是"晚期资本主义的文化逻辑"。[①] 其基本精神表现为对现代性和现代主义的解构、反叛与超越。后现代主义意图制造的是一个离散的、无深度的多元世界,胡塞尔一言以蔽之:回到生活本身。后现代主义"把日常生活看作是对整体理论的一个积极取代"。[②]

中国的电影创作也受到了后现代主义思潮的影响。20世纪90年代初,正是"第五代"导演大放异彩的鼎盛时期,一大批优秀作品诸如张艺谋的《大红灯笼高高挂》(1991)、《秋菊打官司》(1992)、李少红的《四十不惑》(1991)、陈凯歌的《霸王别姬》(1993)纷纷登上世界影坛,以其鲜明的创作风格确立了这一代不可动摇的地位。而彼时初出茅庐的都市电

[①] 张雪."第六代"电影的后现代主义文化特征[D].哈尔滨工业大学,2006.
[②] 波林·玛丽·罗斯诺.后现代主义与社会科学[M].张国清,译.上海译文出版社,1998:4,78—79,104.

影导演所面临的正是前辈们创下的高山与屏障,如何突破这一屏障,找到自己的创作方向成了亟待解决的难题。而后现代主义思潮的传入恰如一阵"及时雨",它的反叛精神与都市电影导演不谋而合,顺理成章地成为了他们创作的理念基础。这是一种偶然,也是一种必然,因为换一个角度看,随着全球化进程的加速,这批在东西方文化碰撞交融的背景中成长的年轻人,必将受到整个时代语境的影响与推动。

张元的《北京杂种》(1993)、《东宫西宫》(1996),贾樟柯的《小武》(1998)、《站台》(2000),章明的《巫山云雨》(1996)和王小帅的《十七岁的单车》(2001)等电影,都或多或少带有后现代主义的特征:对宏大叙事的摒弃、对崇高主旨的解构、对都城市空间的体验,以及个人式的叙事、零散化的结构、断裂式的蒙太奇、迷幻化的影像风格。

当然,以后现代主义来笼统概括新时期中国都市电影个性纷繁、各有千秋的导演不免过于武断和片面。因此,本章将抛开尚存争议的代际之分,另辟蹊径,选取"演而优则导"的姜文为代表。尽管姜文的作品特立独行,但倘若加以详细梳理,不难发现,他的作品也同样带有20世纪90年代后时代思潮的印记——浓烈的后现代主义特征。

《邪不压正》作为著名导演姜文"演而优则导"的第六部作品,于2018年7月13日在国内正式上映,2019年代表中国内地影片参与奥斯卡"最佳外语片"的角逐。① 从1995年的《阳光灿烂的日子》、2000年的《鬼子来了》、2007年的《太阳照常升起》、2010年的《让子

① 朱萍妃.《邪不压正》将代表中国内地角逐下届奥斯卡[EB/OL].[2018-10-11]. http://cankaoxiaoxi.com/culture/2018/011/2337590/shtml.

弹飞》、2014年的《一步之遥》到2018年的《邪不压正》，姜文在"作者电影"的道路上越走越远，且风格独特、旗帜鲜明。综观他的具有代表性的六部电影作品，无论是主题、叙事，还是视听语言、美学风格，都带有明显的后现代主义特征，形成了一条带有姜文印记的创作脉络和独特的影像意蕴。

第一节 后现代主义的复仇母题和暴力美学

复仇是中外文学艺术创作的永恒母题之一，是人类盛行的一种历史文化现象，带有鲜明的超常态性和极端性。因此，在后现代主义语境中，复仇的话语表达具有先天优势，它不仅解构了传统意义上的正义与非正义、英雄与非英雄，而且实现了崭新的反差语意，呈现出陌生化、奇异化的戏剧性效果。

在姜文的六部作品中，复仇一直是其中或隐或现又始终如一的母题。尤其是"民国三部曲"，亦可称作"复仇三部曲"。《让子弹飞》中，最大的转折点是在六子被胡万设计陷害，为自证清白取肠而尽后，张麻子下定决心留在鹅城为六子复仇，开始了与恶霸黄四郎的斗争之路。《一步之遥》中，马走日的故事转折也发生在这样的情况下：他难忍完颜英的死亡被王天王一次次排成低俗趣味的文明戏，决定为其复仇，于是选择了在王天王表演之时，出其不备地冲上舞台与之一决高下。而在《邪不压正》中，"复仇"这一母题被进一步强化，直接上升为整部影片的主题与叙事主线。故事发生在1937年"七七事变"爆发之前，一个身负家仇大恨、自美归国的特工李天然，在国难之时，上演了一场精彩的终极复仇记。

较之其他以复仇为主题的电影，姜文作品中的"复仇"母题带有鲜明的后现代主义特色：对传统高大全式的英雄人物的彻底颠覆，对崇高、奉献、舍己为人的主流价值观的刻意消解，对正义、公平等民族大义的完全疏离，对宏大叙事、线性结构的终极反叛。在国家动荡、战火纷飞的年代，姜文电影中的主人公们勇敢地站起来反抗，但他们的反抗并非出于保家卫国的民族大义和革命热情，而是为了个人的恩怨情仇。由此，宏大的历史叙事转化为时代大背景下的私人化叙述，传统人物的崇高性被彻底瓦解，影片中日常而琐碎的生活片段的重复和交叠，淡化了电影单一、稳定的叙事模式，也消解了主流价值观中美和丑、崇高和低俗、正直与卑鄙之间的界限。影片《让子弹飞》中，土匪张大麻子劫了县长的火车，因颗粒无收而决定假扮县长走马上任。他承诺要带给鹅城百姓"公平、公平还是公平"，却始终只能以土匪式的思维来解决问题，并没有为百姓带来实质性的帮助。而他真正决定留在鹅城抵抗欺压百姓的豪绅，主要是出于为"干儿子"复仇的目的。其复仇的过程，也可谓一波三折，虽是县长，却不能一呼百应，他能带领的唯有自己的几个土匪兄弟。他们在广场上一遍遍号召百姓一起进攻黄四郎的碉楼，却久久无人回应，最终跟随他们的只有一群憨厚笨拙的鹅。《一步之遥》中，马走日的复仇显得更为无力和仓促，即使完颜英的死与他无关，他也不敢告知公众。他胆小懦弱，只能把自己假扮成表哥派来的使者，试图恐吓王天王停止出演低俗的文明戏。努力无果后，他又鲁莽地在众目睽睽之下冲上演出舞台毒打王天王，导致自己立刻被缉拿拘捕。为了换取自由，他甚至答应出演讲述自己杀害完颜英的电影……他的复仇行为就是小人物的无谓抵抗，最终只能以付出

生命为代价。而《邪不压正》中，故事背景虽然选择在日本侵华时期，但是主人公李天然回国的目的只有一个——为师傅一家报仇雪恨，或者说，他的复仇也未必是为了师傅，他是为了寻求自己内心的解脱。影片中多次提及他曾经被师兄用枪指着的恐惧，以及多年来他内心经受的煎熬与挥之不去的阴影，复仇其实是对自我的救赎。影片一开始，他从美国意气风发地回到北平，心怀复仇大志，却又踟蹰不决、胆小懦弱，在很长一段时间里，只敢进行一些孩子似的小闹剧——偷日本刀，偷日本人的印章盖在汉奸师兄情人的屁股上，用冰碴弹破师兄的眼皮等。他在北平的灰瓦飞檐间肆意奔跑，如入无人之境，却始终像个絮叨的哈姆雷特，迟迟没有复仇的决心。直到最后，他被一心为父报仇的女子——关巧红一步步推动、逼迫，才终于完成了复仇。

 姜文对传统复仇母题的消解可以追溯到他的早期作品中，处女作《阳光灿烂的日子》中，少年们的复仇声势浩大，百来号人拥在桥洞下，手持"武器"（各种铁器、棍子、砖头），剑拔弩张，一触即发，可是瞬间却峰回路转，转危为安，敌我双方在"威震北京的小坏蛋"的调解下握手言和，甚至冲进莫斯科餐厅举行了一场狂欢派对，让人哭笑不得。

 从审美的角度来看，复仇的母题必然会有暴力的呈现。"暴力美学"是姜文"硬汉"电影中的又一大鲜明元素，他在多部影片中充分运用暴力美学，并以不同形式进行艺术化的呈现，如硬暴力美学、诗意暴力美学等，起到了意想不到的效果。

 姜文作品中的硬暴力美学往往正面表现暴力，将打斗发挥到华丽炫目的极致。如《邪不压正》的开头段落，即是姜氏典型的硬暴

力美学的呈现。朱潜龙建议师傅卖地不成，一个叩拜，猝不及防地抬头开枪，正中师傅眉心，又连补第二枪，师傅带着脸上的两个枪眼倒地而亡。下一个镜头，随行的日本人已手握长刀直冲镜头而来，伴着一声尖叫，师娘由头顶被劈为两半。下一秒，师姐被长刀倏地割断脖子，一颗人头飞出了纸窗，她直立着的身躯重重倒下。轮到李天然时，镜头以极快的速度展现了两组朱潜龙开枪与李天然躲子弹的正反打特写，然后快切到两人的侧面中景，清晰地交代了躲子弹的片段，并在其中插入了一组两人的正反打特写，其间快速变化的景别、机位，愈加紧密的枪声辉映着子弹的火光，让人目不暇接。姜文以最直接的方式展现了暴力的全过程，其血腥与残忍最大限度地渲染了暴力的感官刺激，加之快节奏的剪辑，在开场五分钟内便将十八年前的仇恨渊源交代清楚了，这一场硬暴力美学淋漓尽致地表现了汉奸朱潜龙与日本人根本一郎杀害师傅一家时的穷凶极恶，从而凸显了李天然的仇恨之深。

 姜文的作品中也常常呈现诗意暴力美学，即以诗意唯美的镜头语言取代血淋淋的暴力场面，弱化攻击性，赋予暴力特定的仪式感，强调形式之美。在《邪不压正》临近结尾处，朱潜龙带着脸上的三道血痕气势汹汹地打开大门，此时画面呈轴对称构图，朱潜龙处于中心对称轴上，两边是四合院墨绿色的墙与深红色的柱，同时又有两道大开的门在其身后构成富有层次感的景深。在两人拔枪对峙时，全景仍然保持轴对称构图，以根本一郎为画面中心点，两人就像是一条直径的两端，绕着圆心做圆周运动。他们在打斗时用的是同样的招式，因此画面始终保持着对称，而利落的出拳、跳跃、扫腿等招式，以及扬起的满地碎白石，映着四合院清雅的日式风格，犹如一场

漂亮的武艺表演,打斗被舞蹈化、表演化,暴力的本质被掩盖,被赋予了诗意的美感,只有偶尔几个满脸是血的根本一郎的画面,才能让人想起如此极具美感的画面下,是一场你死我活的生死之战。诸如此类的诗意暴力美学镜头还多次出现在姜文的其他几部影片中。如,《让子弹飞》片头的"火车大劫案",张麻子连开七枪,镜头在枪的正面特写、侧面特写与火车内三人惊慌的反应中快速切换,且节奏愈来愈快,随后拉着火车的白马四处逃窜,土匪们则头戴麻将面具,骑着黑马穿过丛林,踏过河流,溅起漫天浪花。他们一路追上火车,并精准地在快马奔腾中将两把斧子嵌入铁轨,火车遇阻,翻了个底朝天,车内的士兵与火锅汤底在车厢内翻滚,直至坠入河中,火车断成两节。这段死亡数十人的暴力片段,却毫无任何血腥与残忍,反而给人以一种磅礴大气的诗意美感。再如小六子的切腹取粉、鹅城街头的火拼、黄四郎的溅血鸿门宴、汤师爷被炸后的身首异处、《鬼子来了》中马大三被砍下的头、《阳光灿烂的日子》中胡同里的少年斗殴等,都有暴力美学融入其中,通过对暴力内容的形式化处理,或营造审美的快感,或消解故事的真实性,张中有弛,独具一格。

第二节 后现代主义的空间优位和外化符号

电影的可视性决定了其与生俱来的空间性,莫里斯·席勒曾说:"只要电影是一种视觉艺术,空间似乎就成了它总的感染形式,这正是电影最重要的东西。"[1]《电影艺术词典》把电影空间定义为

① 马赛尔·马尔丹.电影语言[M].何振淦,译.北京:中国电影出版社,2006:168.

"利用透视、光影、色彩、人物和摄影机的运动以及音响效果的作用,创造出来包括时间空间在内的四维空间幻觉"。① 综观姜文的六部作品,不难发现,在他的影像世界里,空间不再是简单的物质维度,而是社会、文化、精神等相互交织的产物,带有典型的后现代主义"空间优位"特色。无论是宏观的空间,如鹅城、北平、上海等,还是微观的空间,如广场、火车、屋顶、酒桌等,都可以从中看到姜文极具特色的电影空间观念。

屋顶一直是姜文电影展现的典型空间之一,是重要的空间符号。《邪不压正》中最令人难忘的是屋顶的设计和展现,姜文把北平四合院的屋顶意象用最为巧妙的方式勾勒出来,谱写了一首屋顶的史诗。屋顶远离地面,靠近蓝天与星辰,是理想世界与现实世界的分界线:屋顶之上,是青春、美好和自由之境;屋顶之下,是不安、阴谋、痛苦的源泉。屋檐下的李天然必须时刻谨记复仇之任,忍受内心煎熬,而一旦踏上屋檐,他便进入了另一种状态,是快意恩仇、潇洒恣肆的江湖侠客。电影中有一个段落,李天然给关巧红送完自行车返回时,他欢快地小跑上屋顶,又突然被关巧红叫住,并指挥他举起手、放平、转身,身着白衣短裤的少年在屋顶的逆光里亦步亦趋地做着动作,那一刻,李天然与《阳光灿烂的日子》中的马小军完美叠化,形同一人。马小军也喜欢游荡在屋顶上看北京,他常常在米兰家附近的楼顶间转悠,在明晃晃的阳光里挎着军用书包,从一个楼顶爬到另一个楼顶,正如片中独白所言:"我终日游荡在这栋楼的周

① 《电影艺术词典》编辑委员会.电影艺术词典[M].北京:中国电影出版社,1986:207.

围,像只热铁皮屋顶上的猫,焦躁不安地守候着画中人的出现……"虽然马小军不像特工李天然那样在屋顶如鱼得水,他的动作小心翼翼,甚至有几分笨拙,却也充满少年的无所畏惧和躁动不安,把屋顶当作滑梯,倏地就滑进了青春。站在屋顶上的还有《太阳照常升起》中的疯妈,她立于屋檐,用方言反复吟诵"黄鹤一去不复返,白云千载空悠悠",那一刻的她,清醒而理智,感慨的正是自身的境遇。姜文电影以"空间优位"的方式建构起了屋顶世界和地面世界,形成鲜明的对峙关系,但两者又同时存在,形成对话。这既喻示着真实世界的两重性,充分体现了本雅明笔下城市中现代性的游荡者形象,同时也在灰暗现实中给予了来自理想高空的慰藉,充满了浪漫主义情怀。

酒桌是姜文电影另一个典型的空间符号。中国历来有酒桌哲学,无论官场、商界还是普通民众,人们倾向于在酒桌的推杯换盏间,以尽可能柔和的方式谈判、决策,解决棘手的问题。酒桌文化是中国传统处事哲学的精髓所在。姜文的影片中始终贯穿着酒桌的空间符号,在视觉效果上非常巧妙,看似是表面的狂欢,实则反衬出暗流涌动中的刀光剑影,形成了一种内在的张力。《邪不压正》中有一场蓝青峰、朱潜龙、根本一郎、亨德勒在六国饭店的饭局,四个人各怀鬼胎,顾左右而言他,话中有话,绵里藏针,但因四方背后都有强大的势力支撑,因而每每陷入交锋局面时,总会有一方话锋突转,借着荤段子嘻嘻哈哈,假装相安无事,在爵士乐与香槟酒中粉饰太平。这场饭局的前身,可以追溯到《让子弹飞》中黄四郎的鸿门宴,黄四郎、张麻子与马师爷三人在圆形酒桌上的位置,构成三足鼎立之势。摄影机围绕圆形轨道运动,在不同机位上运动拍摄三人的镜头,且几乎都为单人镜头,表现了三人虽同在一张酒桌上,但各自为

营、势均力敌、相互牵制,看似平静,却波澜壮阔,具有非常强烈的空间表现力。同样,《阳光灿烂的日子》里也有一个在莫斯科餐厅的酒桌段落,原本要打群架的两队少年突然握手言和,冲进了餐厅,两群人围站在长桌两旁,摄影机沿着中轴线从他们的碰杯中运动前进,直到停在桌子尽头的"和事佬"——名震京城的"小坏蛋"处。此时,他处于构图的中心——毛主席像的正下方和其他人的上方,这种空间位置的设计,从视觉上体现出其地位的特殊性和优越性,同时也反映了集体的狂欢只是昙花一现,难以打破固有的等级对立,马小军的旁白印证了这一点,"小坏蛋"不久之后就被想要取代他的孩子们扎死了……酒桌作为重要的交际空间,象征着微型的狂欢世界,打破了阶级、财产、门第、职位、等级、年龄、身份、性别的区分与界限,使人们实现了平等而亲昵的交往、对话与游戏。但事实上,这种平等而亲切的关系和狂欢的氛围都是暂时的,内在的固有矛盾不可消除,空间的叙事张力由此愈加突显,效果斐然。

除了"空间优位"之外,姜文电影中还有对现代人欲望的外化呈现,尤其是对女性身体的呈现。后现代主义的一个重要特征是对个体欲望与他者身体的关注,姜文受其影响,往往通过女性某个身体部位的展现,毫不避讳地表达他对女性之美、欲望与性的理解,并以后现代主义的方式将其具象化、符号化。姜文曾经说过"对于女性,我从来都是仰视的"[①],因此他的影片中大多塑造了"神话"般的女性角色,且常常涵盖了"白玫瑰"与"红玫瑰"两种截

① 彬彬有理.姜文曾经说过:对于女性,我从来是仰视的[EB/OL].[2018-07-20]. http://eladies.sina.com.cn/feel/xinli/2018-07-20/0752/doc-ihfkffai9282888.shtml.

然不同的女性形象。比如,《邪不压正》中风情万种的唐凤仪和隐忍独立的关巧红,《一步之遥》中一片痴情、无法自拔的完颜英与路见不平、拔刀相助的武六,《让子弹飞》中主动献殷勤的县长夫人和敢握双枪对准自己与敌人的花姐,《太阳照常升起》中为爱而生、为爱而死的疯妈与总是湿漉漉的林大夫,《阳光灿烂的日子》里洒脱任性的于北蓓和成熟神秘的米兰……这两类女性虽然气质、类型截然不同,却都对影片中的男主人公起到了重要的作用,或是青春的启蒙者,或是成熟的领路人,是精神世界的引领者。

综观姜文的影片,其展现的女性身体不外乎以下部分:

女性的臀。臀部代表生育,是生命的起源、母性的象征。《邪不压正》中,唐凤仪的第一次出场,便是在医院要求李天然为自己打美容针,特写镜头中,针刺入她臀部光滑的肌肤;而唐凤仪第二次去家里找李天然打针时,她身着黑色蕾丝点缀的裸色修身旗袍,仅一个简单的落座,镜头便给了两次臀部特写。她如蛇一般穿着高跟鞋妖娆地趴到床上,翘起的臀部在丝绸映衬下勾勒出完美的身体曲线,散发出足以令人血脉偾张的女性魅力。

女性的脚和大腿。在中国缠足的传统文化中,脚是女性身体最隐秘的部位,是女性的第三个性器官,而裸露的脚则带有性暗示的意味。《太阳照常升起》开场就有一段洗脚的特写,黑暗中,一双洁白娇嫩的脚深入镜头,两只脚在空中犹如舞蹈般交叠、开合,晃动的水影折射在脚底荡漾,当双脚从水底浸湿抬起时,在水珠和灯光相映下,更显肤若凝脂、温润白皙。随后,移动镜头跟随着这双脚一路走过木地板、木楼梯、红泥地、河边与石子路。《阳光灿烂的日子》中,马小军和心驰神往的米兰第一次见面,也是从脚开始。马小军

低头捡火柴时,一双穿着黑布鞋的少女的脚从他身边经过,膝盖以上是蓝色的碎花连衣裙,膝盖以下是健康圆润的小腿。在此之前,马小军视线内米兰的出场都仅限于这双脚,一次是床底下的偷窥,一次是公安局门口的擦肩而过。而《一步之遥》中,百老汇式的歌舞表演,大量镜头聚焦于大腿,第一个镜头是满屏穿着渔网袜的大腿构成的三角构图,低机位的摄像机从中穿过,在随后的歌舞表演中,也是满屏大长腿,整场歌舞表演,都格外注重腿部的动作,马走日与项飞田两人的主持从一纵列大腿后开场,又以推开左右两边舞蹈演员的大腿作为表演的结束。

当然,姜文的影片中还有很多具有符号意义的女性身体标识,如唐嫂"天鹅绒般"的肚子、林大夫湿漉漉的头发、米兰的泳衣形象……姜文正是通过聚焦女性的身体部位,展现极致的身体之美,丰富了影片中每一位女性独一无二的形象塑造,这也是后现代主义注重视觉狂欢的外化呈现。

第三节 后现代主义的荒诞化叙事和戏仿拼贴

姜文曾说过:"电影是梦,在我来说,是想表现一个自己想象中的世界。电影对我的吸引,有一点就是无中生有。无中生有出一个似乎存在的,让你觉得比现实世界还真实的一个世界。"[①]在电影的叙事和视听语言方面,姜文的作品表现出一贯的风格:注重自我的表达,强调个人的主观感受,拒绝传统,排斥循规蹈矩。他的作品中

① 高希希.摄像机对准大兵、蓝天和沙漠[J].大众电影,2002(9).

充满了梦境般的场景、非真实的色彩和碎片化的个人记忆,且梦境般的场景展现往往突如其来、出其不意,使人难辨现实与虚幻,在确定与不确定间左右摇摆。比如说,《一步之遥》利用同一事物转场,从完颜英躺在床上时的唇部特写过渡到她坐在车上时的唇部特写,镜头顺着完颜英手臂的伸展方向滑动,逐渐呈现出路边林立的工厂和西式建筑,再沿着弧线回到驾驶座的马走日身上,两人呈现出癫狂的状态,镜头也如醉酒般在两人之间肆意摇移。两人一路飞驰,终于在芦苇地停下,马走日朝天空鸣枪,天空便绽放烟花,远处的月亮逐渐朝画面滚来并不断变大,直至充满银幕,月亮上面赫然映着卡通兔的形象,于是两人开着红色敞篷车飞向月亮……《太阳照常升起》中长鸣而来的火车带着滚滚浓烟撕裂了黑夜,路过篝火旁狂欢的人群,被引燃的帐篷突然飘起,犹如飞鸟般追随火车而去。此时的镜头在疯妈的脸部特写与火光剪影中来回快切数十次,且频率不断加快,直至眼花缭乱。而随即的空镜头中,朝霞渐渐从远处渲染了天空,火车由画右缓缓平行驶向画左,下一刻疯妈的剪影出现,她奔跑在瑰丽的天地间,镜头紧紧追随,最终停在轨道处,花团锦簇之中,一个刚降生的婴儿在啼哭,身上洒满了金色的圣光。

"色彩即思想"[①],姜文影片中的色彩也带有明显的后现代主义倾向,既有典型的非现实主义风格,又富含深意,意蕴悠远。比如说,《邪不压正》运用色彩变化层层推进故事情节,影片前期多用暗黄、灰白等颜色,以此营造复仇的压抑氛围,而随着复仇的逐渐明朗,影片的色彩也随之明亮,以自然的蓝、绿为主色调。《阳光灿烂

① 韩尚义."色彩即思想"——与丁辰、许琦谈《蔓萝花》[J].电影艺术,1962(4).

的日子》则运用黑白和彩色区分"我"的中年时期与青少年时期,以此表现现实生活的枯燥乏味和青春时代的绚烂多姿。《鬼子来了》全片采用黑白,直至马大三人头落地出现一抹鲜红,既是对抗日战争恐怖、黑暗时期的写照,也寓意着抗争意识的觉醒。《一步之遥》《让子弹飞》则延续了《太阳照常升起》中浓郁饱满、瑰丽魔幻的彩色,实如戴锦华所言:"奇诡却明艳,冒犯常识却不流于矫情,荒诞却欣愉,恣肆狂欢而书写绝望与残酷。"①

在叙事结构上,姜文的影片打破了线性叙事,情节推进更趋碎片化,从结构上拆解了固有的时间脉络,进行重新拼接和组合。以最典型的《太阳照常升起》为例,影片分为四个段落,采用了环形叙事方式与多段式结构,使看似独立的人物随着情节的推进逐渐形成交集,直至拼凑出完整的故事线,首尾相连,从而完成了叙事时空的闭环。

在叙事策略方面,姜文还善于使用后现代主义的戏仿手法。所谓戏仿,又称谐仿,即在自己的作品中对其他作品进行借用,以达到调侃、嘲讽、游戏或致敬的目的。戏仿是后现代影像叙事的重要策略之一,"戏仿进入艺术家的符号实践,即产生一种绝望中的狂欢,一种远游中的回归"②。姜文常常运用这一手法,在电影中建构新的含义来消解原有含义,扩大了能指对应的所指范围,提升了内涵解读的可能性。比如说,《邪不压正》中李天然偷了根本一郎的印章,盖在唐凤仪的屁股上,这一段是对捷克电影《严密监视的列车》

① 姜文.长天过大云——太阳照常升起[M].武汉:长江文艺出版社,2011:23.
② 温德朝.戏仿:喜剧电影叙事的后现代策略[J].电影文学,2008(5).

的戏仿。《严密监视的列车》是20世纪60年代捷克新浪潮电影运动的扛鼎之作,它用黑色幽默的手法、性的戏剧元素来象征捷克人民的反抗意识和不屈尊严,片中车站调派员胡比克风流成性,喜欢在女电报员的屁股上盖满德文的车站公章,这一举动对德国纳粹的讽刺不言而喻。而《邪不压正》中李天然模仿此举,既是对根本一郎的嘲讽,也是对朱潜龙的挑衅,同时,这一恶作剧式的行为也丰富了李天然的人物形象,有意消解了他的英雄性,增添了少年的稚气与可爱。该片中还有不少姜文对自己的电影的戏仿,比如结尾时李天然站在屋顶上连续大喊"巧红——巧红——巧红——",类似场景同样出现在《太阳照常升起》与《阳光灿烂的日子》的结尾处。前者是疯妈抱着孩子在火车顶上呼唤"阿辽沙,别害怕——火车在上面停下啦——他一笑天就亮啦",后者则是马小军在雨夜高喊"米兰——我喜欢你——"。

戏仿的叙事策略使得姜文的作品更加具有戏剧的张力。《一步之遥》开头一段就是对《教父》的戏仿,马走日身穿白色衬衫、黑色燕尾服,胸前戴着一朵红玫瑰,从布光、构图到表演,都与《教父》极为相似,但马走日怀中却抱着一只兔子。马走日和兄弟们谈论的事情荒诞可笑,与《教父》中肃穆压抑的氛围截然不同,形成强烈反差,这种戏仿,暗喻马走日看似拥有教父般的尊崇地位,实则岌岌可危,加重了影片后半部分其被权贵玩弄于股掌间的黑色幽默式的悲剧色彩。

当然,戏仿与拼贴的大量运用是一种大胆的冒险。《一步之遥》之所以"票房失利",原因之一在于影片中出现了大量的戏仿。影片一开场的音乐来自库布里克的《太空漫游2001》,花域选举戏仿好

莱坞歌舞片,马走日和完颜英的飞车片段戏仿《雌雄大盗》的邦妮与克莱德,完颜英倒在麦田的段落戏仿《红高粱》里的野合段落……大量的戏仿和拼贴使整部影片的情节支离破碎,叙事碎片化、意识流化,纵然有游离错置的愉悦感,但对于普通观众而言,却是难以理解和接受的,因此市场反应惨淡。

姜文作为新时期中国都市电影导演中"作者化"风格的典型代表,其电影创作带有明显的个人化色彩,对时代的审视、对传统的解构、对自我的迷恋和满腔赤子之心,使得其作品中的后现代主义影像风格独立于浩瀚的影像世界。在过去二十余年的创作中,他已经从马小军、张麻子、马走日中分出身来,成长为屋檐上复仇成功的少年李天然……

第六章
家庭题材都市电影的伦理回归

倪震教授在第八届上海国际电影节"中国电影百年论坛"上回顾中国电影的百年发展历程时,特别提到中国电影的两大类型片,一是武侠电影,二是家庭伦理电影。在他看来,家庭伦理电影是"儒家文化的精神结晶和中国电影的主要类型"①。在中国相对较少的类型电影中,家庭伦理电影始终是贯穿前后并能扩展到不同地区的主要类型。

家庭伦理电影是千年传统在这百年间的镜像延续,它在不同时期构建了独特的伦理叙事,其深层内核影响了一代又一代电影人。1923年,张石川执导了《孤儿救祖记》,这第一部引起轰动的国产故事片即为中国家庭伦理电影的滥觞之作。20世纪50年代前后,蔡楚生、郑君里导演的《一江春水向东流》、沈浮导演的《万家灯火》、费穆导演的《小城之春》等又掀起了第二波家庭伦理电影的热潮。可以说,家庭伦理电影在中国百年的电影历程中,是唯一一个不受政治、经济、社会局势影响,能在风云变化中稳定而连续发展的电影类

① 赵斌.沉思历史 展望未来 第八届上海电影节"中国电影百年论坛"学术纪要[J].北京电影学院学报,2005(4).

型,也是不同时期最能兼顾经济效益与艺术成就的杰出代表。

家庭是人类社会最主要的组成部分,也是对人类社会产生重要影响的个体单位,它在社会发展的进程中有着举足轻重的作用。家庭伦理电影正是将宏大的社会议题与历史叙事聚焦于"家庭"的具象语境内,关注家庭中的两性关系、两性情感和代际沟通等问题。以家论国,家庭中的人是绝对的叙事核心,但"小家"的伦理矛盾又往往与当代都市困境和普遍的世俗焦虑混杂在一起,个人与时代的命运错综复杂。

进入20世纪90年代后,中国城市化进程明显加快,传统家庭也逐渐受到现代化潮流的猛烈冲击,传统的家庭制度和家庭观念经历着时代的挑战。联合国大会在1994年的决议中宣布,每年的5月15日是国际家庭日,以此促进对有关家庭问题的认识,呼吁"重塑以家庭为中心、承担责任和义务的家庭价值观"[①]。电影创作也积极地应声而动。家庭伦理题材在都市电影创作中的地位愈加凸显,其创作数量更为可观,创作手法更为成熟,创作主题更为丰富。

新时期以来,中国都市电影中家庭伦理题材创作的集大成者,当属"65后"的张杨。本章以张杨的"父亲三部曲"为例,以儒学为纲,进一步探讨新时期以来家庭题材都市电影中深厚的伦理意蕴。

自20世纪90年代末以来,张杨拍摄了一系列脍炙人口的以"宗法亲情"为出发点的都市题材影片,如《爱情麻辣烫》(1997)、《洗澡》(1999)、《昨天》(2001)、《向日葵》(2005)、《落叶归根》(2007)、《无人驾驶》(2010)、《飞越老人院》(2012)等。因为个人独特的成长

① 郑冬晓.家庭电影:新主流电影的一种形态[J].电影文学,2008(4).

经历和细腻的情感体验,张杨在创作中非常注重对父与子的伦理关系的展现。《洗澡》《昨天》和《向日葵》被称为"父亲三部曲"。作为新时期中国都市电影中将商业和艺术完美融合的导演,张杨的作品不仅在电影市场上获得了骄人的票房,而且也在国内外各大电影节上频频折桂。以"父亲三部曲"为例,《洗澡》曾获得西班牙第47届圣赛巴斯蒂安国际电影节"最佳导演银贝壳奖";《昨天》曾获得第4届曼谷国际电影节最佳影片"金翼奖"和第58届威尼斯电影节"亚洲电影促进联盟奖";《向日葵》2005年再次获得第53届圣赛巴斯蒂安国际电影节"最佳导演银贝壳奖"。

张杨的电影之所以能够票房和口碑双丰收,在大众化和个人化之间达成有机平衡,主要原因在于其处处彰显出对中国传统文化的继承和弘扬:既有对入世、致用和仁义的儒家文化精髓的主题展现,也有对中国传统美学中"中和之美"的影像化表达,更有对和谐、团圆、"有情人终成眷属"的传统影戏观的回归……本章将从儒家"忠恕之道"伦理意蕴的角度,阐释张杨在"父亲三部曲"中较为显见的对父子人伦的现代思考。

第一节 "忠恕之道"的现代阐释

"忠恕之道"作为孔子"仁学"的核心和精髓,已经成为千百年来中国人处理人与人关系的基本准则。何为"忠恕之道"?《论语·里仁》篇记载:"子曰:'参乎!吾道一以贯之。'曾子曰:'唯。'子出,门人问曰:'何谓也?'曾子曰:'夫子之道,忠恕而已矣。'"宋代理学的集大成者朱熹曾在《四书章句集注》中这样诠释"夫子之道,忠恕而

已矣";"尽己之谓忠,推己之谓恕。"①近代著名哲学家冯友兰提出:"忠恕之道一方面是实行道德的方法,另一方面是一种普通'待人接物'的方法。"②新儒家的代表杜维明也强调:"儒家的恕道(己所不欲勿施于人)和仁道(己欲立而立人,己欲达则达人)可以作为全球伦理的基本原则。"③

时至今日,"忠恕之道"作为儒家仁学的实践根本,具有多维的哲学内涵,既有蕴含天地之道的自然智慧,又有丰富的社会、政治、伦理和教育思想。就时代价值和现实意义而言,"忠恕之道"可以涵盖以下三层意蕴。

一是在人与人的社会关系中,个体对他者所承担的义务和责任,要尽心而作、尽力而为,即《论语·雍也》中所言:"夫仁者,己欲立而立人,己欲达而达人。能近取譬,可谓仁之方也已。"意思是说,在处理人己关系时,要尽己之责,主动承担起爱人、利人的功业,既要自己立而通达,也要让他人立而通达,要将心比心,推己及人。在孔子以"忠恕之道"为核心的儒学思想里,责任意识占有非常重要的地位,《论语·宪问》有记载:"子路问君子,子曰:'修己以敬。'曰:'如斯而已乎'?曰:'修己以安人。'曰:'如斯而已乎?'曰:'修己以安百姓。'"儒家讲求"修己",重视自我修养,但其真正的目的并非独善其身,而是为了人生的责任。《论语·泰伯》中还有同样的例证:"曾子曰:士不可以不弘毅,任重而道远。仁以为己任,不亦重乎?死而后已,不亦远乎?"由此可见,在孔子的"仁学"思想里,人生

① 朱熹.四书章句集注[M].北京:中华书局,1983:72-73.
② 冯友兰.新世训——生活方法新论[M].北京:北京大学出版社,1996:15.
③ 杜维明.儒家传统的现代转化[J].浙江大学学报(人文社会科学版),2004(2).

被赋予责任和义务,修身齐家治国平天下,这种责任既包括弘扬仁道以安百姓的民族、社会大任,也包括照顾家人、友睦亲朋的家族血亲责任,且孔子认为,人生就是一场为责任而不断奋斗的任重而道远的旅行。

二是在人与人的交往中,忠于自己的言行,不欺、无私、正直和信实,要内心诚敬,谨守承诺,言必信,行必果,即《论语·卫灵公》中所言"言忠信,行笃敬",表达的是一种讲正义、守信用的诚信态度和笃敬精神。"忠恕之道"的这一层涵义具有非常积极的现实意义,有利于建立融洽、和谐而安定的现代社会人际关系,是人与人、人与自然和谐相处的基础。人类有着共同的生理、心理需求,"推己及人"正是从这一特点出发而提出的具有普遍意义的伦理要求。由此可见,就社会范围而言,"忠恕之道"讲求不欺不诈、开诚布公、互信互义,就家庭内部而言,强调长幼有序、夫和妇柔、亲族和睦,这些道德伦理的主张自古至今,都是人际交往、家庭关系的道德准则,也是永恒之真理。

三是在人与人的相处之中,要互相尊重、相互包容、相互关爱、相互理解、彼此友爱、彼此平等,要充分考虑到别人的感受,力求人己合一,即《论语·卫灵公》中所言:"其恕乎!己所不欲,勿施于人。"意思是说,自己不喜欢的事情,绝不强加给别人,对待他人,应该少一些苛求,多一些宽容,而对待自己,则要时刻反省,严格要求。自古以来"天人合一""四海之内皆兄弟""合而不同"的这些传统思想,恰恰就是对"忠恕之道"这一层意义的延伸和外化。

由此可见,"忠恕之道"表达的是儒家为人处世的道德方式,也是孔子提倡的"求仁""行仁"的基本准则。"忠"是对自我的要求,

"恕"是对待别人的方式,"忠"与"恕"并非孤立的,而是互相补充、互相规定又互相包含的"一以贯之"的统一关系,较之"忠",更为侧重"恕",这是忠恕之道的根本。"忠恕之道"不仅是个人修身、齐家、兴业的根本,也是治国、平天下的基础。

作为儒家仁学的践行之本,"忠恕之道"在重视血缘亲情的中国社会起到了不可或缺的调节、稳固家庭和宗族成员内部关系的作用。中国传统社会是以宗法亲情为根基的"熟人"社会,家庭、亲戚、朋友和乡邻是人们生活和情感的主要寄居场和人脉源地,血缘亲情、地缘乡情是人际关系的主要纽带。与此相关,人们的情感、思想和道德也主要集中在家庭、族亲之间,而在家庭关系中,最核心的关系是父子、兄弟关系。《论语·学而》中所言"孝弟也者,其为仁之本与"恰恰道出了孔子"仁学"中所提倡的有关家族内部人际关系的基本原则:以笃父子,以睦兄弟,血亲孝悌是为先,家庭成员之间讲求长幼有序、父慈子孝、兄爱弟敬。孔子认为,一个人只有做到了孝顺父亲、尊敬兄长,才能成为一个道德完善的人,此为行仁、立德之根本。由此可见,在家庭范围内,孔子的"忠恕之道"伦理意蕴是以族缘血亲的孝悌为出发点的,讲求家庭成员之间相互关怀、相互友爱、彼此尊重、彼此诚信,同时也暗含着家庭成员之间的互为责任和道德担当。而对孝悌伦理的凸现,成为"忠恕之道"的一大特色标签,也是中华传统美德的重要一环。

综述"忠恕之道"的多维伦理意蕴,不难发现,张杨的"父亲三部曲"以生动的影像化表达,在探讨父子人伦和家庭内部关系时,细腻、婉转地传递出社会转型期人们对"忠恕之道"的现代反思。作为在老北京胡同里长大的一代,张杨从小就在充满着文艺气息和传统

文化的家庭氛围中长大,接受的是正统的儒家文化的教诲,因此,张杨的作品始终以展现传统亲情、人伦为主题,通过对家庭中的典型人物、主要关系和日常琐事细致入微的刻画,表达现代人对传统文化的皈依和继承,《洗澡》《昨天》和《向日葵》之所以被称为"父亲三部曲",是因为这三部影片都异曲同工地展现了多元、复杂的现代父子关系——从冷漠、疏远、冲突到原谅、宽容、和解。虽然三部作品都取材于城市百姓平淡的日常生活和情感历程,但是却由表及里,由浅入深,细腻生动,以克制、沉着、冷静、内敛的叙事风格,体现出社会特殊转型期家庭血亲的忠(意义承诺-积极自由)恕(宽容-消极自由)之道、理(理性)欲(情意)交融,具有一定的时代性、社会性和现实意义。

第二节 父辈对"忠恕之道"的秉承与坚守

以"忠恕之道"为人际行为原则的中国传统文化,是充满伦理意蕴的孝悌文化,它把人纳入人伦关系之中,借助"修身、齐家、治国、平天下"的以小及大的行仁、立德过程,实现个人的价值。因此,"忠恕之道"强调个体的道德修养,讲求仁、恕、义、信,从民族文化传统的角度来说,具有超越时空的永恒价值,"具有某种结构性特征以及自我延续的机制,而后代的人通过不断回应这些精神对象而创造出所谓一脉相承的文化,因之,这些精神对象就构成了这个民族文化的所谓'坚硬的内核'"。[①]

[①] 刘晓竹.孔子政治哲学的原理意识:思辨儒学引论[M].北京:中国妇女出版社,2003:22.

在张杨的"父亲三部曲"中,无处不见"忠恕之道"的"坚硬的内核"。

影片《洗澡》以各式洗澡为开头,借助北京城旧式澡堂这一特殊的叙事空间,讲述了一个朴实无华的父子故事。影片中父亲老刘苦心经营的"清水池",与其说是一个老式的大众澡堂,不如说是一个充满传统人伦温情的浓缩版社会。清澈的一池碧水,水汽氤氲,鸽哨声、京戏声、交谈声,不绝于耳,这个具有浓郁东方韵味的传统大澡堂,承载着普通百姓的亲情、爱情、友情和悲欢喜乐:这里既有下象棋、斗蛐蛐的清闲老人,也有行色匆匆、偶尔放松身心的忙碌年轻人,还有重温旧情、恩爱有加的小夫妻……不同年龄、不同阶层和不同性格的人都在"清水池"里找到了心灵的慰藉和灵魂的皈依,就连"傻子"二明也在这里找到了自己的价值。每天澡堂打烊之后,父亲老刘总会带着二儿子二明去跑步,父子俩一路上相互追逐、相互嬉戏,充满了天伦之乐。在暖意融融的影像里,影片呈现出中国传统文化中"上善若水"般的亲情、仁爱和包容之心,表达了亲情、家庭是现代人情感的根脉和依附所在的主题。

父亲老刘所守护的"清水池"具有强烈的象征意义,代表着浓郁的"忠恕之道"文化。老刘为人慈爱、友善,性格豁达,宽厚包容,对街坊邻居友睦和善,是中国传统家庭中平凡而典型的父亲形象,虽然在现代文明的冲击下,他所代表的传统文化已经不可避免地退居到时代的背后,但是他始终用自己的方式坚守。他在影片中说:"我搓了一辈子澡,我看着那些老客人,我知足了!"面对弱智的二儿子二明,老刘肩负着父亲的责任和担当,他对二明无微不至的关爱和时刻相依的陪伴,让先天有缺陷的二明找到了精神的支柱和生活的

依靠，这恰恰就是"忠恕之道"尽责、立达的朴素诠释。

影片《昨天》以排演话剧的形式，纪实性地讲述了演员贾宏声与其父亲在戒毒过程中的一段故事。该片在形式上大胆革新，剧中所有演员都是由贾宏声本人、贾宏声父母及其朋友本色出演，全部使用生活中的真实姓名，因此，该片曾被誉为"年度最勇敢电影"。与《洗澡》中友爱、和善的父亲形象不同，《昨天》中的贾父卑微、懦弱，一直处于被儿子厌恶、嫌弃和管制的状态，面对沉溺于毒品而不能自拔的儿子，这个农民出身的父亲只能无助地失声痛哭。但是作为父亲，在儿子颓废、堕落的时候，却不离不弃，始终如一，以自己的方式恪守父亲的责任和义务：为了帮助儿子告别"毒瘾"，他提前退休，背井离乡地带着老伴儿去城里陪伴儿子；为了得到儿子的认可，他不惜怯懦、卑微地取悦于他，顺从他的管制，不说家乡话，不用乡下的肥皂，被迫养成进屋先敲门的习惯；为了走进儿子的世界，他每天陪儿子喝酒、聊天，甚至在第一次和儿子喝酒时被儿子打了两个耳光；为了维护家庭的完整，他深夜骑车，摸黑追回离家出走的老伴儿……作为父亲，他力量微薄，却尽己所能，小心翼翼、细致入微地伺候着儿子，为的是让儿子早日告别毒瘾，回归正常人生活。儿子要骑自行车解闷，父亲立即给他买了一辆自行车，为以防万一，年迈的贾父骑着车偷偷摸摸地跟在儿子身后；儿子想要喝啤酒，贾父立即去给他买；儿子突然心血来潮要听披头士的歌曲，贾父赶紧四处去找音像店……在蛮横霸道、自甘堕落的吸毒儿子面前，父亲显得那么弱小、无助而胆怯，但是对家庭苦难的担当，对妻儿家人的包容、宽厚和关爱，使得《昨天》中的父亲形象坚韧而深沉，是"忠恕之道"伦理意蕴的生动展现。

影片《向日葵》是张杨自传式的作品,以老北京胡同为故事背景,讲述了一对父子在1976年、1987年和1999年三个不同历史时期的情感纠葛。较之《洗澡》中慈爱、仁义、自足而亲和的父亲老刘和《昨天》中卑微、怯懦、无助的贾父,《向日葵》中的父亲张庚年更为严厉、冷峻,充满了父辈的权威,是传统文化中典型的"严父"形象。在儿子张向阳的成长过程中,张庚年十分严苛,处处呵斥,时时不满,始终以高高在上的姿态表达父权的凌厉:儿子童年时,逼迫他画画、学习,希望他变得优秀、出众;儿子少年时,不允许他早恋,不允许他追逐自己的梦想,粗暴地干涉儿子的人生选择和生活方式;儿子长大成人后,又逼迫着儿子早日生子、延续家族香火……在人生的各个时期,父亲张庚年与儿子张向阳的关系始终剑拔弩张,冲突不断,父亲甚至被儿子大骂为"混蛋",但是从片尾父亲"出走"时留下的录音中,儿子终于深切地感受到父亲深沉而坚忍的爱。张庚年深爱着自己的儿子,希望他长大后成为比自己优秀的人,可是在儿子成长的过程中,他不知道如何正确地表达自己的爱,也不懂得如何用儿子能够接受的方式更好地教育他。虽然父子之间冲突不断,矛盾重重,但是张庚年始终为成为一个合格的父亲而努力着,希望给儿子更美好的未来。这样的父爱虽然霸道、粗暴,却是出于"望子成龙"的良苦用心,是一个父亲对儿子的责任和希翼所在。《向日葵》的片尾,张向阳也做爸爸了,一盆出现在家门口的向日葵成了父亲张庚年的化身,展现出现实生活中父爱的沉默无言和坚韧悠长,这种含蓄、内敛的表达,再一次成为张杨作品中"忠恕之道"伦理意蕴的最佳注脚。

伴随着现代社会的转型,各种西方文明和民主观念冲击着中国

的传统文化和价值追求,"中国的家庭结构、家庭关系与家庭功能也会随着社会的前进产生巨大的变化,反映出社会心理及社会结构的某些重要变化,表达出一种深刻的社会思想内涵"。① 在个人意识日渐觉醒的现代社会,传统的家庭观念不断面临质疑、遭遇解构,"孝悌血亲"的家庭伦理被迫经受重重考验,父权的威严、"一家之主"的核心地位也不复存在,但是,在张杨的"父亲三部曲"中,平凡的父亲们以微薄的一己之力,兑现了对"忠恕之道"的坚守,使得父辈和子辈之间由冲突走向和解,使得家庭成员内部相互尊重、相互理解、相互包容和相互关爱成为可能,使得传统孝悌文化和强烈的个体意识不断地融合,使得家庭血缘之亲得以温暖回归,并能给情感荒芜的现代人提供心灵的抚慰和精神的归属。

第三节 子辈对"忠恕之道"的叛离与皈依

在现代社会中,父与子的矛盾天然存在,不可避免,因为我们生活在一个文化杂糅、价值多元的时代。一方面,传统文化无处不在,"百善孝为先"的民族心理和道德观念对现代人的家庭伦理产生了深远的影响,父亲作为一家之主,天然享有核心地位和最高权威,"父为子纲",子辈对父辈要绝对孝顺和服从。另一方面,随着西方现代文明和民主自由观念的涌入,处于社会转型期的中国被各种现代主义、后现代主义的文化所冲击,个体意识的觉醒和自我的张扬,

① 周涌.影像记忆:当代影视文化现象研究[M].北京:北京广播学院出版社,2004:98.

使得子辈不愿意以牺牲个体自由为代价,放弃自己的生活方式和价值追求,无条件地服从父辈的安排。于是,面对父权的重压,渴望自由的子辈们开始了激烈的反抗。

张杨在"父亲三部曲"中对"忠恕之道"的意蕴思辨正是以子辈对父辈的决然叛离为起点的。

《洗澡》中的大儿子大明对父亲的反抗虽然含蓄、内敛,但是却随处可见。影片一开始,西装革履的大明从文明发达的深圳归来,站在传统的东方澡堂前,显得那么格格不入、不合时宜。误以为父亲去世的他一眼见到父亲,无所适从,只能轻轻地叫了一声"爸",而父亲老刘略显错愕又含糊其辞的应答,使得观众轻而易举地感受到这对父子间的生疏和隔阂。

大明因为看不起父亲的"澡堂"生活,不愿意子承父业,而是选择只身南下到深圳创业。大明的叛逆引起了父亲的不满,老刘对儿子说:"你要干大事,你要挣大钱,你去干去啊!我丢了一个儿子我认了,我不能都丢了!"在孝悌血亲的传统文化中,父子关系融洽的最高境界就是子辈对父辈的承教和继志,这意味着家庭血脉的传承和宗族文化的弘扬,而大明面对父亲的"澡堂文化",选择了逃离与"出走",这无疑是最大的"不孝"。大明与父亲的冲突,不仅是父子两代人的冲突,更是两种文化的冲突:子辈更加倾情于深圳所代表的现代文明,而非"清水池"澡堂所代表的父辈传统文化。

子辈对父辈的叛离在影片《昨天》中被发挥到极致,几乎已到"弑父"的境地。主人公贾宏声是一个演员,整日沉溺于毒品和摇滚,生活颓废,自甘堕落,时而荒诞不经,时而歇斯底里。在他人生最黑暗的时候,不离不弃地前来拯救他的是年迈的父母。当两鬓斑

白的父母风尘仆仆地出现在贾宏声面前时,他冷漠地撂下一句"你们俩怎么来了",便"砰"地关上了自己的房门,拒父母于千里之外。影片中,贾宏声对农民出身的父亲的厌恶和嫌弃几乎蔓延到生活的每一个细节:不允许父亲用肥皂,因为那是"农民用的东西";强制父亲改变东北口音,只能说普通话;强迫父亲改变行为习惯,进门之前必须先敲门;逼迫父亲穿小一号的牛仔裤,父亲穿上后在草地上一坐下,牛仔裤就撕裂了,父亲当众出丑;自己生日的时候,以重重两耳光的方式告诉父亲什么是人生的意义,以直接的肢体语言表达与父亲的决裂……《昨天》中展现的父子关系完全是倒置的,怯懦的父亲只能无奈地在片中说:"刚来的时候就是这样,根本就不和你交流,一进他的屋就往外轰,不是说你的脚臭,就是袜子臭,说的都是一些刺激人的话,这哪是来当爹啊,要说他是爹还差不多。"

《昨天》与《洗澡》一样,展现出相同的文化审视:贾宏声与父亲的冲突,从根源上来自子辈与父辈"活法"的不同,即两代人对生命和人生价值认同的迥异。影片以贾宏声否认农民出身的亲生父亲的存在,认为列侬才是自己真正的父亲这一荒诞不经的行为,彻底地完成了精神意义上的"弑父",这不仅是对传统父权的颠覆,更是对父亲人格的侮辱和伤害。

影片《向日葵》中的子辈叛逆呈现出别样的相态。父与子的冲突和矛盾几乎贯穿了以1976年、1987年和1999年为时间点的张向阳成长的各个时期。童年时候,父亲第一次回家,儿子张向阳打弹弓,不小心击中了父亲的额头;父子第一次见面,母亲让张向阳叫"爸爸",年幼的张向阳执拗地拒绝;看见父亲与母亲在房间里亲热,张向阳气愤至极,从背后偷偷地将猫扔向父亲;父亲希望张向阳完

成自己当画家的夙愿,逼迫他学画画,张向阳为了反抗,不惜自残,将自己的手伸向了缝纫机。少年时期,父亲意外发现张向阳倒卖贺年卡,便将他锁在了自己的办公室;张向阳要偷逃去广州追逐梦想,父亲追到火车站生拉硬拽地把他拖了回来;得知张向阳的女朋友怀孕,父亲瞒着他,自己带着女孩去医院做了堕胎手术;张向阳愤怒之中大骂父亲是"混蛋",并要和父亲脱离父子关系,可父亲却置若罔闻。张向阳成年以后,父子之间又因为早点生孩子而冲突不断,父亲希望儿子早日为家族延续香火,而张向阳渴望自由的生活,不愿意生儿育女……

父与子的疏离、隔阂和冲突充斥在"父亲三部曲"的各个情节之中,这恰恰折射出张杨站在子辈立场对传统"忠恕之道"的审视和反思。影片中父子之间的矛盾和冲突除了源自两种文化观念、两种价值观的不同,更取决于现代家庭结构下父子之间缺乏沟通和交流,子辈没有给予父辈足够的理解、关爱和宽容。所以,在"父亲三部曲"的结尾,儿子们终于懂得了"忠恕之道"中的将心比心、推己及人,站在父亲的角度去体味父辈真挚的情感,感受父亲肩负的责任,在沟通和交流中彼此理解、互相包容,最终达成与父辈的和解和对传统亲情、人伦的回归。

《洗澡》中的大明,在与父亲和弟弟的朝夕相处中,在澡堂温馨文化的熏陶下,慢慢由疏离转为回归。他和父亲一起修缮年久破败的澡堂,主动为父亲熬姜汤,给父亲搓背,穿着澡堂的工作服和父亲并肩工作。影片的最后,父亲去世,他被父亲身上温和的父爱和浓郁的"忠恕"品质所感动,义无反顾地接管了澡堂生意,并代替父亲担负起照顾弟弟、成为一家之主的职责。

《昨天》中的贾宏声,在家人的包容和努力之下,戒毒成功,重获新生,并逐渐理解了父亲,回归了家庭。在精神病院接受治疗的时候,被牢牢捆绑而失去自由的贾宏声,面对窗外的一轮明月,不停地自言自语:"你就是一个人,爱吃面条、鸡蛋,爱穿时髦衣服;可以给影迷签名,可以哭,也可以笑;受不了的时候,也可以求人……你就是一个人,你就是一个人,一个人,一个普通的人……"他在自我反省中不断认识到自己是一个活在世俗生活中的普通人,也是一个能够感知亲情、人伦的正常人。影片结尾,他坐在医院的诊室里,头脑清楚地一一回答医生提出的问题,不再认为列侬是自己的父亲。康复出院后,贾宏声获得了身心的自由,夕阳西下,他骑着自行车,张开双臂拥抱新生活。

　　《向日葵》中,成年后的张向阳慢慢懂得了父亲深沉而温暖的爱,他试图以自己的方式与父亲沟通,达成理解:主动向父亲说明自己不想要孩子的原因;为了帮助父亲排遣晚年孤独,他买了鹦鹉送给父亲解闷。张向阳的主动沟通换来了父亲的自省,父亲也尝试着慢慢走入儿子的世界,他主动去参观儿子的画展,在儿子的家庭画像前久久驻足;当张向阳出现时,父亲主动地伸出手……特别值得一提的是影片结尾父亲张庚年"离家出走"这一情节,经过父子间的沟通和了解,张庚年逐渐对自己一贯秉持的传统教子之方产生了怀疑,可是他又找不到合适的途径和方法去重建亲密的父子关系,于是他选择了"离家出走",以将一家之主之位"空缺"的方式,放弃对儿子的严厉教育和对家庭的把控。不过,张庚年的"出走"并不代表父爱的消失,当张向阳也做了爸爸之后,一盆代表着父亲祝福的向日葵出现在了家门口……虽然父亲未归让全家人很失望,但儿子

张向阳却在那一瞬间读懂了父亲,他对大家说:"父亲在我们身边,他没有回来,但他在静静地关注着我们。"父亲虽然没有再出现,但是影片却诗意地表达了父爱的永存,充满了温情和浪漫色彩。关于影片结尾,张杨在接受采访时曾解释说:"父亲的出走放在电影《向日葵》的后面,是一种希望,心目中的某些东西在追求,就像向日葵在找太阳的感觉。"①从某种意义上说,父亲张庚年的"出走"也从另一个层面诠释了"忠恕之道"伦理意蕴的深远:儿子追求自我个性化生活的理念感染了父亲;父辈学会了践行子辈的行为方式,尽己之力,推己及人,以"出走"这一年轻人热衷的现代行为方式,表现了对子辈所追求的生活的理解。

张杨对父子"忠恕之道"的现代诠释贯穿在他的诸多作品之中,《落叶归根》的片尾,农民工老赵历经千辛万苦,终于实现诺言,将工友刘全有的骨灰带回了家乡,站在因三峡移民工程中而变成一片废墟的刘全有家门口,老赵发现了门板上儿子们留给刘全有的话:"爸,我们搬走了,几年里一直在找您,但一直没您的消息,我们知道错了,我们请求您的原谅,这里永远都是您的家。我们等着你回家。"虽然影片之前并没有铺垫刘全有与家人、儿子的矛盾,但片尾这寥寥数语就勾勒出父与子的矛盾,并且隔着生与死的时空,最终得以和解。而在影片《飞越老人院》中,老葛父子矛盾尖锐,原因在于老葛在儿子深陷困境的时候没有出手相助,自此父子关系决裂。而今,被亲情疏离的老葛年老力衰却无家可归,只能寄居在老人院。最终,在孙子的帮助下,老葛父子达成了和解:当孙子为老葛接通

① 王兰.滴水藏海——评张杨新片《向日葵》[J].四川戏剧,2006(3).

儿子的电话时,老葛情难自禁地啜泣起来,多年的父子隔阂瞬间消除了。而片尾儿子帮助老葛一起完成了老周的临终遗愿,标志着父子真正意义上的相互理解和彼此尊重。

张杨的"父亲三部曲"通过对现代家庭中父子关系由冲突到和解、由叛离到回归的生动讲述,客观地呈现出当下中国社会转型期的父辈与子辈之间文化观念的冲突和家庭关系的变革,同时也质朴地表达了他对"忠恕之道"的深刻反思:父与子的关系,并非控制与被控制、反抗与被反抗,而是相互理解、相互包容、彼此尊重、互敬互爱,同时,在现代家庭中,父辈和子辈之间要相互承担责任和义务……这一反思具有积极的现实意义,在现代家庭生活中,单纯地强调子辈对父辈的"孝悌"已经不再符合社会发展的需要,多元价值观的碰撞和交融成为时代的必然,双向的尊重、关爱、担当才是"忠恕之道"伦理意蕴的本质所在,也是新时期中国都市电影中家庭题材电影创作的精神内核和文化源泉。

第七章
战争题材都市电影的传统家国情怀

战争是电影艺术创作中一个永恒的主题,它是生与死的对立,是毁灭与新生的缩影,是叩问人性的终极命题。可以说,战争题材电影是一种集争议性、讽刺性和哲理性于一身的类型电影。

回溯过往,中国的近代史,就是一部惊心动魄的战争史。因此,战争题材电影在国产电影的创作中有着举足轻重的地位。据不完全统计,从1949年到1978年,战争题材电影几乎占据了国产电影创作的大半江山。中国电影记录了中国共产党领导的革命战争、抗日战争、解放战争的重要时刻,贡献出一系列家喻户晓的"红色"战争片——《董存瑞》(1955)、《铁道游击队》(1956)、《冰山上的来客》(1963)、《渡江侦察记》(1974)等等,影响了一代又一代中国人的成长。中国的战争题材电影以其"坚定的政治激情、鲜明的革命特色而特立独行"[①],形成了迥异于好莱坞乃至世界电影的"中国特色",而这种"中国特色"很大程度上来自中国自古以来一以贯之的家国情怀。

进入新世纪后,尽管家国安宁,和平安康,但中国电影的创作并

① 胡泊,李林.当代国产战争电影的经典叙事模式[J].当代文坛,2004(2).

没有忘记那些值得被铭记的战争历史。从《集结号》(2007),"建国三部曲"——《建国大业》(2009)、《建党伟业》(2011)、《建军大业》(2017)到《智取威虎山》(2014),《百团大战》(2015)等等,战争题材给予了中国电影创作取之不竭的灵感源泉,以史实谱写出一曲曲可歌可泣的家国史诗。

而近年来,中国的战争题材电影又有了新的发展。与此前相比,当下的战争题材电影更偏好于现代军事战争,"现代化"是其核心要素,战争更现代,人物更现代,叙事更现代,制作也更现代,消减了以往主旋律电影的严肃性和刻板性,使不同年龄段的观众都能更好地进入影片。其中,吴京导演的《战狼》(2015)和《战狼2》(2017)、林超贤导演的《湄公河行动》(2016)和《红海行动》(2018)尤为引人瞩目。它们不仅具备较高的艺术水准,斩获了"上海国际电影节"组委会特别奖、最佳动作导演奖,"中国电影金鸡奖""金像奖""华表奖"在内的一众奖项,还收获了刷新影史纪录式的票房,完成了战争题材在艺术与商业上的双重突破。

随着国家综合实力的不断增强和国际地位的不断提升,中国的国际话语权也在逐步增强,大国形象越来越深入人心。折射到新时期中国都市电影创作领域,以展现大国形象为目标的战争题材也如雨后春笋般问世,且无论艺术水准还是商业票房,都获得了丰收,成为既叫好又叫座的影片,以《战狼2》《红海行动》《湄公河行动》等为例,这些影片不仅在影视批评界获得了良好的口碑,而且也广受普通观众的热捧,一度成为年度票房冠军,仅《战狼2》就为中国电影市场贡献了56亿多票房,成为新时期中国都市电影中战争电影的成功典范。此类影片之所以成功,与其牢牢把握时代精神、展现现

代人的家国情怀息息相关。

一时代之电影有一时代之文化话语。中国电影发展百余年来,电影艺术与文化话语之间存在着密切的关联。文化话语为电影的题材、人物、叙事、风格和导演创作理念提供了深厚的思想支撑,而电影又以影像的方式将文化话语进行广泛的传播和通俗化的表达,二者相互影响、互为融合。以《战狼 2》《红海行动》《湄公河行动》等为代表的新时期战争题材都市电影,充分展现了中国以世界和平和全球化发展为己任的大国担当和以"家国情怀"为精神内核的民族文化传统。影片所勾勒和倡导的天下太平理想追求、爱国主义的继承弘扬和家国思想的回归,引发了广大受众对新时期中国都市电影"家国情怀"的意涵和表征的深层思考和积极回应。

本章将以传播学中的涵化理论为视阈,以《战狼》《战狼 2》《红海行动》《湄公河行动》等新时期中国都市电影中的战争题材电影的涵化新模式为切入点,力图从"电影主题""叙事表达"和"人物性格"三个方面,探讨新时期中国都市电影中战争题材影片对中国传统文化话语中"家国情怀"的继承、超越和现代化的转化,并分析其深层原因,从而考量出战争题材都市电影如何实现主流价值的涵化,促进大国形象的国际传播,激发观众的爱国主义情怀。

第一节 战争题材都市电影的涵化新模式

涵化理论(Cultivation Theory),又称"培养理论""涵化假设",其研究最早源于 20 世纪 60 年代后期,由美国宾夕法尼亚大学的学者 G. 格伯纳提出。一开始格伯纳的研究着眼于电视暴力对于青少

年犯罪的诱发效果和对人们认识社会现实产生的影响,指出个体对客观现实的认知需要若干个中介环节,人们在构建自己头脑中"关于外部世界的图像"即主观现实时,很大程度上会受到媒介提供的"象征性现实"这一中介的影响,这种影响在长期潜移默化的浸染过程中会制约和改变人们的观念和态度。随着该理论的不断修正和完善,格伯纳等人在理论中突出了"主流化"和"共鸣"思想,即社会要作为一个统一的整体存在发展,就需要一种共通的基准——"社会共识",大众传播媒介就是一种提供社会共识的工具,它能营造遍在、共鸣和累积效果,为整个社会塑造主流的行为规范、价值观,产生教化作用;共鸣则是指当人们发现自己的日常生活和媒介中看到的内容相近时,会产生"双剂量"效应,人们的共情会转变成一种显著的"身份认同",产生强大的传播效果。

涵化理论迄今为止仍然是大众传播媒介效果研究中经久不衰的主导性理论之一。如今随着媒介形式的多样性和丰富化,涵化理论已经由单一型的影视效果理论逐渐扩展为综合型的社会效果理论,由影视到互联网的涵化效果研究呈现稳定上升趋势,但将该理论运用于电影这一研究领域的探索和尝试并不多。电影符号学宗师克里斯蒂安·麦茨曾说:"电影是一种内容繁复和范围广阔的社会文化现象,一种在'毛斯'意义上的社会总体现实。"[1]作为一种覆盖面广的社会文化,现代电影研究更多地将电影归为艺术学和宏大的社会学,却忽视了电影本身作为一种传播介质的本质属性。电影之所以能有如此大的市场,和它自身产生的强大传播效果联系

[1] 李幼蒸.当代西方电影美学思想[M].北京:中国社会科学出版社,1986:12.

密切。

传递家国情怀的新时期中国都市电影的战争题材电影肩负着对国民主流价值观培育和教化的重大使命，这恰好与涵化理论中的"主流化"和"共鸣"两部分不谋而合。因此，运用这个传播学中经典的效果理论来揭示电影价值观的传播机制无疑是合适的。儒家所倡导的"家国情怀"，主张家国相融，以小家为小国，以大国为大家。它使得个体从狭窄的宗法社会仅以血缘亲情为依托的"差序格局"中分离出来，以经邦济世为己任，其本质是个体对其所在小家的认可和对其身处的大国的热爱。"爱国情怀"与行孝尽忠、家国同构、民族精神、爱国主义、乡土观念、天下为公、仁爱之心等有重要联系，有着丰富的内涵和外延。

马克思·韦伯曾提出工具理性与价值理性的概念，工具理性是指不是看重行为本身的价值，而是看重行为能否作为达到目的的有效手段。而价值理性则是只赋予选定的行为"绝对价值"，不过分计较其功利的后果，重点放在对意义的追问和对人的最终关怀上。在营造家国情怀的"主流化"和"共鸣"方面，早年的战争题材电影在叙述方式上往往落入固定、线性叙事模板的窠臼，这种教科书式的单向的传播方式孤立封闭，不仅容易消解艺术本身的感染力，还会造成影片与观众情感沟通的疏离；新时期的战争题材电影在"主流化"和"共鸣"方面的创新路径已然发生许多改变，其中的明显特征就是抛弃了特定时代背景下的"工具理性"催生的表达逻辑，更加推崇价值理性的表达和运用，重塑了以往对战争题材爱国主义电影元素的表达。观众对于影像文本的解码和人物角色的喜爱增强了他们对于国家形象的认同感，体现了涵化效果由线性单向到双向互动的

转变。

在新时期中国都市电影的战争题材电影中,电影主题更加凸显,聚焦于对国家的情感共振和身份认同。影片《红海行动》和《战狼2》都源于真实的撤侨事件。多年前,"撤侨"组织难度大、突发情况多,因此一直是发达国家的"专利",如今随着国力的强盛,中国也加入到撤侨这一队伍中来。海外撤侨既是主权国家保护海外侨民人身安全的救助手段,更是中国政府摆脱"他者"和"西方中心论"语境下积贫积弱刻板印象的最好证明。《红海行动》和《战狼2》的故事原型分别源于2015年3月的也门撤侨和2011年2月的利比亚撤侨事件。以《红海行动》和《战狼2》为代表的"家国情怀"电影不仅完成了保护"家人"正当权益的诉求,还实现了"西强东弱"舆论格局下"国人"形象的蜕变,充分体现了国家综合国力昌盛和国际话语权的扩大,能够激发观众的民族自豪感。

符号是传递信息、指示和称谓事物及其关系的代码,是信息的感性体系和外在表征。电影的传播就是一种基于符号互动的过程,而产生有效互动的前提是要有共通的语义空间。"家国情怀"的电影主题呈现于影片的一系列政治象征符码中,且这些象征符号为国民所熟知和通用,这是形成影片价值认同的标识。如"五星红旗"有着民族尊严和国家主权的功能所指,能在国民心理和情感上产生特殊但共通的意义。《红海行动》的片尾,飘扬的五星红旗和白色的海军服交相辉映,体现着中国军人的顽强不屈以及泱泱大国的雄风与担当。而在《战狼2》中,冷锋用手臂作旗杆擎旗驱车穿过交战区时,鲜红国旗带来的视觉张力高度契合了受众的心理诉求,引发了强烈的情感共鸣:即使孤军奋战,他依然代表着中国的力量和态

度,他的背后有一个强大的祖国,而不是个人的抗争。

涵化理论主流价值观的呈现表现在铿锵有力的"中国声音"中。《红海行动》中,蛟龙一队队长杨锐带领的突击队在击毙部分暴恐分子后,进入中国侨民被困的集中营,对身陷囹圄的侨民说出的第一句话就是:"我们是中国海军,我们带你们回家。"在 8 比 150 的艰难对决中,杨锐的那句"我们这次的任务,就是让恐怖分子知道,一个中国人都不能伤害",自有一股"不容国人受辱"的强硬气场。《战狼2》中,非洲叛军肆虐,冷锋本可以安全撤离,曾经身为军人的他在国难当前重新燃起了强烈的责任感,一朝是战狼,终身是战狼,在没有武器、没有支援的情况下临危受命,"我是原中国人民解放军,愿意一个人接受任务"成为掷地有声的"中国最强音"。

在新时期中国都市电影的战争题材电影中,叙事表达更加倾向于将集体主义构建于国家意志表达的框架之下。从叙事表达来看,"家国情怀"体现为从单纯展现个人英雄主义的力量美学,上升到集体主义以及更宏观的国家意志。与好莱坞同类型、同题材的电影相比,以《红海行动》《战狼 2》为代表的中国战争题材电影集中反映了近年来"家国情怀"另一层内涵——个人英雄主义消融,这同样体现了涵化形式的转变。

众所周知,好莱坞是盛产英雄人物的天堂,个人英雄主义成了美国意识形态的腹语。好莱坞视野下的英雄往往以自我为中心,英勇善战、孤独桀骜,却又悲天悯人,是创造历史、改变时代的巨人。这种所向披靡的个人英雄主义满足了观众的自我英雄情结,因此在潜移默化中影响了很多观众对于战争电影的态度。但与此同时,电影的特技渲染也常常将英雄们的贡献绝对化,这样的涵化方式容易

陷入宣扬少数英雄人物创造历史的唯心主义泥淖中。

不同的是,以《红海行动》和《战狼2》为代表的战争题材电影却不再过分讴歌个人英雄主义,而是注重"群像式描绘":《红海行动》表现的是蛟龙突击队团队合作的力量,他们艰难挺进,最后能够所向披靡、打胜一场场硬仗,靠的是团队间的默契掩护和有序配合,坚决服从队长的指挥,同时又有着"携手赴死"的勇气和信念。《战狼2》中,冷锋虽然一开始是单枪匹马、孤军奋战,但是后来有了华资工厂何建国和凡哥等人的助力,合力粉碎外国雇佣兵阴谋,在撤侨中终获大捷……这些都是集体合作而非英雄孤军奋战的故事。

集体主义不光指团队配合,我们更要看到的是,如果没有强大的国家提供物质上的援助和精神上的依托,那么英雄们纵有三头六臂也束手无策;如果没有家国情怀作为贯穿影片的价值内核,那么英雄们的浴血奋战就失去了灵魂和意义。强调"家国"这一元素,才是战争题材都市电影更为宏观的集体主义。

从对"人民群众创造历史"的集体主义群众史观到"家国情怀"下的历史使命感和时代责任感的认可,再自然过渡到对整个国家和民族层面的认同,这是对传统英雄主义概念的拓宽和升华,也是对战争题材爱国主义电影涵化表达的颠覆和超越。

在新时期中国都市电影的战争题材电影中,人物形象走下圣坛,体现了"大爱"与"小情"的融合。近年来的爱国电影呈现出的另一个涵化新转向就是摈弃了以往对爱国情怀广角式的呈现,而是聚焦特定背景下的人物细节,将宏观的"家国情怀"和微观的个人特点相结合,人物性格虽不尽完美,但是有温度、有灵魂,使得电影的叙事更加具有人情味。

当下战争题材电影通过讲述由稚嫩胆怯到强悍勇猛的军人"成长轨迹",打破了以往军人"高大全"、脸谱化形象的桎梏。《红海行动》中的观察员李懂起初是个见子弹就闪躲的"小兵",战场经验的缺乏,一定程度上使得其搭档罗星负伤、新搭档顾顺作战效率低下。狙击手顾顺得知了这一情况,告诉他"子弹是躲不掉的",并且在李懂又一次躲避枪林弹雨时命令他"把枪捡回来"。终于,李懂在一次次重压中学会了承担并且成长,最后与顾顺默契配合,关键时刻独当一面,成为了"真正的男子汉"。同样地,在《战狼2》中也有一个起初不太成熟的"富二代"凡哥,作为工厂少东家的他外强中干,当子弹穿过他的大腿时,他吓得惊慌失措,当雇佣兵将枪抵在他头上并对他报以"难道你妈妈没有告诉你,小孩子不要玩枪吗"的冷嘲热讽时,他吓得瑟瑟发抖。后来,在残酷环境的施压下,他变得勇敢坚强,当他凭借自己的力量打败对手时,他骄傲地冲着外国雇佣兵喊:"你妈没告诉你不要欺负熊孩子吗?"这一句话是他从一个"熊孩子"转型为铮铮铁骨的男子汉的明证。

因为长枪短炮的高密度、高强度作战,对力量和韧性的要求决定了战争电影中的战场主要是男人的舞台,女性一般被塑造成默默无闻的幕后角色。这样的叙事框架更多地体现在以往的战争电影中。为了打破这种性别一边倒的涵化叙事逻辑,体现女人对治国安邦作出的贡献,当下的战争影片开始有了新的涵化转向:不仅表现凛冽阳刚的男性气质,也逐渐展现英姿飒爽、独立坚强的"巾帼英雄"。女性跳出了"花瓶"的框架,战场中没有女人,只有女英雄。《红海行动》中法籍华人夏楠虽仅仅是一个孜孜不倦追求真相的平凡记者,但是她用自己的价值信仰表达了一个记者的"家国情怀"。

作为一个战地记者,她用实际行动践行了罗伯特·卡帕说的那句名言:"战地记者手中的赌注就是自己的性命,而镜头与笔就是我揭露战争的武器。"①她离开了那些让她进行选择性报道的报社,为民请命,致力于为国人还原一个真实世界。为了追查危险核原料"黄饼"的来源去路,她支援队长杨锐作战,敢于用自己交换人质。在面对"命令"与"道义"的矛盾时,她用近乎执拗的做法不断接近比生命更重要的真相,家人曾经遭受空袭,因此她不愿意让更多人再一次经历这种切肤之痛。《战狼2》中的援非医生瑞秋虽不是战士,但是却具有强烈的人道主义精神和大局意识,帮助掩护陈博士,守护自愈活体实例帕莎。冷锋不幸患上了拉曼拉病毒生命垂危之际,华资工厂工人集体沉默,只有瑞秋医生彻夜陪伴他,并尝试用陈博士研制出的新药成功帮助冷锋脱离生命危险。她的那句"在这里我不是女人,而是医生"所体现出来的尽责和勇敢仗义,让观众看到了现代战争电影中女性的魅力。

一般来说,家国情怀主题的战争电影作为视角较为宏观的主旋律电影,大量的打斗场面和高高在上的人物形象很难激发观众的共情能力,观众产生不了代入感就难以让影片获得较好的传播效果。但当下的战争电影注重将澎湃的"大爱"与朴素的"小情"融合,既缓解了战争场面给予观众的持续视觉冲击和内心紧迫感,又让爱国更具有人情味和烟火气。保家卫国的军人也有私人情愫,这样的军人形象更加有血有肉、饱满鲜活,为电影表达增添了一抹人性的光辉,也能拉近与观众间的心理距离。《红海行动》中机枪手石头和佟莉

① 阿列克斯·凯尔肖.卡帕传[M].李斯,译.海口:海南出版社,2003.

的感情线贯穿于炮火连天的战争,显得温暖又美好。一场战争过后,佟莉受了伤,爱吃糖的石头递给她一颗糖,想缓解她的疼痛,佟莉接过糖后,石头心中一阵窃喜,却嘴硬地"狡辩"说"别想多了",这一幕对这个硬汉矛盾的心理活动刻画极为细腻。在石头身负重伤弥留之际,佟莉守在他身边,手忙脚乱地剥糖给他,嘴里说着"不疼,我们回家了",在石头走后她仰天大哭,戳中观众最柔软的内心深处。《战狼2》中的冷锋是为了寻找失踪的女友龙小云才来到了非洲,他时常对着脖子上的一枚子弹出神,想要为女友报仇,并在感染了拉曼拉病毒时温柔呼唤与呢喃,当他得知这枚子弹的来源正是那个外国雇佣兵时,家国的仇恨与私人的恩怨一并爆发,最终杀死了反叛分子。在此期间,他与瑞秋医生在战争中出生入死,互生情愫。英雄和平凡百姓一样,有朴素的感情,观众就更能认可英雄种种行为的合理性,对人物的喜爱就会更加理性而深刻。

第二节 战争题材都市电影涵化根源探究

从宣传意味较为浓厚的主旋律电影,发展到成为当下国家软实力当仁不让的艺术"建设者",战争题材电影实现了从"硬宣传"到"软传播"的蜕变。经济、文化、观众审美三者的交织共同推动了战争题材电影的涵化转向。

经济上,商业资本的涌入推动了电影的市场转型。1950年7月,新中国成立的文化部电影指导委员会对电影创作从选题到立项、审查都做了严格的规定,使得电影的主流意识形态传播能够得到最有力度的达成;改革开放以来,电影的生产和制作逐渐突破了

计划经济的束缚。在向社会主义市场经济转型的过程中,讲求政治宣传强度但作品温度和深度不够的主旋律电影在市场竞争愈发激烈的情况下,已经难以仅仅靠颁发红头文件等措施来维持电影票房,因此,战争题材电影开始尝试结合市场偏好进行电影叙事、艺术表达等方面的调整。

文化上,社会多元价值观的形成为当下战争题材电影的持续创新提供了无限的可能性。改革开放以来,由于我国社会阶层分化的多样性,不同家庭出身、文化背景的社会成员的价值取向呈现多元化趋势。若以过去舍己爱国的一元价值观加以宣传和教化,就难以契合当下社会多元的文化需求。因此,当下的战争题材电影从男女两性关系、网络语言运用(《红海行动》中的"熊孩子")等低语境的角度入手,使社会各个文化阶层的观众都能获得情感共鸣。

观众审美方面,大量同质化战争题材电影使得观众产生了审美疲劳。审美趣味是指个体在审美活动中表现出来的偏爱。电影是一门以视觉为主的视听综合艺术,而观众作为电影艺术的主要传播对象,他们的审美趣味会直接影响电影的口碑和影响力。"高大全"的英雄形象和略显浮夸的战争打斗场面会使观众产生视觉上的审美疲劳,也会使观众产生不切实际的虚无感。巴拉兹·贝拉说:"电影所需要的不是曲折离奇的而是简单朴素的故事。"[①]简单朴素的故事源于现实而非超脱现实,接地气的叙述表达更能将电影情节和现实生活联系起来,使观众和电影角色共呼吸、同

① 巴拉兹·贝拉.电影美学[M].何力,译.北京:中国电影出版社,2003:77.

命运。

近年来战争题材电影可以根据涵化转向前后大致分为两大类：第一类以《建党伟业》《建军大业》《建国大业》即"建国三部曲"系列为代表。这类电影主要记录了中华民族曾遭受过的内忧外患和侵略压迫，重在让观众铭记历史，珍惜现今的和平美好生活。但其主流意识形态的教化功能过于浓烈，除了强大的明星阵容和战争场面营造的视觉奇观外，带给观众的更多的是一种敬畏，难以激起人们内心深处的家国情怀。

相比之下，以《战狼2》和《红海行动》《湄公河行动》为代表的现代战争题材电影之所以能够在竞争激烈的电影市场上获得骄人成绩，原因在于其摒弃了以往涵化的形式，用理性的叙述逻辑、适度的主角光环，将主旋律电影的时代价值注入观众的观感喜好中，产生"主流化"和"共鸣"效果，是兼顾了商业属性、文化属性和受众心理属性的走心创作。

观众对于《战狼2》《红海行动》等战争题材电影的喜爱与追捧，恰恰反映了我国当下凸显时代精神、弘扬家国情怀的优秀主旋律电影在电影市场中的缺口，能够成为典范的此类电影在市场中依然凤毛麟角。博纳影业集团董事长于冬的说法是中肯的："主旋律不是高高在上的东西，而是与大众流行文化形成一种默契。"[①]传播主流意识形态、产生教化作用和社会共识是主旋律电影的使命，但主旋律电影创作者想要打造传播国家形象的通路，就要极力避免用生硬

[①] 张晶雪.30年，讲清楚"主旋律"为什么越来越好看[N].财经国家周刊，2018-09-28.

严肃的政治话语进行直接灌输,要学会先摸透电影市场的运行规律,把准观众电影喜好的脉搏,以"润物细无声"的叙述方式,点燃观众的爱国情怀,这也是以《战狼2》《红海行动》等为代表的现代战争题材都市电影成功的秘诀和情感根基。

第八章
江南题材都市电影的传统文化认同

江南,自古以来就是文人墨客笔下的常客、艺术创作的世外桃源。它是"日出江花红胜火,春来江水绿如蓝"的绮丽,是"春水碧于天,画船听雨眠"的娴静,是"重湖叠巘清嘉。有三秋桂子,十里荷花。羌管弄晴,菱歌泛夜,嬉嬉钓叟莲娃"的岁月静好。难怪刘士林、洛秦在其主编的《江南文化的诗性阐释》一书中不容置疑地写道:"江南文化本身就是中国民族古典美和诗意生活的最高代表。"[①]

进入影像时代,江南不出意外地再次成为影像创作的聚焦点,诗句中的江南借助电影语言的载体在银幕上娓娓道来,形成了一个引人瞩目的主流学派——江南题材电影,用以概括那些取景地为江南、讲述发生在江南的人和事、展现江南独有的自然风貌和人文景观的电影。早在1922年由郑正秋编剧、张石川导演的影片《劳工之爱情》中,就首次出现了江南的身影。此后,在《春蚕》(1933)、《渔家女》(1943)、《小城之春》(1948)、《柳堡的故事》(1957)、《早春二月》(1963)、《天云山传奇》(1980)、《红粉》(1995)、《草房子》(2000)、《西

[①] 刘士林,洛秦.江南文化的诗性阐释[M].上海:上海音乐学院出版社,2003:3.

施眼》(2002)、《两个人的芭蕾》(2005)、《岁岁清明》(2011)等影片中,都可见到熟悉的江南景象。

江南是中国电影本土化的地域空间选择,由于电影制作部门的行政规划,很多早期电影的拍摄几乎都是在上海和江南一带完成的,这就使得江南作为一个地域概念进入了中国影像。但江南又不仅仅是一个地理概念,对于中国电影来说,它有着非比寻常的意义。首先,它代表着中国电影空间美学的经典范式,影像中江南的山、水、亭、台、楼、阁建构起了中国千年以来的传统意境之美;其次,江南文化集儒家文化、道家文化、佛家文化、中原文化、民俗文化等传统文化于一体,江南影像也因而呈现出兼容并包的多元化形态;此外,江南题材电影承载了中国近代以来的厚重历史,从洋务运动、抗战、新文化运动再到新世纪以来的城市文化建设,它肩负起了中国文化传承与发扬的重任,并为民众保留了珍贵的文化记忆。

青年导演崔轶在谈到其作品《笛声何处》的情景基调时所说的话,或许代表了创作江南题材电影的导演们一种共通的想法:"江南是在婉约之中体会一种心境,它在现实的环境中给你虚幻朦胧的意境。整个故事贯穿的是现实空间中真实的表演,凸显的却是虚构时空中的写意表现,两者的统一就勾勒出江南的味道。"①

江南题材电影至柔至刚,柔的是形与境,刚的是意与气,它代表着中国电影的空间美学构建和中国电影的诗意美学。本章将从江南题材电影的都市文化源头、文化符号、文化根脉、文化价值及其多元化的形态五个方面来进一步探讨新世纪以来江南题材都市电影

① 崔轶.电影导演的诗意调度[M].北京:中国电影出版社,2010:194.

的文化认同。

江南题材电影作为中国都市电影的一支,在中国电影史上具有重要意义。江南,既是一个地理名词,也是一个经济名词,更是一个文化名词。从地理位置来说,江南特指长江以南,即江浙沪、皖赣部分地区等,此地域既有山清水秀、景色宜人的自然山水,也有亭台楼阁、小镇街巷的特色风貌,气候温润,天然宜居。从社会经济来说,江南为鱼米之乡,物产丰饶,自古皆为富庶之地,百姓生活其间,鸡犬相闻,衣食无忧,因而总有闲情雅致,寄情于山水,洒脱自由。从历史文化来说,自人类早期的江南文化遗址到唐宋元明清江南文化的成熟与发展,江南作为中国主要的文化发源地之一,受自然环境、经济环境和政治环境的良性影响,一直保持着稳定而持续、浓郁而丰富的文化底蕴。尤其是在文学艺术方面,几千年的人文滋养和文化浸润,历朝历代文人墨客的诗词歌赋,孕育了江南文化独有的格调和风采:浪漫又现实,温润又刚正,既有儿女情长也有家国大志,既有出世的飘逸洒脱,也有入世的责任担当……江南文化几乎融合了中国传统文化的精髓,是儒家文化、道家文化、佛家文化和中原文化、民俗文化等多元文化的相互糅合、互为补充的产物。因此,从某种意义上说,江南既是传统中国物质文明的代表,也是精神文明的代表,更是中国文人肆意江湖又诗情满怀的灵魂归处。受此刚柔并济的深厚文化传统的滋养和孕育,随着20世纪初中国电影的诞生和发展,带有独特印记的江南题材电影应运而生,而今也已历经百年。

所谓江南题材电影,是指电影的取景地为江南,讲述的是发生在江南的人和事,展现的是江南独有的自然风貌和人文景观。著名

的电影学者倪震曾说:"中国电影中一直存在着两条文化脉络,一条是西北风情,另一条是江南文化。"较之雄浑苍凉、大气呵成的西北电影,江南题材电影更加温婉、细腻,温润和谐、情景交融的诗化风格和天人合一的电影母题恰恰就是江南题材电影的魅力所在。

综观百年中国电影史,江南题材电影作为中国电影两大主流学派之一,其地位和意义非同凡响,无论是数量还是质量,江南题材电影可谓成绩斐然。从20世纪20年代的《劳工之爱情》《西厢记》,到30年代的《春蚕》《野玫瑰》《小玩意》《渔光曲》《船家女》,40年代的《小城之春》《一江春水向东流》《家》《春》《秋》,50年代的《林家铺子》《太平春》《水乡的春天》《女篮五号》,60年代的《早春二月》《蚕花姑娘》《桃花扇》《舞台姐妹》,70年代的《渡江侦察记》《春苗》《难忘的战斗》《阿勇》,80年代的《庐山恋》《天云山传奇》《药》《阿Q正传》《秋瑾》《西子姑娘》,90年代的《菊豆》《画魂》《红粉》《摇啊摇,摇到外婆桥》,新世纪以后的《庭院里的女人》《游园惊梦》《西施眼》《小城之春》《暖》《楠溪江》《岁岁清明》《柳如是》等……江南题材电影宛若中国电影史上的一颗瑰丽的明珠,光彩夺目、熠熠生辉。

第一节 江南题材电影的都市文化源头

上海是中国电影的发祥地,也是华语电影的源头和根脉,而且至今仍然是中国电影创作的重镇。早在20世纪20年代中国电影发展之初,上海这座城市就具有不可替代的地位,在中国电影史上创造了诸多辉煌的成就,中国第一部影片、第一批导演和电影创作者、第一家影片公司等都来自上海。而作为中国电影学派之一的

江南题材电影,也和上海紧密相连,最早的江南题材电影便诞生于上海,即为1922年在上海拍摄的《劳工之爱情》,导演为张石川,编剧为郑正秋,两人都是中国"第一代"导演的旗手人物,曾共同在上海创办了明星影业公司,《劳工之爱情》便是由该公司出品的。之后,在近百年的时间里,在上海创作的江南题材电影不胜枚举。从某种意义上说,是上海孕育和发展了江南题材电影,并使其大放光彩,对国内的电影创作产生了积极而广泛的影响。

为什么上海这座城市在江南题材电影的创作中占有如此重要的地位?

一是因为上海特殊的地理位置和历史发展。沿海、沿江的地理条件和最早设立为通商口岸的历史使得上海成为西方资本主义经济和文化的主要输入地之一。经济的繁荣发展使得上海汇聚了大量的资本,为电影的发展提供了良好的资金来源和投资环境。同时,20世纪初,随着西方资本主义的侵入,中国江南地区传统的农耕经济受到了极大的破坏,浙江、江苏的大量人口出于避难、寻找出路等原因纷纷来到了上海,其中也包括一些旧式地主和民族资本家,这使得上海成为当时的人口聚集增长地之一,也是民族资本的汇聚地之一,为电影的发展提供了大量的观众,也提供了投资者和创作者。

二是因为上海和江南特殊的地域关系。上海自古即为江南的一部分,但是近现代以来,随着经济和文化的双向繁荣,上海逐渐成为独领风骚的现代化大都市,慢慢脱离了发展相对缓慢的江浙周边地区,成为了远离江南的一座文化"孤岛"。而当时身处上海的电影创作者,却热衷于将电影的取景地选择在江南,一方面是因为文化

的同脉同源,江南水乡,亭台楼阁,农舍田园,容易引起观众的共鸣;另一方面,在摩登都市的各个影业公司和电影创作者眼里,江南因为仍然保持着传统文化特色和人文风貌,变成了一种"异域奇观",满足了人们的猎奇心理。

三是因为上海海纳百川、上善若水的海派文化特质。海派文化虽然源自江南文化,但是在现代化的进程中,伴随着西方文化的涌入,中西文化交融在一起,使得海派文化变得更加开放、独立、包容,在兼收并蓄中形成了自己独特的风格和丰富的内涵。受此文化熏染的上海江南题材电影,较之其他电影,艺术生命力更加丰富,文化底蕴也更加深厚。

此外,当时的上海活跃着一大批富有创作力的主流电影人,他们有的出生于江南,有的成长于江南,从小深受江南文化的影响,深谙江南之美,难舍江南气韵,在创作中自觉地选择江南题材,成为江南题材电影创作的代表人物,最典型的就是张石川、费穆、袁牧之、沈西苓、卜万苍、吴永刚、孙瑜等。

由此可见,上海成为江南题材电影创作的发源地并非偶然,而是历史的必然和时代的选择。上海为江南题材电影的繁荣和发展提供了有力的资金支持、观众来源,也培养了一大批电影创作人才,是江南题材电影成长、壮大的风水宝地。

第二节　江南题材电影的文化符号

江南题材电影之所以成为中国电影学派的重要一支,是因为其拥有独特的文化标识和美学符号,是中华民族审美情趣的集中体

现,也是中国人温暖的世俗情怀的寄托。

从现代审美的角度来说,江南题材电影的精髓在于其展现的自然江南和人文江南的完美统一,既有山水自然的秀丽、宁静,也有古镇幽巷、亭台楼阁的精巧、质朴,还有生活于其间的人的温润如玉、谦谦君子之风。江南的山、江南的水、江南的桥、江南的塔、江南的荷塘、江南的月色、江南的园林、江南的船、江南的小巷、江南的姑娘、江南的情……江南之美,美于意境,美在空灵,烟雨空蒙中,一草一木皆含情,寄托了中国人千年的世俗情怀和凡尘诗意,既有出世的清雅脱俗,又有入世的烟火气息,是物质和精神的完美融合,也是理想和现实的对立统一。

江南题材电影的美学符号之一为水。"泉眼无声惜细流,树阴照水爱晴柔""春水碧于天,画船听雨眠",江南题材电影中的水,既有缓缓流淌的小溪、河流,如《楠溪江》《西施眼》《又是一春梨花白》《西子姑娘》《鸳鸯蝴蝶》《天堂盛宴》《船家女》中的河水和湖水;也有淅淅沥沥的霏雨,如《早春二月》《鲁镇的传说》中情景交融的雨水;还有《两个人的芭蕾》《天云山传奇》里烘托气氛的漫天飞雪……水在中国文化中,集刚柔于一体,上善若水,是中国人处事智慧的最高境界。

江南题材电影的另一个美学符号为山。江南之山,虽海拔不高,不及北方、西南地区高山大川的巍峨、辽阔,却也妩媚、俊秀,别有风趣,因而历来为文人墨客所爱,"我见青山多妩媚,料青山见我应如是。情与貌,略相似""水光潋滟晴方好,山色空蒙雨亦奇",《小城之春》《狼山喋血记》《祝福》《菊豆》《岁岁清明》《西施眼》等影片中对江南的山之呈现,就和诗词一样,充满了诗意和情感,远远的一

陇,既是人物和故事的背景,也是江南俊美之意境所在。

江南题材电影的美学符号也包涵了江南的建筑。亭、台、楼、阁、院、林、桥、塔、寺、墙,"南朝四百八十寺,多少楼台烟雨中",江南题材电影中的建筑展现最能体现江南文化的质朴、典雅和含蓄、细腻,也是中国文人"齐家治国平天下"的家国理想的皈依地。《庭院里的女人》《菊豆》《小城之春》中的庭院和城墙,《二泉映月》《两个人的芭蕾》《风流千古》《恼人的喜事》中的小巷、水镇和石墙,《一江春水向东流》《枯木逢春》中的塔,《早春二月》《又是一春梨花白》《鸳鸯蝴蝶》中的桥,《女儿经》《雪中孤雏》《梅花巾》中的园林……江南的人文风貌和建筑之美在江南题材电影的镜头前次第铺呈,宛若一幅缓缓打开的美丽画卷,突显出中华文化的美学品格和审美格调。

第三节 江南题材电影的文化根脉

如前文所言,江南文化受中国传统文化影响极深,是集儒家文化、道家文化、佛家文化、中原文化、民俗文化等于一体的多元文化的杂糅。因此,江南文化孕育的江南题材电影,也带有明显的多元文化印记。从某种意义上说,江南题材电影的哲学根脉可以归结为道家的天人合一和儒家的天人合一的完美融合。

从影片的叙事空间和影像风格来说,江南题材电影皈依了道家的天人合一。"人法地,地法天,天法道,道法自然。"以老子、庄子为代表的道家认为人与天地相通,所以一切事物的发展要顺应自然规律,从而达到人与自然的和谐相处。如上文所言,在江南题材电影中,远离纷争的江南古镇和雨水之乡,小桥流水、亭台楼阁、乌衣巷、

乌篷船,细雨绵绵,烟雾空蒙,温润、纯厚的谦谦君子生活于其间,寄情山水,远离纷争,只求心灵的自由与空灵,是天人合一的最和谐之状态。

就电影的题材主题和人物性格而言,江南题材电影又择取了儒家的天人合一。以孔孟为代表的儒家一直认为人和天会发生感应,天赋予人吉凶祸福的存在,也赋予人仁义礼智的心性。从家国观念和家庭伦理的角度来说,儒家强调长幼有序、尊卑有序,推崇"克己复礼""发乎于情,止乎于礼"。受其影响,江南题材电影在题材主题方面,突出展现宗法社会纲常礼教与人性自由的矛盾、家国情怀与社会现实的矛盾、克己复礼与儿女情长的矛盾。从20世纪30年代的《国风》《天伦》和《慈母曲》,到40年代的《家》《春》《秋》《小城之春》,50年代的《祝福》,60年代的《早春二月》,70年代的《阿勇》,80年代的《天云山传奇》,90年代的《菊豆》,新世纪以后的《庭院里的女人》《岁岁清明》……近百年的江南题材电影一直在探讨江南小城的家庭伦理和民众的精神生活,既有情与理的挣扎,也有理想和现实的困惑。在塑造人物形象方面,江南题材电影也追求儒家推崇的理想主义人格,即仁、义、礼、智、信、温、良、恭、俭、让。《早春二月》中的萧涧秋,《小城之春》中的戴礼言、章志忱,《毕昇》中的毕昇,《秋瑾》中的秋瑾,《画魂》中的潘玉良,《岁岁清明》中的尹逸白……从《小城之春》《早春二月》到《楠溪江》《岁岁清明》,江南题材电影在近一个世纪的创作中,始终把人物形象的塑造与江南的文化融合在一起,追求至真至纯的人格,几乎每一部影片中都能找到儒家理想人格的代表。而在女性角色的呈现方面,江南题材电影受儒家文化的影响更为深远,影片中所有的女性形象无外乎三种:坚守礼教的保

守女性、无力挣脱的柔弱女性和积极抗争的进步女性。

从一定意义上说,江南题材电影是把儒家的中庸之道、心性情理糅合在道家的道法自然、知行合一里,是出世和入世的融合。这不仅体现在江南题材电影中天人合一的社会、自然图景,还呈现为人物对仁义礼智信、温良恭俭让的理想人格的追寻,更体现在电影创作者对中和之美的中国传统影戏观和传统民族审美情趣的继承和发扬。

第四节 江南题材电影的文化价值

江南题材电影的文化价值,不仅体现于其鲜明的艺术特色,更体现于其饱含的江南地域(尤其是上海)特有的革故鼎新、吐故纳新、海纳百川、上善若水的城市气质和时代精神。上海作为江南题材电影的发祥地和近百年来的主要创作基地,其特有的城市精神、人文风貌和江南题材电影的创作融合在一起,引领了当代中国影视文化新风尚,同时,江南题材电影也对上海这座城市的文化孕育发挥着不同寻常的作用。

首先,江南题材电影是上海城市文化的重要载体,肩负着神圣的城市文化继承和发扬的重大责任。城市文化是人们认识城市、感知城市的重要途径,城市文化建设是上海战略发展中不可或缺的重要组成部分。电影作为城市文化大繁荣、大发展的主要载体之一,作用不可小觑。尤其是上海在中国电影发展史上的重要地位和独特优势,使得电影的发展对于这座城市的文化意蕴和精神气质意义非凡。江南题材电影作为中国电影学派中带有明显区域特色的学

派之一,其文化的渐进性和趋同性符合上海区域政治与文化发展的主流,在城市文化和时代精神的继承和发扬方面,仿若顺水行舟,事半功倍。

其次,江南题材电影为上海民众提供了鲜活的文化记忆,具有强烈的文化认同和情感认同作用。文化认同是民族认同、国家认同的基础。没有文化记忆,就没有文化认同。电影作为一门现代声画综合艺术,不仅可以完整地保存世代相传的人类文明和智慧,而且可以用影像创造一个直观的过去,能够为特定区域的特定族群提供鲜活的文化记忆。如前文所述,上海是一座移民城市,很多民众自己或父辈都来自江浙、皖赣等周边地区。江南题材电影特有的空间风貌和诗化审美,亭、台、楼、阁、院、林、桥、塔、寺、墙,一草一木都能够引起带着"乡愁"的上海民众的文化认同,而江南题材电影中的诗意、典雅、含蓄和细腻,尤其是浓烈的生活气息,对生命的尊重和对人性、人的生存状态的温暖注目,也最能引起上海民众的情感认同,是现代人家国情怀的理想皈依地。

最后,江南题材电影为上海电影国际化构筑了新的探索途径和实践可能。上海作为一座国际化文化大都市,近年来通过世博会、进博会等全球范围的国际交流活动,产生了较大的国际影响,在国外树立了良好的城市形象。鉴于这样的外部环境,上海电影的国际化发展趋势越来越明显。但是,上海电影如何在电影文化表达上更趋国际化——尤其是在本土文化与外来文化、民族文化和世界文化的多元呈现等方面,还有待进一步探索,而江南题材电影便为上海电影的国际化提供了探索和实践的可能。全球化的今天,不同民族和国家的文化差异逐渐削弱甚至消失,但是另一方面,部分文化属

性和特征又得到了强化,呈现出更为复杂的状态,所谓"民族的就是世界的"。江南题材电影作为承载江南独特的区域文化和传统文明的电影流派,恰恰具有全球的文化适应性,能够成为中国的"民族电影",与其他各国的"民族电影"一起,构筑世界电影的多元化格局。

第五节 江南题材电影的历史文化渊源

江南文化开放性的渊源,始于晋代以来形成的移民文化。1927年,朱自清在郁闷彷徨中,面对清华园的荷塘,写道:"采莲是江南的旧俗,似乎很早就有,而六朝时为盛。"然后又记起《西洲曲》来,叹曰:"这令我到底惦着江南了。"六朝时期的江南,尤其是晋室朝廷偏安江左之后,士族文人大批南迁,江南的青山秀水,激起了失意士大夫与文人的绵绵情丝、缕缕乡愁;政治格局复杂,各路力量风云激变、碰撞交锋,使得原先占主流地位的儒学受到玄、佛、道的猛烈冲击,传统诗学挣脱儒学之教化功能而境界大开。于是,"江南"作为相对于主流意识形态而存在的诗性审美的意象得以确立。而《西洲曲》深情委婉、思境旷邈,被誉为南朝乐府之绝唱,有学者认为,它奠定了"中国诗性精神的一个基调",[①]所有关于江南的艺术情怀与人生追问,都能在这里找到最初的源头,足见其诗性的丰厚与粹美。在《荷塘月色》中,朱自清以"江南"之思,对抗专制与寒冷的暗夜,引起当时及后来者的广泛共鸣,可见"江南"作为一个意象,超越了地理限域,超越了山水实体,直指其自由开放、诗性审美的内蕴。或

① 李建中,董玲. 中国古文论诗性特征剖析[J]. 学术月刊,1998(10).

许,在这个意义上,民国江南题材电影才真正获得了其文化与历史存在的深远意义;或许,在这个意义上,费穆的《小城之春》才被电影史学家誉为"完成了一次超越性的艺术实践"的经典之作;[①]或许,也正是在这个意义上,田壮壮时隔十年复出之后,首先面世的竟是重拍的《小城之春》。

东晋以来的江南文化,穿越千年风霜,在近代,又历经百年屈辱的千锤百炼,更具宏阔胸襟。近代中国,世界上最精致的东亚农业文明在强势的工商业文明面前全面溃败。"洋务运动"也难以拯救农业文明的颓败之势。甲午海战,因全面西化获得强大生机的日本,让中国瞠目并警醒。随后,有了20世纪初叶的新文化运动,开启系统学习西方的进程。浸润着开放基因的江南青年陈独秀、鲁迅、胡适等投身新文化运动。而新文化思潮波及江南题材电影,则稍稍滞后。20世纪30年代初,《野草闲花》《一剪梅》《桃花泣血记》等具有较高艺术品位的联华出品影片受到国人欢迎;1932年起,夏衍、阳翰笙、袁牧之、沈西苓等左翼文化人陆续加盟明星、艺华等,掀起了"新兴电影运动",《三个摩登女性》《春蚕》《香草美人》《上海二十四小时》《桃李劫》《新女性》《姊妹花》《渔光曲》等一批进步电影的面世,标志着精英化的江南知识分子群体运筹下的江南题材电影的视界与胸襟日趋开阔。

抗战时期,尽管原先以上海为核心区域的不少江南题材电影人,分散至"大后方""革命根据地"及香港,但他们仍与坚守在"孤

[①] 刘伟炜,李序.中国传统美学的电影化实践——谈费穆《小城之春》的艺术风格[J].电影文学,2018(18).

岛"的上海电影人息息相通,共赴国难,如史东山的《保卫我们的土地》直面抗战主题,唤醒江南农民。抗战之后,历经磨难的江南题材电影人返回家园,此时,他们的诗性审美经过战乱的磨砺,变得深沉从容,更具史诗般波澜壮阔的视野,其中最具代表性的是《小城之春》与《一江春水向东流》,前者以意识流的方式,深度审视传统,冲破男权藩篱,体现了前所未有的新视域与新维度;后者从一个家庭的悲欢离合中折射出整个时代的荣辱沉浮,宏大叙事中蕴蓄了丰富的家国文化。

尽管,新文化运动出于民族救亡的目的,提出"打倒孔家店",主张西化,尽管,民国江南题材电影人中的代表大多有出国留学或学习西方文化与欧美电影技艺的经历,但江南文化作为中华文明的一个重要组成部分,具有更圆融通达的襟怀、至柔至刚的灵性,让这来自西洋的新艺术承载江南思绪,讲述江南故事。民国江南题材电影人孙瑜、沈西苓、费穆、蔡楚生、袁牧之等以自己的电影实践表明:如果电影艺术是一座高山,那么,对于本国的导演而言,学习西方电影,哪怕再醇熟,也只能算是到达了山腰,只有构建中国民族电影之厦,才算是登上艺术之峰。《小玩意》《十字街头》《小城之春》《渔光曲》《一江春水向东流》《马路天使》等在现代电影语言中融入了中国传统诗学,遂成为了这样的登顶之作。

费穆的电影是江南诗情最经典的代表。他在去世前半年,曾在《风格漫谈》中决绝地表明自己的立场:"中国电影只能表现自己的民族风格。"[1]在他的《小城之春》里,我们虽然看到欧洲 20 世纪 20

① 费穆.风格漫谈[N].香港大公报,1950-05-06.

年代的诗电影的隐喻象征,看到具有欧陆风范的长镜头,感知到片中第一人称叙述者的主观呈现所蕴含的西方意识流电影的特征,然而,费穆将这西式技法融入江南影像,不着痕迹,尽得风流:在情景交融中传达多元化的象征与隐喻,言有尽而意无穷;固定或小幅移动的、较小景深的长镜头,区别于巴赞的大景深长镜头,也有别于蕴含蒙太奇节奏的长镜头,获得了专注而静观的深沉力量;女主角第一人称的全知叙述与她京剧旦角的云步式的表意元素,在抒情主体淋漓尽致地传达主观意绪的同时,营造回环往复、纠结暧昧的"空气",如同江南氤氲飘忽的水雾。费穆用他的卓越实践,再一次宣告了他在20世纪30年代就提出的"空气"论。据编剧李天济回忆,费穆说要将这部片子拍出苏轼《蝶恋花》的味道。"花褪残红青杏小""枝上柳绵吹又少"是典型的江南景致,更是满城风絮般的绵绵愁绪;"笑渐不闻声渐悄""多情却被无情恼"则是江南儿女娇嗔幽怨的情调。《小城之春》尽管借用了西方电影语言,却完美地传达了婉约动人的江南诗性气息。

中国当代的一位民间哲学家在对中国百年屈辱做了回顾之后,提出这样的期望:"我们曾最谦卑地学习西方,谦卑到崇洋媚外的程度,但如果今天,我们能够把自己传统文化的这一课补回来,我们是不是具备了一种重大的优势?就是我们以开放的心态学习全人类的文化,这使得我们具有了未来的一种强大的弹跳力。"[①]

或许,江南题材电影导演中的精英,以其天才的文化感知与交

[①] 王东岳.谈五四新文化运动[EB/OL].爱智思享会,[2019-05-04]. http://www.aizhisx.com/post/421.html.

融能力,在全面抛弃中学的思想潮流中,既全然开放地学习了西方的技艺乃至思想,又决然坚守了传统文艺诗性审美的一脉。正是这样的姿态,让他们的作品具备了未来的眼光与价值,使得像《小城之春》这样的一批江南题材电影,伫立在历史的漫漫风尘中,成为永恒。

第九章
科幻题材都市电影的中式文化内核

科幻题材电影,顾名思义即"科学幻想电影",是"以科学幻想为内容的故事片,其基本特点是从今天已知的科学原理和科学成就出发,对未来的世界或遥远的过去的情景作幻想式的描述"①。

新中国第一部真正意义上的科幻题材电影《珊瑚岛上的死光》诞生于1980年,以一种新型研制的激光器和高效原子电池为核心科幻元素。此后,又相继出现了《异想天开》(1986)、《霹雳贝贝》(1988)、《大气层消失》(1990)、《疯狂的兔子》(1997)、《无限复活》(2002)、《危险智能》(2003)、《长江7号》(2008)、《科技馆的秘密》(2009)、《全城戒备》(2010)等一系列国产科幻题材的电影,核心科幻元素主要包括了外星人、人工智能机器人、时空穿梭等。

虽然科幻题材电影在中国电影发展史上并不曾缺席,但事实上,与其他类型电影相比,国产科幻题材电影一直处于困境之中,步履维艰,它产量低下、质量低下、票房低下,毫无存在感。在诞生的30多年间,能被大众记住的国产科幻题材电影凤毛麟角,更不用说

① 《电影艺术词典》编辑委员会.《电影艺术词典》[M]. 北京:中国电影出版社,1986:18.

与体系成熟的西方科幻题材电影相比。

　　与之形成鲜明对比的是好莱坞科幻题材电影在中国电影市场的大行其道。2009年,科幻灾难片《2012》以4.7亿元的票房拿下了中国电影票房的总冠军,而亚军是同属于科幻题材的《变形金刚2》(4.55亿元)。2010年,《阿凡达》狂卷13.5亿元票房,《盗梦空间》则取得全国票房第四名(4.4亿元)。2011年进口片票房前十名的影片中,有五部为科幻片:《变形金刚3》《洛杉矶之战》《猩球崛起》《铁甲钢拳》《青蜂侠》,其中《变形金刚3》更是摘得年度榜首。2012年,《复仇者联盟》(5.7亿元)、《黑衣人3》(5亿元)、《地心历险记2:神秘岛》(3.9亿元)、《蝙蝠侠:黑暗骑士的崛起》(3.4亿元)以及《超凡蜘蛛侠》(3.1亿元)五部科幻题材电影跻身进口影片收入排行榜前十。

　　好莱坞科幻题材电影疯狂膨胀的市场空间背后,是中国观众对科幻题材电影的热切需求。可惜,长久以来,国产科幻题材电影并未能对这种需求做出回应,只好亲手将一片蓝海让给了好莱坞。从某种程度上说,科幻题材电影的水平是一个国家电影工业综合实力的象征,更反映着一个国家的科技发展水平和国民的科学文化素质。"当科学观念、艺术想象和电影手段三者结合时,科幻题材电影随之产生。"[①]反观中国,事实上,无论科学观念、艺术想象抑或电影手段,在每一个单独的方面,中国都具有不俗的表现,然而如何巧妙地结合三者恐怕成了当下电影创作者所面临的一大难题。

　　幸而,2019年横空出世的《流浪地球》让人们看到了国产科幻

① 王志敏. 现代电影美学基础[M]. 北京:中国电影出版社,1996:309.

题材电影希望的曙光。它是一部里程碑式的作品,改变了国产硬科幻大片长期低迷的状况,让中国科幻题材电影有了比肩世界水准的动力。本章将以《流浪地球》为例,通过将其与好莱坞科幻题材电影进行比较分析,力求为中国科幻题材电影未来的发展带来一些新的思考。

2019年2月5日,农历大年初一,电影《流浪地球》正式在中国内地上映。2月8日,《流浪地球》一跃登顶榜首,独霸3.7亿元票房;2月19日晚,该片票房累计高达40亿元;5月6日,影片正式下映,最终以46.55亿元位居内地历史总票房排行榜第二名。《流浪地球》收获高票房的同时还收获了大量好评,上映前不被看好的国产科幻题材电影却实现了票房口碑双丰收,被赞誉为开启了中国科幻题材电影的新元年。

提及科幻题材电影,绕不开一家独大的好莱坞。好莱坞科幻题材电影凭借19世纪初好莱坞制片厂制度的出现和发展,先后经历了萌芽、成长、繁荣、平衡时期,进入了当下的高科技时期。可以说,好莱坞科幻题材电影是标杆性的存在,对标好莱坞是国产科幻题材电影必经的第一步。因此,本章拟以《流浪地球》作为中国科幻灾难电影代表,从文化本源、精神内核、价值取向和影像风格四个层面进行中美科幻题材电影的比较研究。

第一节 科幻题材电影的文化本源

科幻题材电影本质上是对于人类存在和未来命运的探索,因而,从根本上说,它具有文化、哲学甚至宗教性的属性,而其想象的

视野背后则依赖于一个民族的文化特质和价值观的养成。①

好莱坞的科幻灾难电影深受宗教影响。《圣经》"启示录"章节中,耶稣为圣徒约翰所描绘的一切可以被创造的都是可以被毁灭的未来景象,从西方文化思想的源头,给观众建立了"末日"意识。因此,美国科幻题材电影总与"末日灾难"联系在一起,并以此构思出无数可能导致世界末日的因素:太阳、行星、外星人、机器人、地震、海啸、传染病等。而从《独立日》到《地球停转之日》《后天》《2012》等,人类的应对方法往往是出现一个超人式的英雄和辅助他的小型团队,而这些英雄常常带有神的隐喻。这对应的正是《圣经》中耶稣交代给约翰的等待神的降临,拯救人类的使命。例如,《黑客帝国》中很多人物的名字都富有深意,主人公尼奥(Neo)是神的化身,而他的名字倒过来即 one,有救世主之意;船长墨菲斯(Morpheus)是希腊神话中拥有改变梦境能力的梦神,是将人们从虚幻梦境中唤醒的指路人;女主角崔妮蒂(Trinity)的名字意指圣经中的三位一体,即圣父、圣子、圣灵三位一体,墨菲斯、尼奥与她三个人的组合恰符合了三位一体拯救世界的说法。末日面前,西方人将拯救世界的希望寄托于神。

而《流浪地球》骨子里蕴含的则是人定胜天式的中国神话。先秦时代《山海经》中有"精卫填海"的神话。"是炎帝之少女名曰女娃,女娃游于东海,溺而不返,故为精卫。常衔西山之木石,以堙于东海。漳水出焉,东流注于河。"②精卫化身飞鸟,日夜衔树枝、石头

① 李一鸣.《流浪地球》:中国科幻大片的类型化奠基[J].电影艺术,2019(2).
② 袁珂.山海经校注(增补修订本)[M].成都:巴蜀书社,1993:111.

等扔进大海,她无休止地重复,决意用上一千年一万年,直到世界末日,也要填平东海。这是自然危机的原型,是先民流露出的对生存的恐慌,但同时又展现了人类独有的永恒的精神气质。而电影中刘培强所说的"我们还有孩子,孩子的孩子还有孩子,终有一天,冰一定会化成水的",正对应了愚公移山的故事:"虽我之死,有子存焉;子又生孙,孙又生子;子又有子,子又有孙;子子孙孙无穷匮也,而山不加增,何苦而不平?"[①]年近九十的愚公,苦于山区北部的阻塞,想到的解决办法不是搬家,却是移山,这是中国古代劳动人民改造自然的雄伟气魄,也是自古以来根深蒂固的"安土重迁"的故土情结。他坚信人的力量、世代传承的力量可以在漫长的时间里征服自然。而刘培强驾驶空间站撞向木星的瞬间恰似女娲补天,故事的背景同是天崩地陷的末日危机,同是自我牺牲的选择,一个为了补天而耗尽气血,力竭而亡,一个为了拯救地球而粉身碎骨,义无反顾。

中国人自古以来相信"人定胜天",相信人的力量,并且这个"人"不是孤单的个体,而是庞大的世代群体。2500年的"流浪地球"计划,如此宏伟的计划和史诗般的时间跨度,唯有上下五千年的中华民族敢于说出口。这一漫长悠久的历史进程是中国特有的时间叙事传统,在中国的经典叙事中,这种时间跨度可谓司空见惯:罗贯中的《三国演义》书写了东汉末年到西晋初年间近百年的历史风云;老舍的《茶馆》中,从清末到北洋军阀时期再到抗战胜利后,一间茶馆便跨越了五十年……

[①] 列御寇.国学经典诵读丛书:列子[M].焦金鹏,主编.南昌:二十一世纪出版社,2016:50-51.

《流浪地球》作为一部中国科幻灾难电影，没有像《天地大冲撞》《太阳浩劫》那样按照科学理性的思维和北美新大陆的移民经验，安排人类放弃地球，成为新星球上的移民，而是让人类试图带着自己的家园一起离开渐行衰老的太阳系。可以说，这是中国科幻题材电影第一次以中国文化的视角想象人类未来的命运，并给出不同于西方的中国式解决方案。这种解决思维的差异背后正是中美文化根源的不同，海洋文明涵养的冒险精神和农耕文明孕育的坚守决心在此碰撞。

第二节　科幻题材电影的精神内核

科幻作品大致可以分为硬科幻和软科幻。硬科幻要求立足现有科学技术成果进行完备推演的可能未来/过去科技，将人类形态、社会生存、自然环境的重大影响和交互作为重点；软科幻则将畅想中可能的未来/过去科技作为背景，重点关注人文、生活。① 硬科幻是以严格技术推演和发展道路预测，以描写极可能实现的新技术新发明给人类社会带来影响的科幻作品；反之，软科幻作品中科学技术和物理定律的重要性被降低了，取而代之的是故事情节、思想情感等。

由于硬科幻影片对创作者的科学理论背景和观众的科学素养都有较高的要求，因此，科幻题材电影中最常见、最普及的是软科幻类型，这一点对于中美均适用。但目前而言，中国的软科幻性质显

① 罗旭伟.宇宙时空与孤独探索者[D].广东外语外贸大学,2017.

然更明显,即使是开启了中国科幻题材电影元年的《流浪地球》,实质上仍是一部软科幻作品。扒开科学技术的外壳,其核心是不折不扣的中国式精神与情感的表达。正如朱光潜在《文艺心理学》中提到的崇高可以唤起我们内心的自觉,使我们隐约想到外物的力量和体积尽管巨大,却不能征服我们内心的自由,因此崇高能激起我们的焕发振作。[①] 地球末日不过是讲故事的形式,人类面对灾难迸发出的强大精神力量和伟大情感才是电影的核心。

　　家国情怀与故土情结是影片的核心主题。影片中,主人公刘启一家的亲情脉络是整个故事的核心。刘培强与儿子刘启的父子情、刘启与外公韩子昂的祖孙情、韩朵朵与刘启的兄妹情等,都是影片中触动人心的闪光点。值得注意的是影片中的父子、爷孙都并非儒家文化下典型的父子、爷孙关系。影片开头,刘启房间一家三口的合影上,父亲的脸被涂黑了,这一细节暗示着父子间的隔阂。这种隔阂也随着剧情的展开被不断放大,刘启和姥爷的对话"跟他有什么好说的",和父亲的对话"你有什么资格替我做决定,我妈死,就是当年你的决定"处处表现着他十七年来对父亲的不满甚至怨恨。而刘启多数时候称呼姥爷为"老东西",这塑造了其叛逆、淘气而又稚嫩的形象。这种设置使人物形象更贴近当下中国的社会语境,而不是中国在西方印象里模式化的"忠孝礼义",同时,也使之后一家人的彼此付出、冰释前嫌和真情流露更具有感人肺腑的力量。而刘启面对妹妹朵朵时,又表现出截然不同的勇敢担当和温柔细心。他努力满足妹妹想要出去看看的心愿,在路途中自然地帮妹妹拿较重的

[①] 朱光潜.朱光潜全集·第二卷[M].合肥:安徽教育出版社,1987:296-297.

头盔,准备时先为妹妹戴上,叮嘱她"一定跟紧我",并小心翼翼地护着妹妹走出升降梯。地震导致监狱门倒下时,他的第一反应是用身体护住妹妹;在穿越裂谷塌方地带时,刘启紧紧抓着妹妹并用眼神安慰她;当他看到坠落的妹妹时,毫不犹豫地松开手同她一起下落。可以说,看似桀骜不驯的刘启将所有哥哥的温柔与责任感都给了与自己其实并无血缘关系的妹妹。这种设计丰满了刘启的人物形象,为其增添了特别的人物魅力,使他更易得到观众的喜爱。

与刘启对父亲的不理解相反的是父亲对儿子深沉的爱。父亲因为工作,十七年不见孩子,但他空间站的床边摆着孩子年幼时画的画,他随身携带家庭合影,在得知儿子可能有危险时,不惜借用职权来保护儿子,在撞向木星的最后时刻,他仍然记得自己曾经对儿子许下的承诺:"爸爸在天上,你只要一抬头就可以看到爸爸了。这一次,你一定可以看到我。来,儿子,3、2、1……"自此,父子间的隔阂随着爆炸一起消失。而姥爷和父亲的逝去,象征着上两代人为拯救地球所做出的贡献,这一份职责终于传递到刘启这一代人,是父辈的牺牲,也是少年的成长。

"家"这一概念在影片中不断被强化,深刻地体现了中国人对家庭的认同感与归宿感。故事的时间背景便设置在春节——阖家团圆的日子。影片中的人物,无论是主角刘培强、刘启、朵朵,还是配角老马等没有姓名的各国救援队队员,都反复提到"回家"。在生命的最后时刻,每个人内心的方向都指向了家。影片中有一个细节,老何的香烟夹里有张发黄的纸条,上面写着:"儿子:天冷了记得穿秋裤。——妈妈"这张不知写于多少年前的纸条,是妈妈对儿子的牵挂,也是一位已年近半百的儿子仍然如幼时一般对家的

依赖。

目前的好莱坞科幻灾难电影大多着眼于对人类终极问题的思考,审判末日来临时的社会与人性,主题大致可以分为三类:一是反科技主义的主题,反对人类对科学的滥用,展现人类被科技反噬的悲惨后果。例如在特瑞·吉列姆的《十二猴子》中,人类因为一种致命病毒的释放而几近灭绝,而研发和释放病毒的正是人类自己;斯坦利·库布里克的《2001:太空漫游》控诉了科技发展对人类造成的无声毁灭、人物的冷漠、人际关系的疏离;沃卓斯基兄弟的《黑客帝国》中的人类生活在由机器人设定的虚拟世界里而不自知。二是反思人类对自然环境的破坏和对资源的毁灭性开发。如凯文·雷诺兹的《未来水世界》、罗兰·艾默里奇的《后天》等都直接将面目全非的未来世界展现在观众面前,以此批判人类的作茧自缚。三是探讨末日来临时人性的善恶抉择,理性与伦理的两难问题。咪咪·莱德的《天地大冲撞》展现了人们面临末日时的不同反应,透视了人性的勇敢与怯懦、真爱与虚情、坚贞与背叛、奉献与索取,更提出了一个重要问题:浩劫来临时,逃生机会该给哪些人?

对比中美两国的科幻灾难电影,我们在为《流浪地球》的家国情怀感动的同时也必须承认,过于着重情感的内核,消减了《流浪地球》作为科幻片的"硬度",影片中提及的科学概念被压缩到最低,引力弹弓、洛希极限是仅存的几个科学概念。这种处理方式限制了科幻灾难电影的主题深度和哲学思考。《流浪地球》中将地球面临的末日主要归咎于太阳的衰老,忽视了对人类行为、人与科技的可能性思考,缺乏对现实世界的观照与反思。

第三节　科幻题材电影的价值取向

美国盛产超级英雄,超人、蝙蝠侠、神奇女侠、闪电侠、绿灯侠、绿巨人、蜘蛛侠、钢铁侠等等,这些超级英雄已成为全球范围内妇孺皆知的文化符号。究其原因,一是缺乏历史的积淀,二是个人主义是西方文明的核心价值。不像中国上下五千年,有开天辟地的盘古、射日的后羿、七十二变的孙悟空,在美国短暂的历史上,没有足够深厚的"土壤"来孕育超级英雄。但一个国家需要英雄,需要神话,因此,美国以商业文明催生了"现代神话"。另一方面,美国借此输出"超级大国"的形象。科幻灾难电影亦是如此,电影中,在全球性灾难来临之时,往往是美国超级英雄式的人物挺身而出,拯救全世界。

而中国则不同,从文化层面来说,在儒家学说中,"仁"字从人从二,"仁"即"爱人",作为中国儒家学派道德规范的最高原则和孔子思想体系的理论核心,强调的是人们互存、互助、互爱的亲善关系。在此基础上形成的"仁政说"亦旨在调整人际关系、稳定社会秩序。它强调的更多是一种"自上而下"的体贴,强调只有统治者"为政以德",才能使"集体中的个人"对"整个集体"产生积极的推动力。而对"礼"的推崇,实质上是对一种严苛的不容侵犯的等级秩序的维护。"克己复礼",以"礼"来规范民众的行为,使国民自觉作为一个守礼的整体。可以看到,在儒学中,人被看作集体中的人,是作为一个整体对象来研究的,而并不强调对人作为个体的关注。

从经济层面来说,农耕经济是中国经济的滥觞及主流。在农耕

经济中,家庭、土地是最重要的基础,特别是"男耕女织"作为中国古代农业经济的重要特点,使"家庭"在中国传统经济活动中起到了不可替代的作用,任何中国古代的农业生产活动都必须以家庭为单位进行合作生产。这就促进了中国传统文化中"集体主义"的形成,只有人们融合为一个集体,才能共同生产,共同抵御自然灾害,共同分享劳动成果。

因此,在《流浪地球》中,真正拯救人类的正是无数前仆后继、奋不顾身的普通人,英雄来自集体主义下的每一个平凡个体的集合,每一个体都贡献了自己的力量。刘培强驾驶空间站,点燃木星,这也不是美国科幻题材电影中的个人英雄主义,恰恰是典型的集体利益高于一切的集体主义,是牺牲小我,成全大我的典范。

这部影片最值得肯定的就是人类命运共同体的立意。2015年9月,习近平总书记在出席联合国成立七十周年系列峰会时,第一次提出了"人类命运共同体"。"携手构建合作共赢新伙伴,同心打造人类命运共同体……让发展繁荣、公平正义的理念践行人间!"影片跨越了国家、地域、种族差异,全球救援队、国际空间站的设置将全球人民的生死存亡联系在一起,多处细节都突显了"人类命运共同体"这一立意,表现出各国人民为拯救地球所做的共同努力,而非仅仅狭隘地站在中国的立场上。空间站里,不同肤色的宇航员围在一起,为光荣退休的刘培强鼓掌;在刘培强和老马试图关停空间站时,发现还有其他人也在努力前往总控室;CN171-11救援队将火石运送到苏拉维西三号发动机时,发现发动机已被重启,队长王磊解释道:"饱和式救援,有队伍赶在我们前面了。"这些细节一次次强调了这是一场全球性救援,执行任务的并非只有我们所看到的人,

更多的人在看不到的地方拼命着。

不同于以往的好莱坞科幻灾难电影,《流浪地球》中的联合政府没有任何特权主义,也没有任何官员苟且偷生,因为他们在放弃地球的同时也放弃了自己。这是一种态度的表达——在文明毁灭之际,任何人都是平等的,任何人都应该为了人类文明的延续而做好牺牲的准备。影片最后,人们说着不同的语言调转车头,驶向背离家园的方向。没有所谓的民族主义、英雄情怀,有的只是全人类对自我的拯救。

科幻灾难题材电影中除了英雄形象,另一个群体——女性的形象塑造也值得关注,因为科幻往往被视为男性专属。《流浪地球》与大部分科幻题材电影一样,是一部典型的男性主导的影片,也因此遭受了不少关于女性角色缺失的质疑。影片中,初中生韩朵朵与救援队队员周倩可以算是唯二的戏份稍多的女性角色。这两个女性形象并不扁平,相反,是较为立体而复杂的。韩朵朵作为妹妹,首先是个典型的柔弱的年幼女性的形象,她始终受到来自各方的保护,刘启、周倩都因保护她而身受重伤,队长王磊则因救她而不幸牺牲。她看似累赘的存在,却又能在关键时刻发挥作用,她联系上了刘培强,从而获得了全球广播的机会,她哭着说完的求救广播重燃了各国救援队的斗志,"希望是我们唯一回家的方向"这样的呼吁借由一个未成年的女性之口说出,或是最为恰切的设置。而作为救援队一员的周倩虽然仅是辅助者的形象,但她同样不可或缺。她毁掉火石的举动从理性的角度而言,或许过于冲动,但从感性的角度来说,是她勇敢地阻止了队长不够理智的命令,避免了更多无谓的牺牲。地震之时,周倩更是一人护住了李一一和朵朵而身受重伤。由此看

来,《流浪地球》的女性角色虽没有浓墨重彩的出色表现,但也并未缺席。

当然,相比美国科幻灾难电影对女性形象的塑造,中国科幻题材电影还任重而道远。诚然,女性形象在好莱坞的崛起也经历了曲折的过程。在美国科幻题材电影早期,女性形象缺失。此后的出现,则多是作为花瓶般的存在,为了满足男性角色的猎奇心理与窥视欲望,她们需要有意无意地裸露身体部位,或默不作声,或缺乏自主意识和独立思想。但自美国20世纪六七十年代的第二次妇女解放运动以来,科幻题材电影中的女性形象开始转变,女英雄、女战士、女性领导人的形象逐渐产生,她们集美貌、智慧和勇敢于一身,开始拥有话语权。而随着现实社会中女性地位的提升,科幻题材电影中的女性形象也日渐丰富,《黑客帝国》中的崔尼蒂、《天地大冲撞》中的珍妮·莱纳和《终结者》中的莎拉·康纳等女性角色,都极具个人魅力。

第四节　科幻题材电影的影像风格

作为一部硬核中国科幻题材电影,《流浪地球》在影像风格上,做到了原汁原味的中国风。这首先体现在地下城生活的点滴细节处:课桌上的铅笔盒、蓝白校服、贴满牛皮癣的墙面、居委会、饺子、巡逻兵、麻将场、串儿、舞狮、灯笼、晾衣弄堂、福字、中国结、春节十二响、春晚小品的标志语"我可想死你们啦"等,镜头中随处可见亲切的中国元素。地下城的生活场景是属于20世纪八九十年代的,这一方面暗含了人类对科技尚未高度发展的质朴年代的怀念,一方

面也表现了举全世界资源用于流浪地球计划,物质生活则一切从简的倒退现实。

同时,《流浪地球》的中国风还体现在高科技设备上。影片中对未来世界的高科技设备的想象带有浓烈的苏联时期的重工业风,粗粝笨重的外形,刚直厚重的线条。导演郭帆对此解释道:"苏联美学风格是唯一我们能够找到的、跟中国人有情感连接的工业设计,你可以看到长安街依然保留了好多钟楼,特别是军事博物馆,典型的,那是一套美学体系,我们对那个东西有感情。"①因此,影片中坦克般的运输车、庞然大物似的行星发动机、空间站里朴素的控制台、蓝牙耳机状的通讯设备,所有的高科技设备都真实可触,带有天然的亲切感。而反观好莱坞科幻题材电影中的高科技设备,天马行空,无奇不有。设备外形大都讲究线条流畅、全能精巧。与中国偏好真实质感不同,好莱坞科幻影片中的高科技设备更青睐虚拟隐形,例如能用来拍摄、视频通话的智能手表,能面部识别、搜索定位的隐形眼镜,嵌入皮肤的通讯设备、记忆芯片,感应技术和全息投影等,未来感与极简美学融合在一起,现实与虚拟融为一体。

此外,声音的处理也是《流浪地球》的一大亮点。与好莱坞科幻灾难电影偏爱运用象征主义和隐喻镜头,在画面中表现密集的信息量,以此追求视觉、听觉的双重冲击不同,《流浪地球》在视听语言上做的是一种减法,遵循中国画的"留白"美学。《流浪地球》的声音创作团队主张"朴素与克制的声音美学","保证声音在大音量时有层

① 关于《流浪地球》,你需要知道的50件幕后故事[EB/OL].新浪科技综合,[2019-02-11]. http://tech.sina.com.cn/d/s/2019-02-11/doc-ihrfqzka4806207.shtml.

次听感,小音量时有细节质感"。① 影片开头是多国语言的"再见,太阳系",声音逐渐叠加在一起,最后以稚嫩的童声收尾,既铺垫了"流浪地球"这一计划,又表现出人类世世代代守卫地球的决心。刘培强驾驶空间站撞向木星时,爆炸声有意做了减弱处理,火光四溅中,回荡的只有简单的钢琴声和刘启的抽泣声,更显一片寂静。这种隐忍的镜头语言充分诠释了"节制胜于放纵"的中国美学。而这类处理手法也体现在人物台词上,影片开头三代人坐在海边谈到放弃对刘培强妻子的治疗,使姥爷韩子昂成为刘启唯一监护人从而获得进入地下城的资格时,韩子昂面对女儿的生死抉择只说了一句"行了,你别说了",而刘培强的回答也只有四个字"爸,对不起"。一个艰难的伦理抉择,就在两个男人的沉默中被一笔带过,不加任何渲染,却留下挥之不去的生命之殇。此外,影片还巧妙运用当下流行的声音文本融合传统生活中的日常声,来加强电影叙事场景与实际生活场景的情感联结,以此展现中国人日常生活的仪式感。诸如地下城过年期间的背景音乐《春节序曲》、老百姓打麻将时的麻将声、姥爷救兄妹时播放的"抖音神曲"《海草海草》等,都凝练了人们当下生活的情感记忆点,借此拉近了与观众的距离,为天生具有割裂感的科幻片增添了一份生命的温度与生活的温情。

对比好莱坞科幻灾难电影,从文化起源出发,可以发现以《流浪地球》为代表的中国科幻灾难电影深受人定胜天的中国式神话影响,而前者则受到《圣经》的宗教文化影响。从科幻类型来说,《流浪

① 吴丽颖.朴素与克制的美学探索——与王丹戎谈《流浪地球》的声音创作[J].电影艺术,2019(2).

地球》属于一部软科幻作品,其科幻内核是家国情怀与故土情结,但遗憾的是过于注重故事与情感,忽视了影片主题上进一步的哲学性思考。而在关于英雄人物的塑造上,不同于好莱坞式的个人主义和超级英雄,影片更注重刻画集体主义下的平凡英雄集合体,人类命运共同体的立意使影片上升到了一定高度。而女性形象的塑造,虽并未缺席,但仍有待更多元、更丰富的探索。最后,在影像风格上,《流浪地球》舍弃了部分好莱坞大片密集的视听语言冲击,通过细节设置和传统留白美学的运用,展现了中国人日常生活的仪式感,朴素而克制。很难定论《流浪地球》是否足以媲美美国科幻灾难电影,但它给予国产科幻题材都市电影希望,有力证明了中国文化同样能够创作出现象级的科幻题材电影,且具有独一无二的"中国心"。

第十章
新时期中国都市电影嬗变的社会根源

1999年,《新主流电影:对国产电影的一个建议》正式发表①,一批从事中国都市电影创作的导演适时提出了自己的艺术主张:要将导演个人化风格融入"主旋律"电影,从而以自己的艺术探索和电影实践,局部地改变传统意义上的"主旋律"电影。自此,新时期中国都市电影的创作,无论是影片的题材、主题和内容,还是艺术理念、创作手法和影像风格,都愈发向大众文化和传统价值观靠拢。

较之90年代初期的作品,新世纪以后的中国都市电影呈现出较为显见的嬗变:一方面,故事取材发生重要变化,新世纪以后的影片大多取材于城市平民的日常生活,讲述普通百姓的喜怒哀乐,具有一定的时代特色和现实意义;另一方面,电影主题更加体现出超越传统意义的对人生价值和文化观念的理性思索,呈现出青春飞扬、快乐人生的欣然景象和积极向上、弘扬传统价值的温情与圆满。面对异常激烈的市场竞争和复杂多变的社会环境,新时期中国都市电影导演炼就了沉稳、平和的心境,他们对于现实生活和社会问题的探寻和反思也显得更加成熟、理性和务实,摈弃了个人化和自恋

① 马宁. 新主流电影:对国产电影的一个建议[J]. 当代电影,1999(4).

化创作倾向,注重电影的商业性、娱乐性和大众性,使电影在思想、内容和形式上自觉合乎传统价值观的要求,表现出对主流话语、大众情感和电影市场价值的多重皈依和回归态势。新时期中国都市电影之所以发生如此明显的嬗变,究其客观根源,与中国电影市场的宏观调控、电影主管部门的政策引导和观众审美的多元化需求等因素密不可分。

第一节 电影市场:"想说爱你不容易"

和音乐、绘画、雕塑、文学、戏剧等艺术不同,电影作为一门综合性艺术,属于群体性创作,有着繁复的分工和制作流程,具有明显的工业化、产业化和商品化特点,制作成本高昂,因此必须考虑资金投入和回收的问题。

20世纪90年代,好莱坞的商业大片不断涌入中国市场,国产电影一度举步维艰,前景黯淡。面对"内忧外患",中国电影体制改革迫在眉睫,刻不容缓。于是,时至新世纪初,伴随着一系列改革的不断深入,中国电影生产体系也趋于成熟,形成了自己的产业链条,投资者和制作者也逐渐分开,呈现出相当开放的创作机制。从投资角度来说,在上游的资金投入层面,基本形成了国有电影制片厂和民营电影公司、外资电影公司共存的格局,这在客观上使得中国的电影产业更加符合市场规范,遵循市场经济的游戏规则和运作规律,自负盈亏,适者生存。在资本追逐利润特性的驱使下,为了降低风险,保证投资成本的有效回收,投资方在和新时期中国都市电影导演合作时,会对电影的艺术风格和题材、内容、主题等进行介入和干

预,做出更符合市场需求的校正,这就成为新时期中国都市电影创作嬗变的客观原因之一。

与此同时,国有电影制片厂进行"股份制"改革,也开始走上了市场化道路,和民营、外资电影公司一样追求市场回报。1999年,中国电影制作的两大重镇——北京电影制片厂、上海电影制片厂分别启动了新时期中国都市电影青年导演的支持计划,以低成本、小制作的方式,吸引了一大批导演的加盟。北京电影制片厂启动了"北影青年工程",投资1500万元人民币,资助七位导演拍摄体制内影片。同年,上海电影制片厂也专门成立了"青年电影工作室",大力扶持年轻导演创作。于是,回归主流的新时期中国都市电影不断涌现,甚至连张元、路学长、王小帅、管虎、娄烨、阿年等资深导演也纷纷走入体制内拍摄影片,创作了《过年回家》《梦幻田园》《非常夏日》《苏州河》《呼我》等优秀影片。关于"青年工程"的积极意义,有学者这样评价:"既把握住主流方向,又能在低成本制作中将年轻导演们的才华发挥得淋漓尽致;既保证有较高的艺术水准,同时又为大众所认同,从而将投资风险降低到最小。"[①]虽然北京电影制片厂、上海电影制片厂都是国有体制的电影厂,但是在企业化的转型中,面对日益激烈的市场竞争,也必须考虑投资回收的问题。为了降低风险,"青年工程"对影片的题材、内容、主题、创作风格等做了非常严格、近乎苛刻的把关,迫使入选的导演在创作中放弃了先锋性的尝试和边缘化的探索。

除了国有电影制片厂之外,民营、外资影视公司也向新时期中

① 曾益民.北影甘为新生代"铤而走险"[N].北京晨报,1999-09-23.

国都市电影青年导演抛出了橄榄枝,不断斥资拍摄都市题材电影,其中最具代表性的是艺玛电影技术有限公司。该公司有着非常丰富的电影市场经验,在投资拍摄影片时,一直秉持三个基本原则:一、要拍能通过审查的片子;二、要年轻导演来拍;三、不拍农村片、古装片。艺玛公司非常注重遵循电影创作的市场化规则,将海外电影公司先进的管理理念带入中国,从前期选题策划、演员选择、现场拍摄到后期制作、宣传和发行,每一个环节都注重市场调研、成本核算和投资利润评估。从某种意义上说,这种新型的电影制作方式很大程度上改变了中国都市电影的创作流程和电影形态。事实证明,艺玛的运营方式和制作模式是成功的,其投资拍摄的《爱情麻辣烫》《美丽新世界》《洗澡》等影片,不仅具有很强的观赏性,在票房上大获成功,同时,就影片的艺术性而言,叙事流畅完整,情节引人入胜,构思精巧细腻,影像风格也更趋平和,内容和主题更符合中国的传统价值观念,可谓市场和艺术有效结合的优秀之作。

当然,新时期中国都市电影的嬗变,除了资本的无形控制和市场的有效制约之外,从主观上说,面对日益发达的商业文化,导演们也逐渐认识到了消费环境下电影的娱乐功能。时至今日,电影几乎不可避免地要向商业化和主流文化靠拢。当整个社会失去了外部矛盾的焦点时,传统艺术电影所强调的人文精神深度和对社会、人生的高度警觉,反省和批判就失去了对象,也失去了现实意义。电影是一门大众艺术,孤芳自赏、曲高和寡是行不通的,只有按照市场化规则进行运作,将艺术性和娱乐性融为一体,才能够顺应观众的精神需求。在排解人们内心的压抑情感的同时,引导人们去思考和探索,这样的影片才更具现实意义和时代价值。

第二节 主管部门:"有话好好说"

20世纪90年代,电影体制改革如火如荼,电影主管部门职能的转变对新时期中国都市电影的发展起到了不可或缺的积极作用。1992年12月末,"全国电影工作会议"胜利召开,随后,国家广播电影电视部正式发布了《关于当前深化电影行业机制改革的若干意见》,1993年1月5日,该文件正式下发。根据文件精神,电影主管部门的职能转变为:"宏观统筹规划、提供各种政策服务以及检查监督等;中影公司只保留'国外影片进口'的独家权利,各电影制片厂出品的影片可以自行处理国内外的发行销售事宜;各省市纷纷成立电影股份集团公司,将电影企业由原来的'全民所有制'转变为'股份制',企业性质也由原来的'事业型'转变为'经营型'……"①毫无疑问,这一系列改革举措对中国电影的发展走向具有重要意义,使得中国电影终于摆脱计划经济的束缚,走上了市场化道路。

90年代中后期,电影产业的逐步市场化使得政府对创作的行政干预进一步弱化,而作为全国电影行业主管部门的国家广播电影电视总局电影管理局在功能上也有了很大的调整和转化,他们不断探索新的管理手段,实行更加有效的积极引导,与创作界逐渐形成了沟通和默契。1996年,"长沙会议"成功召开,"全国电影工作会议三月二十三日至二十六日在长沙召开,宣传、文化、广播影视部门

① 邹建.中国新生代电影多向比较研究[M].上海:上海文化出版社,2007:98.

负责人和电影艺术家代表二百余人汇聚一起,共商电影繁荣大计"。① 这次会议让业界看到了电影主管部门的态度转变,彼时的中宣部部长丁关根在会上表示:"要加强和改善党对电影工作的领导,注意对创作思想的引导。既要防止横加干涉、影响创作者的积极性,又要防止放任自流、疏于引导。要尊重艺术家的创造性劳动。要和电影工作者交朋友,加强沟通,增进理解。"② 1997 年,中宣部又召开了"南昌会议",会上有领导调侃地说:"我们之间不会'爱你没商量',但也能'有话好好说'。"③在此之后,电影局针对新时期中国都市电影推出了一系列举措,其中包括鼓励和推荐影片参加国际影展,建章立制以确保对影片的审片效率等。此外,最能突显国家对新时期中国都市电影有效扶持的当属在北京电影制片厂和上海电影制片厂启动了青年导演的支持计划,如前文所述,主管部门以政策支持和资金支持的直接方式,鼓励国有电影机构设立专项资金,扶助新时期中国都市电影导演进行体制内的创作实践。

1999 年 11 月 27 日,有政府背景的半官方机构——中国电影家协会主办了"青年电影作品研讨会",专门针对新时期中国都市电影的创作进行了学术研讨。在研讨会的开幕式上,时任国家电影局副局长的赵实真诚地说:"我想以一个电影工作者的身份与青年朋友们谈谈心,向在座的青年朋友们,青年作者、青年导演、青年艺术家、

① 李德润. 共商电影繁荣大计 推出更多精品力作[N]. 人民日报,1996-03-28.
② 同上注。
③ 李正光. 回顾:第六代导演与两次"七君子事件"[J].南京艺术学院学报(音乐与表演版),2009(3).

青年理论家表示诚挚的敬意。"①这次会议使得大家看到了电影主管部门的真诚和有意的扶持、积极的整合。参加完会议的导演们也心态平和,路学长在会后表示:"我们并非要刻意表现那些不大受主流社会欢迎的人,而只是讲了一些我们熟悉的人的生活。"②王小帅也强调:"过去的东西在一定程度上代表了我们的艺术个性,而失去个性对我们来讲无疑是痛苦的。"③

2003年11月23日,电影局在北京电影学院又召开了一次座谈会,出席的电影局官员有童刚、张丕民、吴克和艺术处处长姜平、制片处处长周建东、外事处处长栾国志,参加会议的导演有"贾樟柯、王小帅、娄烨、我(张献民)、崔子恩、张亚璇、刘建斌、乌迪、何建军、章明、王超、雎安奇、李玉、耐安、吕乐"。④ 这次座谈会基本汇聚了新时期中国都市电影的中坚力量和创作主力,其意义和影响也远远大于"青年电影作品研讨会"。会上,贾樟柯、王小帅等人都准备了发言提纲,他们说:"十多年来,中国内地人在内地拍摄的部分作品由于种种原因没有在内地影院公映的权利。我们希望电影管理部门能够安排人员和时间对这些作品进行审查,以使部分从来没有经过审查但内容并不违反国家法规的作品得到与公众见面的机会。"⑤

在不断的交流和沟通中,新时期中国都市电影的创作环境得到

① 赵实.和青年朋友谈心——在"青年电影作品研讨会"开幕式上的讲话[J].电影艺术,2000(1).
② 映入新世纪的青春影像——记"青年电影作品研讨会"[J].电影艺术,2000(1).
③ 同上注.
④ 袁蕾."独立电影七君子"联名上书电影局[N].南方都市报,2003-12-04.
⑤ 映入新世纪的青春影像——记"青年电影作品研讨会"[J].电影艺术,2000(1).

了根本性的改变,2003年底至2004年初,王小帅、贾樟柯等导演先后被国家电影局解除了"禁令",正式"浮出"水面。① 于是,贾樟柯在体制内拍摄了《世界》,王小帅拍摄了《青红》,这两部影片在风格上有了很大的变化,向主流回归的色彩比较浓郁,这与政府主管部门的积极引导有着密不可分的关系。

当然,电影主管部门准确地把握了新时期中国都市电影的内在需求,大部分导演都渴望自己的作品能够在国内公映,张元曾说过:"这种和电影界及电影观众大面积的接触,使我真的有一种对话的愿望,特别的需要,真的不太满足于仅仅能拍片子和现有的成绩。"② 由此可见,是电影主管部门的积极引导和导演们主观愿望的有效结合,促成了新时期中国都市电影的嬗变。

第三节 电影观众:"众里寻他千百度"

电影作为一门大众艺术,离不开观众的支持和认可。新时期中国都市电影要想为最大范围的观众所接受和喜闻乐见,就必须对观众的观影心理和情感需求做比较全面的研究和了解。新世纪以来的中国社会,伴随着经济发展的不平衡,社会各阶层的差异性随处可见,多种价值观和多元文化思潮并存的现象也比比皆是:在东部经济发达城市,尤其是沿海地区,特殊的地理位置和经济发展速度,使得各种西方现代主义思潮伴随着改革开放蜂拥而至,并逐渐深入

① 陈娉舒.解冻"第六代"? [N].中国青年报,2004-01-17.
② 程青松,黄鸥:我的摄影机不撒谎:先锋电影人档案——生于1961~1970[M].北京:中国友谊出版公司,2002:101.

人心;而在西部落后地区,因为信息闭塞、交通不便,受外界干扰较少,所以传统价值观和文化理念占据主流地位。正如学者所言:"世纪转型期间的中国,现代主义尚未被认真吸纳,随即又遭遇了后现代思潮。一方面,我们的现代化进程需要启蒙、崇高、真理、对价值的认同等现代主义的思想;但另一方面,我们又无奈地被推进了一个后现代的语境之中,人们崇尚消费和娱乐,走向世俗,调侃崇高、张扬个人化,这些思想与大众文化紧密联系在一起,而大众文化又一跃成为占主导地位的文化。"①因此,传统与现代、中式与西式、民族与世界杂糅在一起,相互作用、相互影响、相互渗透,呈现出一种极其多元的文化局面。而身处这一社会文化背景下的电影受众,其观影习惯、艺术品位和审美需求也复杂多变,不一而足。

面对需求多元的电影观众,新时期中国都市电影导演在创作转型中不断反思、深入探索,"从最初的自我表达,到游走西方,陶醉于洋人的认同,自以为可抵御故土情思的诱惑,直至满腹乡愁重有焦灼,而此番焦灼乃是体认到了一种身份的危机。新时期中国都市电影划出的这条轨迹,既有迅速贴近世界电影潮流的努力与盲从,也有身处社会大转型阶段的无奈和浮躁。于是,寻求与体制的和解而不是对抗,成了这批新电影作者近年来的动向"。② 正是基于此,导演们在新世纪以后创作的都市电影中,渐渐远离了自我倾诉、自我痴迷的"自恋"状态,呈现出更加传统和主流化的倾向,自觉地关注电影市场的反应和观众的审美喜好,时刻将电影的艺术性和可看性

① 金丹元. "后现代语境"与影视审美文化[M]. 上海:学林出版社,2003:145.
② 葛颖. 漂移在影像的河流上[M]. 上海:上海大学出版社,2006:67—68.

置于首位,甚至在进行影片的早期策划时,就注重题材和内容的观众认可度,在电影叙事、拍摄技巧上放弃前卫性和实验性,使之更加符合观众的观影习惯。

从传统的审美文化来说,中国文明是一种内敛的、封闭的农业文明,因此,中国哲学讲求"天人合一""物我两忘",一切以"圆满""和美"为上,这是儒家文化和道家文化融合而成的一种价值取向:既有儒家思想中人与社会、人与自身、人与他人之间的和谐统一,也有道家思想中人与自然、人与天地的和谐统一。这是一种非常狡黠的、具有中国式智慧的为人处世之道,折射到艺术审美领域,就表现为讲求温柔敦厚、谦恭礼让,以中和、圆满为美。这一审美观念融入音乐、绘画、建筑、文学、戏剧、雕塑等诸多艺术形式中,充分突显出中国美学的张力。在新时期中国都市电影导演中,对中国传统文化的继承和发扬之集大成者,应属张杨,他的一系列电影《爱情麻辣烫》《洗澡》《昨天》《向日葵》《落叶归根》《无人驾驶》和《飞越老人院》等都是对中国传统美学中的"中和之美"的影像化表达。影片《爱情麻辣烫》讲述的是发生在都市里的爱情故事,巧妙地以一对青年男女的恋爱、结婚为主线,同时串起五个爱情段落,寓意着人生不同阶段的爱情状态和爱情观念,无论形式还是内容,都非常切合影片的名称——"爱情麻辣烫"。影片虽然也有尖锐的矛盾冲突和激烈的剧情段落,"但作者却无意夸大与张扬矛盾的激烈,以获取某种浅薄的戏剧效果,而是用从容、平静的叙述手法,表现他们何以相爱却不能相处"。① 张杨的第二部作品《洗澡》也处处表现出导演克制、沉

① 吴涤非.当代华语电影探索[M].北京:文化艺术出版社,2004:110.

着、冷静、内敛的叙事风格,影片以各式洗澡为开头,以北京城旧式澡堂为叙事空间,以父子间隔阂的不断化解为线索,在暖意融融的影像中,呈现出中国传统文化中"上善若水"般的亲情、仁爱和包容之心,表达了亲情、家庭是现代人情感的根脉和依附所在的主题。同样的观念在张杨的其他作品中也得以不断地呈现:影片《昨天》突显的是现代人对重新筑起和谐家庭的信心,以及对传统意义上的人伦关系的赞美和追崇;《向日葵》的叙事充分展现了中国人传统观念中"以和为贵""家和万事兴"的家庭伦理和道德倾向;《落叶归根》则借用喜剧的外壳,展现出色彩斑斓的底层民众社会,信守承诺的信义之心和仁爱之心也充分彰显出传统观念在现代人身上闪烁的光辉。

就中国传统的影戏观而言,受 20 世纪 20 年代"影戏美学"的影响,中国电影往往突出教化功能,强调故事的起承转合和高度戏剧化。中国观众在观影过程中,更加注重电影情节的戏剧性和故事性,关注矛盾冲突和剧情的跌宕起伏,看电影就是"看故事"。针对这一审美特点,新世纪以来的中国都市电影非常注重影片的故事性、戏剧性和起承转合的叙事技巧,如《寻枪》《好奇害死猫》《光荣的愤怒》《疯狂的石头》《箱子》《鸡犬不宁》《心中有鬼》《棒子老虎鸡》《一年到头》等,突显出向传统"影戏观"的回归。与此同时,观众受"圆满""和美"的传统文化影响,喜欢"大团圆"的故事结局,新时期中国都市电影受其影响,也热衷于以"大团圆"模式来展示电影的主题——有情人终成眷属,破碎的家庭关系重修旧好,决裂的人际关系得以重建……《绿茶》的片尾,蔡明亮和吴芳在经历了一系列的爱情试探和情感波折后,最终有情人终成眷属,有了完美的结局;《洗

澡》中的长子大明在影片结束时终于意识到了家人和亲情的可贵,勇敢地肩负起家庭的责任和义务;《美丽新世界》的结尾,女主人公金芳终于明白了何为真爱,最后和宝根牵手站在即将竣工的新房房顶,预示着两人最终走到了一起;《我的兄弟姐妹》中失散多年、天各一方的兄弟姐妹,在十几年后,历经挫折,终于在片尾的一场音乐会上得以团聚……对传统影戏观和大众审美的回归,究其原因,也与新时期中国都市电影导演自身的成长经历密切相关:一方面,他们的人生阅历比较简单,几乎没有经历什么人生挫折和苦难,因此,他们对于人生和社会的认识和体悟更加纯净、美好,也更加健康、积极、向上;另一方面,他们在专业化高校接受过非常系统的电影创作训练,对传统电影中的戏剧冲突和情节叙事认识深刻,深知电影离不开市场和大众,因此在实践中也更加注重将电影和市场、艺术和大众有效地融合。

当然,新世纪以后,伴随着社会文化语境的变迁和"消费文化"的兴起,都市电影导演敏锐地觉察到电影受众群体的分化。除了一批坚守中国传统文化和主流价值观的受众之外,求新求变的年轻人也变成不可忽视的群体,主要包括出生于20世纪70年代至90年代的办公室白领、在校大学生和社会各行各业的二三十岁的青年人,即所谓的"70后""80后"和"90后"。这一群体的共同特征在于:作为计划生育政策影响下的独生子女,他们从小就倍受父母宠爱,生活优裕,讲求自我主义,对社会底层人群的生活艰辛没有情感体验和共鸣;他们从小在卡通画、电视机、游戏机、电影等环境中耳濡目染,是"用眼睛思维的一代""读图的一代",重感官刺激轻理性思考;他们所生活的时代,恰逢经济转型、社会转型,各种西方思潮

如潮水般涌入,导致价值体系混乱、道德评价缺失、主流意识形态模棱两可;他们从小生活在物质丰富的环境下,注重个人享受,关注个人利益,对宏大的哲学命题和人生问题,诸如人类的未来、国家的命运、民族的振兴、存在的意义和价值等,都态度冷漠、反应平淡……但是,他们又受过良好的教育,思维活跃,勇于接受新事物,感知能力非常强,是社会未来的精英和主流。面对这样的观众群体,导演们采取了电影风格上的兼顾,即后现代主义的表现形式和方法技巧的融合。"他们又有意无意地模仿和借鉴后现代主义的表现手法,诸如拼贴、解构、碎片式影像、间断了的跳跃式结构等等。"[1]新时期中国都市电影导演在创作中大胆吸收和借鉴商业片和类型片的成功元素,达到艺术与市场的融合,其主要倾向表现为:提倡多元化、泛"中心"和非理性主义,消解权威和标准,追求艺术的世俗化、时尚化、快餐化和商品化,比如说,新时期中国都市电影在剪辑技巧和声画对位上不断进行打破常规的尝试和创新,章明的影片《巫山云雨》大胆地使用了跳接等剪辑方法,使得镜头与镜头之间的衔接突破常规;李欣的作品《谈情说爱》《花眼》借鉴了MTV的剪辑手法,以类似于广告片的质感营造梦幻般的视觉效果……这些后现代主义的表现手法的运用,使得影片的艺术感染力和表达力得到了明显的深化和加强,既保留了艺术片的高雅,又结合了商业片的通俗,给新时期中国都市电影的发展注入了新的活力。

一言蔽之,"皈依"成为中国新时期中国都市电影嬗变的关键词,导演们慢慢摆脱了特立独行的艺术追求和"学院派"创作风格所

[1] 金丹元."后现代语境"与影视审美文化[M].上海:学林出版社,2003:151.

带来的曲高和寡,也渐渐放弃了以自我为中心的放逐和"自恋"情结,转而汲取传统电影的某些积极元素,渐渐靠拢于大众主流文化和中国受众观影趣味。这是电影市场的宏观调控、电影主管部门的政策引导和观众的多元化需求多方合力的结果。当然,在嬗变的同时,新时期中国都市电影导演也坚守了部分的艺术主张,如在题材上依旧选择平民化的视角,在主题上依旧拒绝善恶的二元对立,在风格上依旧执着于不断颠覆和突破现有的电影语言和电影形式,不断探索新的电影技巧……这种局部的坚守,对于新时期中国都市电影未来的发展而言,具有深远的意义和积极的影响,带来了中国电影新的文化情境和价值内涵。

第十一章
新时期中国都市电影嬗变的思想根源

纵观整个世界电影发展史，不难发现如下规律：但凡一个美学流派或美学运动出现，其背后必然存在着诸多内在、外在的原因，有着纷繁复杂的政治、经济、文化、社会和思想潮流的背景。一次电影运动，尤其是在世界电影史上留下过痕迹、具有一定影响的电影运动，其产生和形成的过程绝非偶然，内部必然存在着横向的、纵向的相互关联又错综复杂的继承和借鉴元素。

电影作为一种艺术形式和文化话语，为创作者和受众搭建了一个思想交流、心灵沟通的平台，也为思想和文化的传播提供了载体和渠道。从这个角度来看，电影本身就附着了错综复杂的文化泛文本意义。新时期中国都市电影在发展脉络上完成了从"西方哲学"理念向"中国哲学"思维的转向，并形成了自己独特的艺术特征和形态表征，这是各种错综复杂的内因和外因共同作用的结果。具体说来，深层的思想文化背景、意识形态、电影自身发展规律和社会经济政治大环境等等，都成为不可或缺的影响因素。诸多因素共同融合，形成了非常特殊的同构性之下的内外聚合。

第一节　内在聚合力：西方思潮的涌入

在新时期中国都市电影迈开步伐之际,20世纪80年代末90年代初,中国社会进入了一个前所未有的巨大变化时期:一方面,改革开放使得人们的物质生活极大地丰富,与此同时,精神世界、价值观念也随之发生了从量到质的变化,尤其是意识形态和审美取向、文化追求等领域,发生了天翻地覆的变化,传统意义上的爱国主义、集体主义等已经逐渐淡化,社会普遍注重自我的感官体验和时尚美学,折射到电影领域,就是有关民族大义、国家荣辱、文化复兴的伟大主题和宏大叙事已经渐渐远去,电影从整体上呈现出风格迥异、理念多元的生态和风貌。"在这些交错、流动的文化单元当中,个体在获取认知和被作为分隔的主体存在时,是难以进行文化协商的。这样的社会时代环境,使他们有可能规避如同前人那样获得同质的、纯粹划一的观念体系,甚至可能疏离庞大同一的公共空间:国家主义、集体主义,而在各自的私密空间进行活动。"①

"当时我们并不清楚自己要拍什么样的电影,只觉得电影不应该是当时那个样子,因为可能我们这'一拨人'只相信我们自己眼中的'世界'。"②因此,可以说新时期中国都市电影导演创作的思想源泉主要是社会大变革下风行于世的各种现代主义思潮。当时被文

① 吴小丽.九十年代中国电影论[M].北京:文化艺术出版社,2005:164.
② 程青松,黄鸥.我的摄影机不撒谎:先锋电影人档案——生于1961~1970[M].北京:中国友谊出版公司,2002:267.

化界推崇备至的现代主义、后现代主义、存在主义等各种西方思潮席卷了整个中国,尤其是在艺术界,产生了意义深远的积极影响,折射到电影界,新时期中国都市电影导演从一开始就表现出和以往任何一代完全不同的艺术风格:执着于对个体意识的真实表达和视听手段的后现代化,具有强烈的反叛色彩。他们几乎就是现代主义思潮的最佳践行者。

一、"新启蒙"精神的反思

自20世纪70年代末开始,中国社会以前所未有的改革精神,对历史和传统进行全面的反思和批判,反对封建专制下的人性压迫,诟病传统文化的种种弊端,提倡思想解放,呼吁民主、自由和理性。折射到电影界,80年代就出现了高举文化大旗的"第五代"用摄像机冷峻地展现中国传统文化里的压抑、专制和人性扭曲,得到文化界、艺术界的强烈呼应和高度赞誉,获得巨大成功。由此可见,彼时的电影界,与社会各界主流文化精英的思想脉搏是一致的。

时至80年代末90年代初,社会主流知识精英们也开始反思西方的民主和自由,正是在这一时期,张元、娄烨、管虎、路学长、王小帅等一批新时期中国都市电影的旗手们,陆续从北京电影学院接受完系统的现代电影理论教育,正式开始了电影艺术的创作实践。独特的时代背景、叛离式的社会思想现状和多元化的文化趋势,天然地决定了新时期中国都市电影导演与"第五代"背道而驰,也决定了他们对主流价值观的淡化与疏远。

当然,在创作伊始,新时期中国都市电影导演也敏感地感受到

某种历史的"警训",并把这种敏感折射于作品中。比如说,管虎的处女作《头发乱了》中,女大学生叶彤面对两位追求者——一个是忠厚、善良、老实、勤奋又富有责任心的警察郑卫东,另一个是桀骜不驯、放荡不羁、叛离传统的摇滚歌手彭威,徘徊不定,抉择艰难。以传统的价值观念来判断,二者代表着完全不同的社会阶层,极易做出选择,但是,作为社会精英代表的叶彤却举棋不定,从某种意义上来说,叶彤面对爱情所表现出来的困惑、迷惘,恰恰是新时期中国都市电影进行艰难的自我价值判断的真实写照。"这种警训造成他们对社会政治话题的理性疏离和避世倾向,并不仅仅只是出于自我保护和权宜之计,而是成为了一种哲学思考。"[①]

20世纪八九十年代,个人化、倡导自我实现的人性价值越来越受到重视和推崇,新时期中国都市电影导演在这其中进行了兼容并蓄的吸收,人生观和价值观也显得更加多元、立体。他们接受过良好的高等教育,勇于接受新事物、新思想,他们已经养成了"怀疑一切"的良好习惯,懂得反思,注重用理性的目光去看待周遭的世界。当然,当时的主流知识精英阶层也不断倡导理性批判,但是他们骨子里始终秉承着传统价值观念中公认的善良、正义、忠诚、责任、爱国主义、集体主义、崇高的人格、高尚的情操等,对个人的存在价值和生命意义等问题的思考也非常正统、中规中矩。新时期中国都市电影导演则不同,他们反叛传统,质疑一切,对于传统观念中理所应当、亘古不变的永恒价值,他们本能地抗拒,正如贾樟柯所说:"其实谁也没有权力代表大多数人,你只有权力代表你自己。这是解脱文

① 吴小丽.九十年代中国电影论[M].北京:文化艺术出版社,2005:172.

化禁锢的第一步,是一种学识,更是一种生活习惯。"①

新时期中国都市电影导演之所以选择个人化的艺术主张和反叛主流价值观念的立场,究其根源,除了社会思潮的影响外,还与他们的成长经历有关。他们中的大多数人出生于20世纪60年代,世界观、价值观形成于各种现代思潮不断涌入的80年代,他们对于"文革"的苦难根本没有深刻的体验,对社会的责任和国家命运前途的担忧也没有那么深切。娄烨回忆起"文革"的记忆,说道:"到乡下去玩,太过瘾了,跟着去干校,跟着喂猪,这些对我都是特好玩的事儿。"②对新时期中国都市电影导演而言,"苦难的'文革'"所带来的社会秩序的混乱和暴风骤雨般的运动,恰恰成全了他们无拘无束、任意作为的幸福童年,反映在电影作品中,也折射出完全不同的影像趋向。新时期中国都市电影导演曾这样表达自己的观点:"我们的文化中有这样一种对'苦难'的崇拜,而且似乎是获得话语权力的一种资本。'苦难'成为了一种霸权,并因此衍生出一种价值判断。"③

虽然,面对浩瀚的时代大背景,新时期中国都市电影导演并没有表现出力挽狂澜、义不容辞的英雄气概,但是他们潜入其中,以个人的真切感受体验这个时代的脉搏,真诚地表现时代的痉挛,因而充满了温情和人文关怀,情真意切、真实动人。

① 程青松,黄鸥.我的摄影机不撒谎:先锋电影人档案——生于1961~1970[M].北京:中国友谊出版公司,2002:367.
② 同上书,第245页。
③ 同上书,第367页。

二、存在主义的洗礼

存在主义思潮传入中国是在20世纪80年代,它和其他各种社会思潮一起蜂拥而至,开启了自"五四"运动以后对中国人的第二次精神洗礼。

在二战后欧洲涌现的各式各样的现代主义思潮中,最受推崇、对当代人的生存处境和现状进行了深刻阐释的,当属存在主义。存在主义经历了20世纪20年代在德国兴起,又于40年代在法国兴盛的发展过程,到50年代,存在主义风行全球,进入鼎盛时期,产生了广泛影响。萨特是法国存在主义的旗手,他在研究基督教存在主义哲学和胡塞尔的非理性主义的基础上,形成了自己独有的无神论的存在主义,其核心思想包括:现实社会的一切都是混乱无序的,人处于这种混乱之中,徘徊不定,犹豫不决,内心充满了恐惧和无助。"在现实面前,人是无希望的;他不是一个积极的、有明确目的的生命,而只是一种存在。人在世界上是孤独的,不自由的;对于每一个人来说,任何其他人都是局外人,甚至友谊、爱情以及亲属关系都带有怀疑和虚假的色彩。萨特以'他者即地狱'集中概括了这一思想。"①存在主义认为,解除这种痛苦和沮丧的唯一出路在于,以自我精神和意志存在为中心,强调"个人的绝对自由","存在限于本质"②,倡导自我意志的不可一世和精神叛逆的必要性,个人要反叛权威、怀疑一切,要注重当下,因为过去不可诠释,未来不可预测,只

① 王宜文. 世界电影艺术发展史教程[M]. 北京:北京师范大学出版社,1998:47.
② 让-保罗·萨特. 萨特文学论文集[M]. 施康强,等,译. 合肥:安徽文艺出版社,1998:98.

有当下才是真实、具体、可确定的现实存在；作为个体的人，要敢于颠覆一切传统的陈章旧制，追求自由自在、率性而为的生活，以更加自由、随性的态度对待人生的困惑和死亡的恐惧，实现自我的超越和创造。

在存在主义思潮的影响下，中国五千年历史中始终倍受推崇的个人行为准则、社会道德规范、世界观、价值观、是非观等一整套评价体系分崩离析，儒家、道家等传统文化典范也在西方现代文化的激烈碰撞和正面交锋中不断被质疑、颠覆，折射到现实层面，就出现了以下各种现象："主张物质主义、金钱至上的价值倾向导致了人为物役、一切向钱看，人的异化和精神困境不断加重；主张个性解放，可发展到极致之后就导致了极端个人主义的风行；主张婚姻恋爱自主，可发展到极端之后便不由自主地出现了性解放、性放纵等，对现代中国人的亲情观念与家庭关系产生了极大的冲击力……这些西方的文化观念和价值取向本身，也成为不满足于生存现状、追求新潮时尚生活的中国青年人的思想来源，摇滚乐、流浪演出、吸毒、未婚同居、街头打架、地下录像厅、长发、奇装异服等就是其外化的表征。"①

这些社会思潮的影响反映到张元的《北京杂种》、王小帅的《冬春的日子》、胡雪杨的《淹没的青春》、章明的《巫山云雨》、管虎的《头发乱了》、娄烨的《苏州河》、何建军的《邮差》、贾樟柯的《任逍遥》、韩杰的《赖小子》等影片中，"整体感觉是十分的原生态，角色在无聊中打发日子，在苦闷中寻求解脱，在迷茫中游荡徘徊，向观众传达出莫

① 郝建.硬作狂欢[M].上海：上海三联书店，2004：210.

名的无法言说的情绪和感受"。①导演们将对现实社会和文化生态的悉心观察和深入思考付诸影像,以色彩斑斓的视听形象传递他们的人生见解和思想主张。诚如导演章明所说:"我的电影是拍给现代城市里衣食无忧的人看的,而这一代人也正是最空虚的一代,其实我的电影就是反映他们最平常的生活。"②章明的《结果》与《巫山云雨》《秘语十七小时》三部作品构成了探讨存在和虚无的"三部曲",其共同点就是与人的空虚、无聊有关,从这三部作品中可以明显地感受到他受存在主义思潮的影响,正向西方现代派大师们不断学习和借鉴。

三、后现代主义的浸染

后现代主义思潮进入中国,最早源自董鼎山在1980年《读书》上的介绍,随后到了1985年,北京大学开设了有关后现代主义文化理论的系列专题讲座,主讲人为美国的詹明信教授。该系列讲座将后现代主义的思想精髓和理论内核进行了诠释和提炼,在中国主流知识精英中反响很大,使得后现代主义理论在中国逐渐被人熟知。从1990年初开始,《当代电影》杂志开设"电影之外"栏目,陆续刊发了许多中外学者关于"后现代主义"的研究文章。③学者张颐武、王一川等人也陆续以《钟山》等文艺杂志为阵地,不断发表后现代主义的理论性文章,并以后现代主义的视角和评价体系去解读中国当代

① 苗棣,周靖波.拓展中的影像空间[M].北京:北京广播学院出版社,2000:303.
② 程青松,黄鸥.我的摄影机不撒谎:先锋电影人档案——生于1961~1970[M].北京:中国友谊出版公司,2002:11.
③ 雷启立."后学"论争的出现及其困境[J].二十一世纪,2005(4).

文学,一时之间,后现代主义真正进入理论界,并倍受推崇。

后现代主义作为一种源自西方的现代思潮,具有非常强烈的叛逆性和颠覆性,它之所以被称为"后现代主义",主要是相对于现代主义而言,现代主义讲求以逻辑为中心,而后现代主义则彻底打破逻辑因果,以"碎片、拼贴、挪用、互文、播散"①等为方法论,认为看待世界和万物应该是"立足此在,面对空无"等等。后现代主义的这些主张和理念在当时受到正在北京电影学院、中央戏剧学院等高校学习的新时期中国都市电影导演的大力推崇,他们在学习中"更愿意研究美国的马丁·斯科西斯、科波拉、莱翁内、斯皮尔伯格、大卫·林奇、索德伯格、斯派克·李、波兰的基耶罗夫斯基,希腊的安哲洛普罗斯,西班牙的阿尔莫多瓦,英国的格林纳威等,这些人大都是国外最新锐的导演,作品里几乎都有着浓厚的后现代主义色彩"。②

反观新时期中国都市电影导演的作品,不难发现,不论是题材、内容、主题,还是艺术风格、叙事特征、电影语言,后现代主义的特征无处不在。比如:《头发乱了》女主人公叶彤的徘徊和犹豫不是来自对传统价值中是非善恶、道德情操的反思,影片只是在描绘一种都市生活的状态;《妈妈》中叙事的分割和断裂;《苏州河》中寻找的过程……新时期中国都市电影导演不再像"第五代"那样热衷于宏大的历史叙事和严肃的价值判断,也没有波澜壮阔的文艺复兴理想,他们只是从自我出发,展现每一个平凡的个体在社会大潮中的生活状态和内心世界,以原生态式的还原来表达他们极具个人化的

① 谷泉.西方后现代文艺理论的基本概念[J].美术观察,2004(9).
② 陈犀禾,石川.多元语境中的新生代电影[M].上海:学林出版社,2003:115.

对世界的认识和思考。"如果说第四代留下了叙事电影,第五代创造了寓言电影,那么这一代电影人奉献的便是状态电影。"①

在新时期中国都市电影导演的作品中,不难看到后现代主义思潮在中国的继承和发扬,尤其是在90年代末期,新时期中国都市电影导演的创作轨迹发生了转变,与90年代初期的作品相比,这一时期的作品显得更加亲和,更趋向大众化,比如说,在视觉效果上,更加注重融入一些流行的大众娱乐元素,在题材、内容和主题上,也更加趋向于中国传统价值观念和审美情趣。究其原因,主要是因为:第一,电影作为一门综合性艺术,其艺术特性和后现代主义娱乐型消费文化在本质上具有一定的相通性,这就必然导致电影在影像上要对其进行展现;第二,大众对于社会秩序和亲情、爱情、友情的渴望是一种内在的心理需求,面对受众的内在需求,电影理应做出回应。

第二节 外在离心力:电影内容与形式的差异性

20世纪90年代的新时期中国都市电影深受意大利新现实主义、法国新浪潮电影思潮的影响,无论在作品的题材、内容、主题,还是美学追求和电影形式上,都存在很大的相似性。但是,中西时空的差异性、文化的差异性、民族艺术传统的差异性和所处历史时期的特殊性,尤其是处于20世纪90年代这一中国非常特殊的社会转型时期,就必然导致新时期中国都市电影和意大利新现实主义、法国新浪潮电影存在一定的差异性,具体来说,差异性主要表现为:

① 陈犀禾,石川.多元语境中的新生代电影[M].上海:学林出版社,2003:119.

新时期中国都市电影在创作中不可避免地带有特定历史时期的时代烙印;无法彻底地颠覆中国传统文化和价值观,尤其是中国传统电影里精华的部分;总是或多或少地带有民族化的色彩;无法摆脱中国电影市场的无形影响,总是力图在艺术和市场之间寻找一个良好的融合和平衡等等。

任何一种电影思潮的产生和兴起,都脱离不了特定的社会政治、经济环境,带有鲜明的时代印记。新时期中国都市电影也是如此,它诞生于20世纪90年代初这一特定的中国社会转型期,又蓬勃发展于世纪之交,并在过去三十年的时间里经历了从"出走"到"回归"、从"西方哲学"理念向"中国哲学"思维转向的嬗变。从电影内容上看,它反映的是处于经济大发展、社会体制不断改革的中国当下的现实生活和社会实况,这和意大利新现实主义所反映的第二次世界大战后的意大利的社会现实,以及法国新浪潮所反映的二战重建后的法国社会现状肯定是不一样的;从美学追求来说,中国自20世纪80年代末90年代初开始进行社会转型,一时之间,各种西方现代思潮如潮水般汹涌而至,传统文化、现代文化和后现代文化在思想界相互叠加、相互渗透,杂糅在一起,深刻地影响着新时期中国都市电影导演的美学观念和艺术创作,这种多元化的混合性、复杂性和现代性,在意大利新现实主义和法国新浪潮作品中并不突出。

从社会物质文明发展和国家现代化进程的角度来讲,20世纪90年代初的中国与欧美等发达资本主义国家相比,经济水平至少相差五十年,整体上处于相对贫困和落后的状态。新时期中国都市电影发展所经历的这三十年,整个中国社会处于由农业型经济向工

业型经济转变、由粗放化经济向集约化经济转变的关键时期,新时期中国都市电影作为中国改革进程中的社会实录,真实记录了发生在许多落后的小城镇和发达的大都市中的社会现实,是中国现代社会的一个横截面。在过去的三十年里,随着国家改革开放政策的不断深入和政治经济体制改革的持续发展,尤其是各种外来文化的入侵,在思想多元、价值多元的背景下,各种原本被遮蔽、被压制的社会矛盾不断暴露和激化,与此同时,民族的与世界的、传统的与现代的、现代的与后现代的各种矛盾和冲突相互交锋,又相互融汇,最后发生了从量到质的根本性变化,使得身处其中的民众倍感迷惑,在焦虑和不安中经受内心的煎熬。

从精神文明的角度来讲,在西方现代主义思潮的冲击下,中国人传统意义上的"精神家园"几乎被彻底摧毁了,没有了统一的善恶标准,没有了信仰,也没有了道德评判标准和底线。"商业竞争的残酷,人际关系的冷漠,腐败、贪污、受贿、吸毒、卖淫等等严重的现象,不能不归结为商品经济初级运行期,中国社会潜伏了近百年的道德伦理价值失落和终极关怀危机的总爆发。"[①]

在这样的物质文明、精神文明的背景下,新时期中国都市电影导演背负着心灵和肉体的双重负荷,以自己的艺术真诚和社会责任,用影像记录历史、还原历史,表达对中国这一特殊历史阶段的个人化解读。于是,面对社会贫困和经济落后所带来的肉体上的苦痛和生活的艰辛,新时期中国都市电影导演以悲天悯人的艺术情怀对

① 钟大丰,潘若简,庄宇新.电影理论:新的诠释与话语[M].北京:中国电影出版社,2002:107.

其进行了极为深入的展现,这一点与意大利新现实主义电影一脉相承。对于没有了精神家园、没有了信仰、没有了善恶评判标准的精神上的苦痛,新时期中国都市电影导演以叛逆和颠覆的姿态进行自由的抒写,这与法国新浪潮又有着明显的渊源关系。正如何建军在谈论《邮差》的拍摄心得时所说的那样:"这是个表述北京百姓日常生活的影片,我看这些生活在胡同里的人,都是这样平平常常,有时闲闲散散,只不过我没像过去的影片那样刻意去夸张去美化而已。如果说,让人看出了晦涩,那也是平平常常、闲闲散散的气氛造成的。日常生活就是这样,是很自然的,也可以说是(美的)吧!我力主电影应该有多种多样的,有去表现人间真、善、美的,也有去讴歌赞扬好人好事的,至于是否过于矫揉造作,过于理想主义,且不谈论,但只要有人能接受就自然少不了这些电影,因生活里有矫揉造作的人,也有过于理想主义的人。我的电影只是力图准确了解一些真实的人物的事情,既然有这样真实的人物和事情,那么我为什么不去了解和发现呢?"①

新时期中国都市电影导演一直秉承着普通人和社会底层民众的创作视角,无论是60年代出生的张元、胡雪杨、管虎、王小帅等,还是70年代出生的贾樟柯、张杨、李杨、张一白等,他们都以真实的影像表现当下的日常生活,还原社会大变革背景下普通平民五光十色的人生。新时期中国都市电影导演的很多作品堪称历史的实录,是一个国家的断代史,比如贾樟柯的《站台》,以发生在山西汾阳的

① Nadege Brun. 何建军访谈录[J]. 刘捷,译. 南京艺术学院学报(音乐与表演版),2000(1).

一个"文化剧团"里的故事,展开了一段史诗般的宏伟叙事,客观而真切地反映了中国20世纪80年代至90年代整整十年的社会文化变迁;路学长的《长大成人》,通过一本"小人书"、一个英雄故事、一个"朱赫莱"式的兄长,构筑了主人公周青从童年到青年的生命意义,反映了一代人成长的精神历程。

新时期中国都市电影表现的更多是处于社会转型期的人们,他们在物质层面得不到满足,在精神层面,面对新旧文化交替,尤其是旧的制度被打破,而新的制度还没有建立起来,人们在这样的间隙里无所适从,对新的生存法则存有一定的困惑、迷茫、焦虑和无助……新时期中国都市电影正是要抒写这样的状态,关注现世的人生,表现当下的真实存在。当然,因为创作者个人的社会经历有限,新时期中国都市电影在展现现代人的精神困苦时难免流于表面,将之简单归结于物质生活的贫乏和现实需求的无法满足,因此,在主题的深刻性和思想的哲理性上略显不足,尤其在展现这种精神痛苦的泛化意义上有所缺憾。与之相比,法国新浪潮影片在展现人的精神痛苦上,更加具有泛化意义,它关注的是西方资本主义发达到一定程度后,物质的富足而导致的精神的慵懒,是精神支柱坍塌后衍生出的迷茫、空虚,因而内涵更加丰富与复杂,是对人的存在意义的哲学思考与深层探索。

就艺术追求和影像风格而言,新时期中国都市电影不可避免地受到20世纪90年代夹杂在传统和现代之间的西方后现代主义美学原则和思维模式的影响,呈现出相似又有别于西方电影的艺术特质。

如前文所述,过去的三十年,因为东西部发展不平衡,中国的经

济发展也出现了快慢不一的情况，城市和农村的发展差异、东部和中西部的发展差异、不同阶层人群的发展差异等比比皆是，并且，经济的进一步发展使得这种差异性越来越明显。于是，在中国就出现了多种价值观和多元文化思潮的并存现象，传统与现代、中式与西式、民族与世界杂糅在一起，相互作用、相互影响、相互渗透，呈现出一种极其多元的文化局面。

这种多元的文化局面折射到新时期中国都市电影的风格中，表现的形式就变成了"现代主义的电影主题"与"后现代主义的艺术形式和方法技巧"的融合。"纵观这些新时期中国都市电影导演的作品，我们可以看到这么一种悖论，即一方面他们的作品的确也想'注重深的模式（象征）'、'讲求代自己立言的反英雄'、'强调世界的必然性与人的偶然化压抑的一种反抗'，因此他们贯穿了现代主义的创作理念。另一方面，他们又有意无意地模仿和借鉴后现代主义的表现手法，诸如拼贴、解构、碎片式影像、间断了的跳跃式结构等等。"①

从主题来看，新时期中国都市电影更加倾向于现代主义，这在新世纪以后的创作中尤为明显。在三十年的发展转变中，现代主义的倾向使得新时期中国都市电影在将传统的价值体系彻底瓦解的同时，又试图重新建立起新的价值标准和视觉中心。因此，从某种意义上来说，新时期中国都市电影是以一种权威代替了另一种权威，以一种等级制度代替了另一种等级制度，新时期中国都市电影以现代主义打破传统，将对世界、人生的终极思考融入具有普世意

① 金丹元."后现代语境"与影视审美文化[M].上海：学林出版社，2003：151.

义的价值判断中,高举现代人文关怀大旗,提倡自我意识的觉醒,不断探索和推崇诸如尊严、信念、崇高、信仰、理想、追求等永恒价值的现实意义。

而新时期中国都市电影的形式和技巧,又是后现代主义的。后现代主义作为一种泛文化现象,和现代主义存在着很大的差别,后现代主义主张在推翻旧的价值标准和社会权威的同时,坚决排斥建立新的价值标准和社会权威,提倡多元化、泛"中心"和非理性主义,消解权威、消解制度、消解标准,也排斥所谓的崇高、尊严、信念、信仰,对人生和世界抱有一种无所谓的游戏态度,力求在拆解、颠覆和破坏的狂欢中体验快乐。

由此可见,新时期中国都市电影以现代主义的创作姿态,在电影的主题表达和创作视点上,始终坚持知识精英的立场,表达对人生价值和意义的追寻,但是其形式和创作技巧却又是后现代主义的,题材的边缘化、叙事结构的分段式、影像风格的前卫性、声画不对称、空间优位等表现手法的广泛应用,进一步突显出新时期中国都市电影中的后现代主义范式。就电影的结构而言,后现代主义热衷的分段式结构和"碎片"化叙事在新时期中国都市电影中不断得到体现,比如影片《旧约》《茉莉花开》《网络时代的爱情》等以三段式展开叙事,影片《爱情麻辣烫》则以五个爱情小故事完成电影情节的推进等;就人物形象设置而言,以同一个演员饰演两个在精神、思想上有某种共通的角色,这种后现代主义超现实的手法,在《月蚀》《绿茶》等影片中也可以觅到踪迹;就电影的摄影、剪辑风格而言,后现代主义的MTV风格的快速镜头切换,在《头发乱了》《花眼》《北京杂种》等影片中也被发挥得酣畅淋漓……

后现代主义的空间优位在新时期中国都市电影中也得到了充分的运用。在第二章中对此已有展开,不再赘述。

中国社会20世纪90年代至今的三十年的多元混杂的时代特征,以及贫穷落后与富裕文明共存的经济大背景,决定了新时期中国都市电影导演必然会选择这样一种相互矛盾的创作形态:以后现代主义的形式、手法和技巧讲述现代主义的主题、内容和题材。尤其是到了21世纪初期,后现代主义占据主流,成为大众文化的主体,这也从客观上消解着新时期中国都市电影导演的文化精英意识,不断解构着他们的叛逆,并且,随着年龄的增长和时代的变化,新时期中国都市电影导演的困惑和怒气也慢慢平复。因此,新时期中国都市电影在主题上也渐渐体现出后现代狂欢的倾向,开始向主流电影和商业电影回归,不断将艺术和市场融合在一起。

第三节　核心内驱力:社会文化和电影观念的差异性

艺术,无一例外地都受到民族特质、文化传统和审美价值取向的影响,产生出非常具有"民族性"的艺术标签。在电影领域,因为综合性的艺术特点,电影更容易在创作观念和美学追求上受到民族观念和社会文化传统的直接影响,所以,由传统文化衍变而来的政治经济制度、社会舆论导向、大众接受心理等等都或多或少地影响着电影的创作。新时期中国都市电影也不例外。

一、中西文化的差异性

如果将中西文化做比较具象化的对比,那么,从社会文明的类

型来说,西方文明更多的是一种外放型、扩张式的海洋文明。因此,西方哲学讲求"主客体二分",也就是作为主体的人与作为客体的自然、社会和自我之间的关系是对立的,但是在对立之中又达到了统一。这一哲学理念折射在电影领域,"崇高"和"悲剧"两种美学境界就倍受青睐,更能引起受众的共鸣。而中国的文明则是一种内敛的、封闭的农业文明,因此,中国哲学讲求"天人合一""物我两忘",也就是一切以"圆满""和美"为上,这是儒家文化和道家文化融合而成的一种价值取向:既有儒家思想中人与社会、人与自身、人与他人之间的和谐统一,也有道家思想中人与自然、人与天地的和谐统一。这样一种具有中国式智慧的为人处世之道,折射到审美领域,就表现为讲求温柔敦厚、谦恭礼让,以中和、圆满为美。在电影这一艺术领域,中西文化在内涵和精神上的差异性,尤其是传统价值取向和审美趋向的截然不同,就必然导致中西电影在主题的表达和艺术追求上也存在着天壤之别。

新时期中国都市电影导演中对中国传统文化的继承和发扬之集大成者,应属张杨,他的一系列电影——《爱情麻辣烫》《洗澡》《昨天》《向日葵》和《落叶归根》等都是对中国传统美学中的"中和之美"的影像化表达。前文已有展开,不再赘述。

中国的传统文化以儒家文化为主要组成部分和核心,讲求入世、致用和仁义,注重家庭之中、社会之中人际关系的和谐,以及为人处事的中庸之道。此外,儒家把家庭和美、团圆看作人生的一大幸事,注重亲情和由血缘关系建立起来的家族凝聚力,强调的是群体的价值(即集体主义),而非个体的意义,因此,集体主义总是倍受

推崇和宣扬,个人主义总是受到批判。① 虽然在20世纪90年代,随着各种现代主义思潮的涌入,西方张扬个性、突显自我的文化价值观冲击着中国的传统观念,但是,新时期中国都市电影的很多作品,如《过年回家》《天上的恋人》《美丽新世界》《洗澡》《绿茶》《世界上最疼我的那个人去了》《我们俩》等却让观众再次看到了对传统伦理亲情的眷恋和回归。

中国传统文化中的"中和之美",还体现在那些直面人生痛苦的悲剧题材影片中,如《苏州河》《扁担姑娘》《安阳婴儿》等。这些影片在表现最为激烈的暴力场面时,与法国新浪潮的影片比起来,更加温和、克制、收敛,最多也就是黑社会的拳打脚踢(《苏州河》《扁担姑娘》《安阳婴儿》)、年少无知的打群架(《阳光灿烂的日子》《十七岁单车》),即使像《寻枪》《可可西里》《走到底》这样的影片,虽然也有拔枪相向的段落,但是却没有血腥的硬暴力画面,这种温和、收敛的暴力场面展现,恰恰与中国传统文化中崇尚"和"的观念息息相关。

其实,除了主题和内容,真正体现中西文化中"和"与"分"的观念差别的是电影故事的结局。西方以悲剧结局为美,认为悲剧的结局才能真正打动人心,而中国传统文化总是喜欢"大团圆"的结局,新时期中国都市电影受其影响,也热衷于以"大团圆"模式来展示电影的主题——有情人终成眷属,破碎的家庭关系重修旧好,决裂的人际关系得以重建……这在《绿茶》《洗澡》《美丽新世界》《我的兄弟

① 部分观点参考:杨晓林.叛逆·困惑·回归:中国新生代电影比较研究[M].上海:上海书店出版社,2009.

姐妹》等影片中都有生动的体现。同样的例子还有《天上的恋人》，影片并不是为了展现现代农村的崭新面貌，而是将都市人的想象和赞美附着在乡村生活的表面，带有浪漫化、诗化的成分，尤其是片尾，以近似于散文诗的巧妙的通融，满足了观众对于"大团圆"结局的期待，充满了超现实主义的梦幻色彩。

二、中西电影观念之差异

综观欧洲电影史和中国电影史，不难发现，从叙事角度来说，较之影片的故事性和戏剧矛盾冲突，欧洲电影更加注重的是对人的生存状况的展现和表达，从而以影像实现对社会现存秩序和理性思维的批判和反思，而在中国，电影叙事更加注重戏剧性和故事性，突出矛盾冲突和剧情的跌宕起伏，常常具有"载道"功能，是意识形态领域批判旧秩序、维护新制度的工具。

从电影本体的角度来看，欧洲电影理论以具体的影像、镜头为出发点，把电影本体作为研究的主要对象和观点阐述主体，因此，在创作观念上，天然地表现为淡化故事情节和消解戏剧性冲突。从前文的分析中可以看到，无论是意大利新现实主义还是法国新浪潮导演，都更加倾向于探索如何用镜头语言和电影特有的表现手法，表达自己对客观世界的个人化认识和见解，艺术化地再现人类共有的生存困境，探求具有普世意义的价值和意义。因此，他们不太注重电影的故事性和情节的曲折性，而是重在表达一种生活的状态。由此不难理解欧洲电影往往更带有"作者电影"的印记，具有非常鲜明的个人化特色，尤其是意大利新现实主义电影，强烈的纪实主义风格几乎冲淡了影片的情节，日常生活式的故事讲述彻底肢解了电影

的戏剧性,以影片《大地在波动》为例,"全片没有一个从戏剧化的意义上来说是完整的场面。在160分钟里人们看到的是大量的日常生活细节和日常生活过程。女人们在家里忙碌地操持家务,到教堂广场上去迎接打鱼归来的男人们,男人们下了渔船便去卖鱼,然后是去酒店喝酒作乐,在街上闲逛,聊天。影片中有一些冗长的、具有静态感的画面和镜头,似乎用来强调导演的下述确切愿望:客观表现现实,让观众洞察这个地区的最贫穷角落,仔细揣摩普通人的动作、眼神以及愤懑暴怒等情感,使观众身临其境似的看到渔民的生活环境,看到他们的房舍和街巷,看到男女老少的真实面貌"。[①] 这种客观再现现实生活的"生活流"状态,被后来的安德烈·巴赞加以高度概括和理性总结而成为纪实美学的经典理论,在世界范围内引起广泛影响,继而成为新浪潮电影创作的精髓。

法国新浪潮也有类似的情况。以特吕弗为代表的年轻导演们拒绝剧本由文学巨著改编,拒绝优美但是没有生命力的戏剧化对白,转而以毫无时间逻辑的交叉剪辑突破传统"三一律"叙事,通过间离式的表演打破传统电影中的观众情绪认同,以不断变幻的风格、镜头之间的逻辑性消解和无序化衔接、剧中角色的第一人称自述、观众直接参与叙事等方法,让观众在观影过程中,始终保持一定的距离感和理性思维,从而使得电影故事的完整性不断被割裂,影片剧情的起承转合不断被颠覆。总之,法国新浪潮是对传统电影叙事本质的反叛和背离。

而新时期中国都市电影却有着明显的不同。追溯中国电影的

[①] 王宜文.世界电影艺术发展史教程[M].北京:北京师范大学出版社,1998:27.

影戏观,不难发现,受20世纪20年代"影戏美学"的影响,中国电影往往注重教化功能,强调故事的起承转合和高度戏剧化。就观众而言,看电影就是"看故事"。到了20世纪80年代,伴随着改革开放的不断深入,西方各种现代主义思潮不断涌入,正在北京电影学院、中央戏剧学院等高校接受专业化训练的年轻导演们,早已将西方的电影创作理念深植于自己的创作主张中,最有代表性的是出现于80年代中期的"第五代"和出现于90年代初期的新时期中国都市电影导演。"当《一个和八个》以其视觉的震撼力冲击着人们视网膜的时候;当《黄土地》不是以故事的相对完整(有人曾以故事的完整性为由批评说翠巧死后电影就可以结束),而是以造型和情绪完整组成一首视觉交响的时候;当《猎场札撒》以其松散的叙事和有力的画面而独树一帜的时候,建立在传统影戏观念上的电影创作论和电影批评已经无法去规范这样一些新的实践了,它们要求电影本体论的更新。"①

"第五代"的作品热衷于讲述历史故事和民族寓言,淡化故事的戏剧性和曲折性,在表现手法上突出影像的主观造型和视觉效果,如影片《一个和八个》《黄土地》《大阅兵》等。虽然这样的创作实践使得中国电影在西方电影节上频频折桂,使得中国电影走向了世界,在国内电影评论界也获得了很高的赞誉,但是,中国观众却并不买账,影片"曲高和寡",票房惨淡。最终,"第五代"不得不向传统回归,不断增强电影的故事性和戏剧性。"纵向的几千年文化历史沉积下来的思维模式,不仅不可能一夜之间在'横向移植'凶猛的冲击

① 丁亚平.百年中国电影理论文选[M].北京:文化艺术出版社,2002:219.

下瓦解,而且仍然在下意识里左右我们对外来模式的取舍。外来电影美学思潮对影戏观念的冲击使中国的电影美学经历了一个'中学为体、西学为用'的过程:它把蒙太奇和长镜头只看作是手段,而对电影根本性的看法,仍然是从戏剧、文学这样一种直观整体的角度去把握。"①"第五代"对于中国传统影戏从"反叛"到"回归"的发展脉络可以从其代表作品中清晰地寻到踪迹:早期作品淡化故事情节,彰显画面造型,如《一个和八个》《黄土地》《猎场札撒》等;中期作品则在追求艺术风格的同时,逐渐注重如何巧妙地讲故事,如《红高粱》《霸王别姬》《菊豆》《活着》《大红灯笼高高挂》《秋菊打官司》《蓝风筝》《和你在一起》等;而《千里走单骑》《无极》《梅兰芳》等影片,几乎是对中国传统影戏观的彻底回归。

 新时期中国都市电影导演的境遇和"第五代"如出一辙。从三十年的发展轨迹来看,虽然他们深受欧洲电影的影响,以反叛的姿态出现在中国影坛,一开始就旗帜鲜明地与中国传统的电影理论和戏剧观念相背离,以淡化故事情节和以原生态再现中国当下现实为其作品的主要特征,但是,他们又摆脱不了和中国传统的电影创作观念千丝万缕的关系。尤其是到了90年代后期,新时期中国都市电影的创作走向发生了嬗变,开始慢慢向传统回归,逐渐注重影片的故事性、戏剧性和起承转合的叙事技巧。以张元为例,从早期的《妈妈》《北京杂种》《儿子》《东宫西宫》,到后来的《过年回家》《我爱你》《绿茶》等,非常鲜明地体现出回归的轨迹。而新时期中国都市电影的其他作品,如《寻枪》《好奇害死猫》《盲井》《盲

① 丁亚平.百年中国电影理论文选[M].北京:文化艺术出版社,2002:218.

山》,以及《血战到底》《光荣的愤怒》《疯狂的石头》《赎妓》《鸡犬不宁》《心中有鬼》《南京,南京》《落叶归根》《棒子老虎鸡》《一年到头》等,就更加突显出新时期中国都市电影向传统"影戏观"的回归。

结　语

在世界电影百余年的发展历程中,都市电影一直是一个不可或缺的重要类型。但相较于西方都市电影一以贯之的蓬勃景象而言,中国的都市电影创作受社会体制与意识形态的束缚,经历了一段落寞的灰暗时期。直到改革开放后,城市化进程不断加快,都市化生活日益成为主流,都市电影才得以重新焕发出蓬勃的生命力。特别是进入新世纪后,以张杨、路学长、贾樟柯为代表的一批第六代导演一方面坚持以自己的特殊视角关注都市人群的文化、情感变迁,另一方面又努力地寻找艺术与商业的平衡点,寻求与市场接轨的种种可能性,力图将作品传播给更广泛的受众,从而为都市电影的发展创造了新的契机。

都市电影在历经了改革开放初期的复苏期、20世纪90年代多元化的探索期,以及新世纪后的商业化、产业化时期后,终于在电影主旨、电影题材和影像风格上实现了一次次对传统的反叛与超越,并得以形成一种特有的空间叙事和都市美学。它绝不囿于都市风貌的照相式再现,而是力求承载创作者对于都市文化的深层思考与文化想象,其本质应当是对都市人群生存状态、价值观念、精神世界的反思与批判。借用芒福德对都市的比喻——"文化容器",当代城

市化进程的加剧使得大都市成为了现代社会人口最为密集的所在,人类的主要活动被凝缩在这个"文化容器"之中,都市电影的镜头则以一种最高效、最彻底的方式审视着"文化容器"的每一个角落,并将它们一一剥离出来。

我们应当认识到当下的中国社会正在经历着急剧的变革,变幻莫测,光怪陆离。相应地,中国的都市影像表达也是高度多元而杂糅的。在跨文化交流的时代背景下,计划经济的后遗症与席卷而来的商品化经济相撞,骨子里的乡土情结与西方传入的现代文明新思潮互搏,"中国的都市社会在现代性、反现代性、现代意识、反现代意识的文化坐标中艰难博弈"[①]。但这种复杂性具有天然的受众吸引力,在众多电影类型之中,都市电影与观众的生活联系最为紧密,它将都市中形形色色的人物置于银幕之上,记录下随时可能被高速前行的时代列车落下的生活与故事,它反映着几十年间中国的时势巨变,也寄托着受众对都市社会的文化想象。生活在都市里的民众需要借由电影这一现代文明中所特有的艺术形式来排遣内心的重荷与不安,并唤起精神深处的文化反思,从而达到心理认同。

因此,都市电影的研究是当代电影研究中的重要组成部分,有着不容缺失的重要意义。研究新世纪以来的都市电影,不仅仅是对中国电影艺术创作发展历程的一次总结,更是对中国都市社会历史文化变革的一次梳理。读懂都市电影,才能更好地读懂这个新的时代,以及新时代中的都市人。

作为一种文化现实,新时期中国都市电影在形成原因、发展脉

① 战迪.新时期以来中国都市电影研究[D].吉林大学,2014.

络和本质特征上有着难以磨灭的西化印记,这对于阐释电影艺术的综合性和世界性有着更加深层次的意义。与此同时,新时期中国都市电影又带有鲜明的"民族性"特征,在由"出走"到"回归"、从"西方哲学"理念向"中国哲学"思维转向的嬗变轨迹中,"民族性"特性尤为明显,这也使得新时期中国都市电影作为一种独特的文化风貌,更具艺术价值和存在意义。

新世纪以来,在改革开放的大背景下,在诸多内在、外在因素的推动下,新时期中国都市电影形成了一次青年电影浪潮。在短暂而又漫长的二十年里,新时期中国都市电影导演逐渐摆脱了中国复杂的电影生态环境之遮蔽,开始并继续着新电影的冒险之旅。这是一个"正在进行时"的电影群体,他们的作品以艺术家的真诚和敏感,以平视的视角,真实记录了城市平民和边缘人群的生活状态,无论在题材、内容、主题、人物,还是叙事结构、电影语言、演员表演、影像风格等方面,都形成了自己的一套系统——以自我为中心,书写青春的躁动与困惑,记载成长的艰涩与焦虑;以现代电影语言展示新电影理念;以非职业演员、实景拍摄和长镜头表现纪实主义风格……无论从哪个角度来说,新时期中国都市电影导演的作品都是迥异于中国传统电影的。

一、电影主题的超越

较之中国传统电影,新时期中国都市电影导演在作品主题上拒绝展现夺人眼球的民俗文化和背景模糊的社会历史,他们在作品中更多地关注"现实中的中国",关注生活在当下的底层民众。和意大利新现实主义、法国新浪潮的电影大师们一样,他们关注的是自己

周围的、当下的、个人化的生活和生命的真实体验,而不是"历史中的中国""假象中的中国"。他们讲述自己的故事,呈现自己的生活,甚至不再是自传的化妆舞会,不再是心灵的假面告白。一如张元的自白:"对我来说,我只有客观,客观对我太重要了,我每天都在注意身边的事,稍远一点我就看不到了。"① 而王小帅则表示:"拍这部电影(《冬春的日子》)就像写我们自己的日记。"②

正是因为新时期中国都市电影导演时刻将电影创作落在"现实"这个点上,所以他们能够不断地突破自我,一时之间,同性恋者、小偷、民工、小姐等社会边缘人物的出现,不断丰富和拓展了中国电影对现实反映的深度和广度。"正是这种对边缘生活状态的真实展示,对弱势群体话语表达的尽力争取,才形成了第六代(即新时期中国都市电影)艺术关注人生、正视现实的勇气和力量,特别是当这种视阈一旦同极端纪实的风格相结合,便具有了一种震撼人心的力量。"③

新时期中国都市电影导演的作品,"展示了一个充满人间苦乐的世界,展示了对凝重而苦涩的生存现实的体验,这些影片不是为我们提供那种哲学的理性的欢乐,而是提供了一种人生的感性的共鸣,从而突出了他们的写实风格和平民倾向"。④ 新时期中国都市电影导演的作品也展现了贴有"中国"标签的文化,但是,这其中并没有迎合西方好奇心理的意念。法国影评人米歇尔在评论新时期

① 郑向虹. 张元访谈录[J]. 电影故事,1994(5).
② 《冬春的日子》题头[J]. 电影故事,1993(5).
③ 陈犀禾,石川. 多元语境中的新生代电影[M]. 上海:学林出版社,2003:219.
④ 尹鸿. 八十年代以后的中国电影美学思潮[J]. 电影艺术,1995(4).

中国都市电影作品《小武》的文章《另一种视线中的小偷》中说："想来寻找异国情调的西方游客最好趁早离开：这里没有东方的丝绸，没有娇艳的小妾……这里没有打着揭露的幌子来乘机展览那些动人诱饵的任何东西。"①

在文化寓意上，新时期中国都市电影也记述了"父"与"子"的文化事实。但是，个人成长经历与时代背景的迥异使得新时期中国都市电影导演对这一文化事实采取了与传统电影完全不同的立场。他们常常情不自禁地表达出一种寻找"父亲"的渴望：阿年在《感光时代》中，叙述了一个青年人的成长故事，一个与商品社会格格不入的艺术青年在"父亲"和"母亲"之间进行着艰难的拒绝与认同，在教育他成长的"父亲"式的老人离开人世以后，这位青年也告别了那个试图豢养他的有钱的"母亲"，最后成了一个流浪者；路学长在《长大成人》一开始，就借用唐山大地震来隐喻失去精神之父的悲痛，直到故事结束，一对青年男女还在继续寻找早已失踪的父亲式的"朱赫莱"；张杨在《洗澡》中，将"子"对"父"的认同做到了极致，"父亲"不仅慈祥、温和，而且性格开朗豁达，倔强却又通情达理，与人为善，在"父亲"的努力经营下，"澡堂"成了一个供人们齐享天伦之乐、人情之乐的大家园，父亲所代表的超功利性的东方人伦情感使得观众在不知不觉中完成了对"恋父"的认同。所以，从某种意义上说，在"父"与"子"的文化寓意上，新时期中国都市电影拯救了"第五代"电影的"弑父"情结。因为，在"第五代"电影中，作为精神依托的"父亲"形象常常处于悄然退场的状态——陈凯歌、张艺谋在《黄土地》

① 成维纬.由意大利新现实主义看《小武》[J].艺海，2011(4).

中塑造的那个苍老、沧桑、愚钝的父亲形象隐隐预示着"第五代"对"父亲"(即传统文化)的无奈告别,而新时期中国都市电影恰恰体现了一种温情的回归。因此,从文化语境的角度而言,新时期中国都市电影完成了一次文化寓意的扭转。

二、电影题材的超越

新时期中国都市电影导演在创作题材上为中国电影带来了一批以城市为背景的作品,大大拓展了中国电影题材的广度和内容的深度。在"城市的一代:中国电影正在转变"的电影节专题展上,有评论说:"如果说中国大陆'第五代'属于农村,那么比他们年轻的一代导演们则把镜头指向了城市生活——我们称他们为'城市内的一代'。"[1]国内学者也对新时期中国都市电影的特征做了总结和概括:"他们作品中的青春眷恋和城市空间与'第五代'电影历史情怀和乡土影像构成主题对照:'第五代'选择的是历史的边缘,'第六代'选择的是现实的边缘;'第五代'破坏了意识形态神话,'第六代'破坏了集体神话;'第五代'呈现农业中国,'第六代'呈现城市中国;'第五代'是集体启蒙叙事,'第六代'是个人自由叙事。"[2](注:此处"第六代"即本书所指"新时期中国都市电影")

新时期中国都市电影导演中的大多数都出生在大城市或小城镇,因此,无论是个人成长体验还是现实生活经历,都是城镇化的,即便有个别导演出生在农村,但也都是在大城市完成了大学学业,

[1] 李红兵.生存的电影与电影的生存[J].北京电影学院学报,1995(1).
[2] 杨远婴.百年六代 影像中国——关于中国电影导演的代际谱系研寻[J].当代电影,2001(6).

人生成长最重要的时段是在城市度过的,城市文化在他们的成长中起着决定性作用。因此,他们以极大的热情和创作冲动去拍摄中国的城市影片,真诚地直面当下,思考自己和周围人的生存困境,表达着他们对城市的个人化的生命体验,有青春的骚动,有现实的无奈,也有空虚的生活中的百无聊赖。所以,在新时期中国都市电影导演早期的作品中,城市在他们的影像中,不是快乐、幸福、无忧无虑的天堂,而是充满了迷茫和无助,在《北京杂种》《妈妈》《东宫西宫》《头发乱了》《周末情人》《小武》《苏州河》等影片中,城市呈现在观众面前的总是晦暗、凋敝、破败的景象,是片中人物青春的迷茫、郁闷、空虚的外化。

新时期中国都市电影对中国电影题材的超越,还体现在表现社会现实的角度,往往选择平视的视角。譬如,影片《巫山云雨》中,摄影机平静地记录着主人公的生活,观众能够透过影像真实地感受到枯燥、单调、周而复始的人生;路学长的《长大成人》中描述的情感状态也不是俯视或仰视,而是在努力传达自己和同龄人的感受。"《长大成人》有些情绪的东西,对生活的感悟,实际上是我本人的。不敢说是能代表多么大的一个层面,至少是我身边范围之内、同龄人的感受,确是非常直接的感受。"[1]

三、影像风格的超越

随着中国经济的高速发展和思想文化领域的进一步开放,电影

[1] 程青松,黄鸥. 我的摄影机不撒谎:先锋电影人档案——生于1961~1970[M]. 北京:中国友谊出版公司,2002:189.

业日渐繁荣,新时期中国都市电影导演通过大学的专业化学习、电影沙龙、盗版碟片等渠道,广泛接触到世界各国各个时期的电影作品和各个电影流派的电影主张,他们中的很多人从意大利新现实主义那里融合了纪实主义美学原则,以"还我普通人""把摄影机扛到大街上"为创作理念,对准了生活在自己周围的各种处于物质和精神双重困境中的普通人,当然也包括导演自己,以长镜头、景深镜头等,真诚、平实地记录着生活在这个时代的民众的社会生活。他们又从法国新浪潮那里汲取了"作者电影",倡导影片是导演的个人作品,要有自己别具一格的影像风格和创作特征。

 新时期中国都市电影导演对传统电影进行了彻底的反叛和大胆的超越,他们直面中国社会转型期的现实生活,展现波澜壮阔的大时代下的小人物的生存境况和命运走向,把真正意义上的纪实主义和"作者电影"融入自己的创作,以崭新的姿态和先锋精神在20世纪90年代掀起了一股电影潮流,使得西方世界从猎奇古老的中国民俗奇观回到对当下中国的关注上来。新时期中国都市电影使得中国电影达到了一个更新的高度,如果说"新时期的电影呈现出两大潮流——'人的主体意识觉醒'和'电影意识觉醒'"[1],那么,新时期中国都市电影完全顺应了这两大潮流的趋势。这批电影人作为"人"的"自觉"、电影作为个体的"自觉"以及电影创作方式的"自觉",在新时期中国都市电影中都滋长出新的特质和内涵。

 硕果累累也罢,缺憾重重也罢,新时期中国都市电影导演对于

[1] 吴青青.成长的多元思考——就张元、张杨的电影考察"第六代"导演的转变[J].福建师范大学学报(哲学社会科学版),2000(4).

中国电影史的影响无疑是深远的。他们在断裂与延续、出走与回归中历经三十年,从"出走"到"回归",实现了"西方哲学"理念向"中国哲学"思维的转向,给中国电影带来了新的希望和久违的朝气。

当然,无可否认,新时期中国都市电影的未来也充满了变数:电影体制改革还处于关键期,观众的审美情趣更趋多元,电影市场变幻莫测;导演自身对电影创作所持的观点以及艺术立场、美学追求还在不断发生着变化……新时期中国都市电影导演脚下的路还会一如既往地坎坷、艰辛,但是只要他们坚持自己的风格和理念,在不断变化的创作环境中始终秉持自己的创作思想,未来就不会落寞。毕竟,"民族化"和"国际化"将是所有电影人成功的基石。

主要参考文献

1. 著作

陈旭光. 电影文化之维[M]. 上海:上海三联书店,2007.

克里斯蒂安·麦茨. 想象的能指——精神分析与电影[M]. 王志敏,译. 北京:中国广播电视出版社,2006.

胡惠林,陈昕,王方华. 中国都市文化研究[M]. 上海:上海人民出版社,2009.

让·波德里亚. 消费社会[M]. 刘成富,全志钢,译. 南京:南京大学出版社,2001.

孔朝蓬. 惯性的反思——反现代意识与20世纪中国文学[M]. 长春:吉林大学出版社,2009.

孙绍义. 电影经纬——影像空间与文化全球主义[M]. 上海:复旦大学出版社,2010.

尼尔·波兹曼. 娱乐至死[M]. 章艳,译. 桂林:广西师范大学出版社,2011.

威廉·欧文. 黑客帝国与哲学:欢迎来到真实的荒漠[M]. 张向玲,译. 上海:上海三联书店,2006.

姜进. 都市文化中的现代中国[M]. 上海:华东师范大学出版

社,2007.

戴锦华.光影之隙[M].北京:北京大学出版社,2011.

陈犀禾,石川.多元语境中的新生代电影[M].上海:学林出版社,2003.

陈晓云.电影城市:中国电影与城市文化(1990—2007年)[M].北京:中国电影出版社,2008.

贾樟柯.贾想1996—2008:贾樟柯电影手记[M].北京:北京大学出版社,2009.

雷启立,孙蔷.在呈现中建构——传媒文化与当代中国人精神生活研究[M].上海:上海文化出版社,2007.

黎萌.看得见的世界:电影中的哲学问题[M].北京:中国传媒大学出版社,2009.

路璐.去蔽与显现:中国新生代导演的底层空间建构[M].北京:中国电影出版社,2010.

王宏图.都市叙事与欲望书写[M].桂林:广西师范大学出版社,2005.

巴拉兹·贝拉.电影美学[M].何力,译.北京:中国电影出版社,2003.

周星.艺术概论[M].北京:北京邮电大学出版社,2017.

程青松,黄鸥.我的摄影机不撒谎:先锋电影人档案——生于1961~1970[M].北京:中国友谊出版公司,2002.

蓝爱国.后好莱坞时代的中国电影[M].桂林:广西师范大学出版社,2004.

安德烈·巴赞.电影是什么[M].崔君衍,译.北京:中国电影出版

社,1987.

聂振斌,等.艺术化生存——中西审美文化比较[M].成都:四川人民出版社,1997.

姚文放.当代审美文化批判[M].济南:山东文艺出版社,1999.

邱华栋,杨少波.世界电影大师108将[M].昆明:云南人民出版社,2004.

洛朗基·斯基法诺.1945年以来的意大利电影[M].王竹雅,译.南京:江苏教育出版社,2006.

米歇尔·马利."新浪潮":一个艺术流派[M].单万里,译.北京:中国电影出版社,1992.

焦雄屏.法国电影新浪潮[M].南京:江苏教育出版社,2007.

Susan Hayward & Ginette Vincendeau. French Film: Texts and Contexts[M]. London and New York: Routledge,1990.

夏尔·福特.法国当代电影史(1945—1977)[M].朱延生,译.北京:中国电影出版社,1991.

让-保罗·萨特.萨特文学论文集[M].施康强,等,译.合肥:安徽文艺出版社,1998.

王宜文.世界电影艺术发展史教程[M].北京:北京师范大学出版社,1998.

波林·玛丽·罗斯诺.后现代主义与社会科学[M].张国清,译.上海译文出版社,1998.

马赛尔·马尔丹.电影语言[M].何振淦,译.北京:中国电影出版社,2006.

《电影艺术词典》编辑委员会.电影艺术词典[M].北京:中国电影出

版社,1986.

姜文.长天过大云——太阳照常升起[M].武汉:长江文艺出版社,2011.

中华国学经典精粹.儒家经典必读本:论语[M].王超,译.北京:北京联合出版公司.2015.

朱熹.四书章句集注[M].北京:中华书局,1983.

冯友兰.新世训——生活方法新论[M].北京:北京大学出版社,1996.

刘晓竹.孔子政治哲学的原理意识:思辨儒学引论[M].北京:中国妇女出版社,2003.

周涌.影像记忆:当代影视文化现象研究[M].北京:北京广播学院出版社,2004.

刘士林,洛秦.江南文化的诗性阐释[M].上海:上海音乐学院出版社,2003.

崔轶.电影导演的诗意调度[M].北京:中国电影出版社,2010.

王志敏.现代电影美学基础[M].北京:中国电影出版社,1996.

袁珂.山海经校注(增补修订本)[M].成都:巴蜀书社,1993.

列御寇.国学经典诵读丛书:列子[M].焦金鹏,主编.南昌:二十一世纪出版社,2016.

朱光潜.朱光潜全集·第二卷[M].合肥:安徽教育出版社,1987.

邹建.中国新生代电影多向比较研究[M].上海:上海文化出版社,2007.

金丹元."后现代语境"与影视审美文化[M].上海:学林出版社,2003.

葛颖.漂移在影像的河流上[M].上海：上海大学出版社,2006.

吴涤非.当代华语电影探索[M].北京：文化艺术出版社,2004.

吴小丽.九十年代中国电影论[M].北京：文化艺术出版社,2005.

郝建.硬作狂欢[M].上海：上海三联书店,2004.

苗棣,周靖波.拓展中的影像空间[M].北京：北京广播学院出版社,2000.

钟大丰,潘若简,庄宇新.电影理论：新的诠释与话语[M].北京：中国电影出版社,2002.

杨晓林.叛逆·困惑·回归：中国新生代电影比较研究[M].上海：上海书店出版社,2009.

丁亚平.百年中国电影理论文选[M].北京：文化艺术出版社,2002.

2. 期刊论文

汪振城.80年代中国电影对城市文化的艺术呈现[J].当代电影,2011(3).

北京电影学院"八五"级导、摄、录、美、文全体毕业生.中国电影的后"黄土地"现象——关于中国电影的一次谈话[J].上海艺术家,1993(4).

托尼·雷恩.前景：令人震惊！[J].李元,译.电影故事,1993(4).

李正光.回顾：第六代导演与两次"七君子事件"[J].南京艺术学院学报(音乐与表演版),2009(3).

王一川.启蒙到沟通——90代审美文化与人文精神转化论纲[J].文艺争鸣,1994(5).

马宁.新主流电影:对国产电影的一个建议[J].当代电影,1999(4).

施润玖.《美丽新世界》启示录[J].北京电影学院学报,1999(2).

姜文.燃烧青春梦 《阳光灿烂的日子》导演手记[J].当代电影,1996(1).

杨晓林.《2046》:碎片式的记忆和后现代情感表达[J].电影新作,2005(1).

廖金凤.颠覆、解放到对话[J].电影欣赏(双月刊),2001(2).

申燕.巴赞电影理论对中国电影的影响[J].文艺争鸣,2010(12).

弗·特吕弗.法国电影的某种倾向[J].黎赞光,崔君衍,译.世界电影,1987(6).

焦雄屏.电影形式与电影史[J].电影欣赏(双月刊),1989(3).

尹岩.弗·特吕弗其人其作[J].北京电影学院学报,1988(1).

程波,辛铁钢."底层"、"同性恋"、"泛自传"——1990年代以来中国电影的先锋策略研究[J].上海大学学报(社会科学版),2009(2).

李皖.这么早就回忆了[J].读书,1997(10).

李盛龙.试论中国新生代电影和法国新浪潮电影的同构性[J].当代文坛,2010(6).

曲春景.电影的文献价值与艺术品位——谈新生代电影的成败[J].上海大学学报(社会科学版),2003(2).

张雪."第六代"电影的后现代主义文化特征[D].哈尔滨工业大学,2006.

高希希.摄像机对准大兵、蓝天和沙漠[J].大众电影,2002(9).

韩尚义."色彩即思想"——与丁辰、许琦谈《蔓萝花》[J].电影艺术,1962(4).

温德朝.戏仿:喜剧电影叙事的后现代策略[J].电影文学,2008(5).

赵斌.沉思历史 展望未来 第八届上海电影节"中国电影百年论坛"学术纪要[J].北京电影学院学报,2005(4).

郑冬晓.家庭电影:新主流电影的一种形态[J].电影文学,2008(4).

杜维明.儒家传统的现代转化[J].浙江大学学报(人文社会科学版),2004(2).

王兰.滴水藏海——评张杨新片《向日葵》[J].四川戏剧,2006(3).

胡泊,李林.当代国产战争电影的经典叙事模式[J].当代文坛,2004(2).

李一鸣.《流浪地球》:中国科幻大片的类型化奠基[J].电影艺术,2019(2).

吴丽颖.朴素与克制的美学探索——与王丹戎谈《流浪地球》的声音创作[J].电影艺术,2019(2).

曾益民.北影甘为新生代"铤而走险"[N].北京晨报,1999-09-23.

李德润.共商电影繁荣大计 推出更多精品力作[N].人民日报,1996-03-28.

赵实.和青年朋友谈心——在"青年电影作品研讨会"开幕式上的讲话[J].电影艺术,2000(1).

映入新世纪的青春影像——记"青年电影作品研讨会"[J].电影艺术,2000(1).

袁蕾."独立电影七君子"联名上书电影局[N].南方都市报,2003-12-04.

陈娉舒.解冻"第六代"?[N].中国青年报,2004-01-17.

雷启立."后学"论争的出现及其困境[J].二十一世纪,2005(4).

谷泉.西方后现代文艺理论的基本概念[J].美术观察,2004(9).

Nadege Brun.何建军访谈录[J].刘捷,译.南京艺术学院学报(音乐与表演版),2000(1).

郑向虹.张元访谈录[J].电影故事,1994(5).

尹鸿.八十年代以后的中国电影美学思潮[J].电影艺术,1995(4).

成维纬.由意大利新现实主义看《小武》[J].艺海,2011(4).

李红兵.生存的电影与电影的生存[J].北京电影学院学报,1995(1).

杨远婴.百年六代 影像中国——关于中国电影导演的代际谱系研寻[J].当代电影,2001(6).

吴青青.成长的多元思考——就张元、张杨的电影考察"第六代"导演的转变[J].福建师范大学学报(哲学社会科学版),2000(4).

李建中,董玲.中国古文论诗性特征剖析[J].学术月刊,1998(10).

刘伟炜,李序.中国传统美学的电影化实践——谈费穆《小城之春》的艺术风格[J].电影文学,2018(18).

罗旭伟.宇宙时空与孤独探索者[D].广东外语外贸大学,2017.

战迪.新时期以来中国都市电影研究[D].吉林大学,2014.

1990—2020年中国都市电影名录(节选)

年份	片名	导演
1990	妈妈	张元
1990	阿飞正传	王家卫
1990	北京,你早	张暖忻
1990	本命年	谢飞
1990	江城奇事	鲍芝芳
1990	遭遇激情	夏钢
1992	大撒把	夏钢
1992	上一当	何群/刘宝林
1992	四十不惑	李少红
1992	台北女人	张军钊
1992	望父成龙	张刚
1993	北京杂种	张元
1993	冬春的日子	王小帅
1993	黄金鱼	邬迪
1993	激情警探	吴天戈/黄海
1993	留守女士	胡雪杨

年份	片名	导演
1993	无人喝彩	夏钢
1993	站直啰,别趴下	黄建新
1993	找乐	宁瀛
1994	悬恋	何建军
1994	背靠背,脸对脸	黄建新/杨亚洲
1994	感光时代	阿年
1994	头发乱了	管虎
1994	血囚	吴天戈
1994	湮没的青春	胡雪杨
1994	阳光灿烂的日子	姜文
1994	重庆森林	王家卫
1994	危情少女	娄烨
1995	小山回家	贾樟柯
1995	堕落天使	王家卫
1995	混在北京	何群
1995	牵牛花	胡雪杨
1995	谈情说爱	李欣
1995	天生胆小	彦小追
1995	砚床	刘冰鉴
1995	邮差	何建军
1995	周末情人	娄烨
1995	儿子	张元
1995	童年的风筝	张建栋

年份	片名	导演
1995	中国月亮	阿年
1996	红灯停,绿灯行	黄建新/杨亚洲
1996	紧急救助	张建栋
1996	巫山云雨	章明
1996	烂漫街头	管虎
1996	离婚了,就别来找我	王瑞
1996	迷岸	于晓洋
1996	甜蜜蜜	陈可辛
1996	罪恶	胡雪杨
1996	东宫西宫	张元
1997	爱情麻辣烫	张杨
1997	半生缘	许鞍华
1997	东二十二条	伍仕贤
1997	处女作	王光利
1997	春光乍泄	王家卫
1997	冬日爱情	阿年
1997	黑白英烈	谢鸣晓
1997	红西服	李少红
1997	极度寒冷	王小帅
1997	甲方乙方	冯小刚
1997	埋伏	黄建新/杨亚洲
1997	我血我情	郑向虹
1997	有话好好说	张艺谋

年份	片名	导演
1997	长大成人	路学长
1998	安居	胡柄榴
1998	伴你高飞	李虹
1998	扁担·姑娘	王小帅
1998	不见不散	冯小刚
1998	过年回家	张元
1998	没事偷着乐	杨亚洲
1998	男人河	郑克洪
1998	谁见过野生动物的节日	康峰
1998	小武	贾樟柯
1998	赵先生	吕乐
1998	真假英雄兄弟情	毛小睿
1998	网络时代的爱情	金琛
1999	美丽新世界	施润玖
1999	冲天飞豹	王瑞
1999	非常夏日	路学长
1999	风景	何建军
1999	鼓手的荣誉	宁敬武/解杰
1999	没完没了	冯小刚
1999	梦幻田园	王小帅
1999	明天我爱你	杨世光
1999	男男女女	刘冰鉴
1999	女人的天空	吴天戈

年份	片名	导演
1999	说出你的秘密	黄建新
1999	天上人间	余力为
1999	洗澡	张杨
1999	月蚀	王全安
1999	冰与火	胡雪杨
2000	阿桃	郑大圣
2000	都市天堂	唐大年
2000	堆积情感	曹保平
2000	北京的风很大	雎安奇
2000	花样年华	王家卫
2000	葵花劫	蒋钦民
2000	美丽的家	安战军
2000	上车走吧	管虎
2000	苏州河	娄烨
2000	一声叹息	冯小刚
2000	站台	贾樟柯
2000	金星小姐	张元
2001	走到底	施润玖
2001	安阳婴儿	王超
2001	大腕	冯小刚
2001	父亲·爸爸	楼健
2001	古玩	郑大圣
2001	红色年代	楼健

年份	片名	导演
2001	菊花茶	金琛
2001	呼我	阿年
2001	我最中意的雪天	孟奇
2001	黑白	李虹
2001	横竖横	王光利
2001	后房—嗨,天亮了	杨福东
2001	蝴蝶的微笑	何建军
2001	黄蝴蝶蓝蝴蝶	刘冰鉴
2001	今年夏天	李玉
2001	绝对情感	曹保平
2001	苦茶香	吴兵
2001	蓝色爱情	霍建起
2001	了凡四训	郑大圣
2001	秘语十七小时	章明
2001	情不自禁	方刚亮
2001	十七岁的单车	王小帅
2001	谁说我不在乎	黄建新
2001	我的兄弟姐妹	俞钟
2001	100个	腾华涛
2001	昨天	张杨
2001	车四十四	伍仕贤
2002	陈默和美婷	刘浩
2002	冲出亚马逊	宋业明

年份	片名	导演
2002	我们害怕	程裕苏
2002	二十五个孩子一个爹	黄宏
2002	花儿怒放	毛小睿
2002	花眼	李欣
2002	开往春天的地铁	张一白
2002	哭泣的女人	刘冰鉴
2002	冬日细语	王瑞
2002	那时花开	高晓松
2002	男人四十	许鞍华
2002	动词变位	唐晓白
2002	待避	杨超
2002	生活秀	霍建起
2002	女孩别哭	李春波
2002	任逍遥	贾樟柯
2002	世界上最疼我的那个人去了	马俪文
2002	天使不寂寞	张番番
2002	退役射手	胡雪杨
2002	王首先的夏天	李继贤
2002	像鸡毛一样飞	孟京辉
2002	西施眼	管虎
2002	寻枪	陆川
2002	周渔的火车	孙周
2002	我的美丽乡愁	俞钟

年份	片名	导演
2003	冬至	谢东燊
2003	夺子	宁敬武
2003	极地彩虹	宁敬武
2003	净土	蒲盛
2003	卡拉是条狗	路学长
2003	来不及爱你	吴兵
2003	美人草	吕乐
2003	明日天涯	余力为
2003	暖冬	吴天戈
2003	诺玛的十七岁	章家瑞
2003	情牵一线	腾华涛
2003	手机	冯小刚
2003	我和爸爸	徐静蕾
2003	心跳墨脱	哈斯朝鲁
2003	制服	刁奕男
2003	紫蝴蝶	娄烨
2003	我爱你	张元
2003	绿茶	张元
2003	二弟	王小帅
2003	来了	胡小钉
2003	山清水秀	甘小二
2004	2046	王家卫
2004	春花开	刘冰鉴

年份	片名	导演
2004	一百万	刘君一
2004	独自等待	伍仕贤
2004	工地上的女人	胡雪杨
2004	井盖儿	陈大明
2004	看车人的七月	安战军
2004	可可西里	陆川
2004	旅程	杨超
2004	暖情	乌兰塔娜
2004	日日夜夜	王超
2004	上学路上	方刚亮
2004	无法尖叫	毛小睿
2004	阳光天井	黄宏
2004	一个陌生女人的来信	徐静蕾
2004	云的南方	朱文
2004	自娱自乐	李欣
2004	惊蛰	王全安
2004	金色面具	谢鸣晓
2004	世界	贾樟柯
2005	背鸭子的男孩	应亮
2005	沉默的远山	郑克洪
2005	电影往事	小江
2005	好多大米	李红旗
2005	红颜	李玉

年份	片名	导演
2005	烩面馆	胡雪杨/李灌溉
2005	姐姐词典	蒋钦民
2005	孔雀	顾长卫
2005	绿草地	宁浩
2005	青红	王小帅
2005	我们俩	马俪文
2005	我心飞翔	高晓松
2005	向日葵	张杨
2005	心急吃不了热豆腐	冯巩
2005	葵花朵朵	王宝民/付晓红
2005	牛皮	刘伽茵
2005	圣殿	王竞
2005	一路风尘	胡小钉
2005	与你同在的夏天	谢东燊
2005	诅咒	李虹
2005	好大一对羊	刘浩
2006	阿司匹林	鄢颇
2006	宝贝计划	陈木胜
2006	槟榔	杨恒
2006	草芥	王笠人
2006	茶色生香	孟奇
2006	第三种温暖	李欣/吴天戈/毛小睿
2006	东	贾樟柯

年份	片名	导演
2006	芳香之旅	章家瑞
2006	浮生	盛志民
2006	好奇害死猫	张一白
2006	结果	章明
2006	鸡犬不宁	陈大明
2006	缉毒警	张建栋
2006	江城夏日	王超
2006	看上去很美	张元
2006	考试	蒲剑
2006	赖小子	韩杰
2006	另一半	应亮
2006	留守孩子	刘君一
2006	梦想照进现实	徐静蕾
2006	如果没有爱	张元
2006	三峡好人	贾樟柯
2006	十三棵泡桐	吕乐
2006	太阳花	张杨
2006	剃头匠	哈斯朝鲁
2006	天生一对	罗永昌
2006	我睡不着	何建军
2006	卧虎	王光利/麦子善
2006	血战到底	王光利
2006	院长爸爸	章明

年份	片名	导演
2006	租期	路学长
2007	爱情呼叫转移	张建亚
2007	棒子老虎鸡	王光利
2007	藏龙	何建军/曹荣
2007	大话股神	李欣
2007	凤凰	金琛
2007	公园	尹丽川
2007	合约情人	张坚庭
2007	红色康拜因	蔡尚君
2007	离别也是爱	周伟
2007	梨花雨	宁敬武
2007	梦想人间	吴天戈
2007	苹果	李玉
2007	奇迹世界	宁浩
2007	棋王和他的儿子	周伟
2007	举自尘土	甘小二
2007	倾城之爱	刘冰鉴
2007	请将我遗忘	谢鸣晓
2007	石榴的滋味	宁敬武
2007	替补职员	周伟
2007	我的教师生涯	郑克洪
2007	无梦之年	刘君一
2007	西干道	李继贤

年份	片名	导演
2007	香巴拉信使	俞钟
2007	箱子	王分
2007	小说	吕乐
2007	副歌	崔子恩
2007	红棉袄	邹亚林
2007	青春期	唐大年
2007	心中有鬼	腾华涛
2007	信箱	张番番
2007	秀到零点	阿年
2007	落叶归根	张杨
2007	夜·上海	张一白
2007	夜车	刁奕男
2007	远方	金琛
2007	长调	哈斯朝鲁
2008	成长	俞钟
2008	电波中的女人	谢鸣晓
2008	独当一面	周伟
2008	耳朵大有福	张猛
2008	非诚勿扰	冯小刚
2008	滚拉拉的枪	宁敬武
2008	好猫	应亮
2008	河上的爱情	贾樟柯
2008	黄金周	李红旗

年份	片名	导演
2008	回家的路	方刚亮
2008	李米的猜想	曹保平
2008	流氓的盛宴	潘剑林
2008	鸟巢	宁敬武
2008	女人不坏	徐克
2008	桃花运	马俪文
2008	我叫刘跃进	马俪文
2008	上海1976	胡雪杨
2008	对岸的战争	李欣
2008	PK.COM.CN	小江
2008	被风吹过的夏天	金琛
2008	两个人的房间	路学长
2008	千钧一发	高群书
2008	生日快乐,安先生	雎安奇
2008	无用	贾樟柯
2008	二十四城记	贾樟柯
2008	无法结局	周伟
2008	一半海水一半火焰	刘奋斗
2008	一年到头	王竞
2008	远雷	张家瑞
2008	砸掉你的牙	孟奇
2008	关于赵小姐的二三事	王宝民
2009	暖阳	乌兰塔娜

年份	片名	导演
2009	羊肉泡馍麻辣烫	蒲剑
2009	达达	张元
2009	非常完美	金依萌
2009	风声	高群书
2009	疯狂的赛车	宁浩
2009	高考1977	江海洋
2009	光斑	杨恒
2009	红河	章家瑞
2009	金色记忆	金琛
2009	恋爱前规则	蒋钦民
2009	孟二冬	哈斯朝鲁
2009	谁动了我的幸福	王冰/老六
2009	透析	刘杰
2009	无形杀	王竞
2009	熊猫回家路	俞钟
2009	爱情狗	章明
2009	秘岸	张一白
2009	完美生活	唐晓白
2009	刺青	王笠人
2009	窈窕绅士	李巨源
2010	11度青春系列电影之——哎	尹丽川
2010	美女"如云"	吴天戈
2010	爱情36计	吴兵

年份	片名	导演
2010	背面	刘冰鉴
2010	杜拉拉升职记	徐静蕾
2010	纺织姑娘	王全安
2010	非诚勿扰2	冯小刚
2010	跟我的前妻谈恋爱	李公乐
2010	观音山	李玉
2010	孩子那些事儿	王竞
2010	海上传奇	贾樟柯
2010	寒假	李红旗
2010	活该你单身	蔡心
2010	老那	刘浩
2010	恋爱通告	王力宏
2010	密室之不可告人	张番番
2010	我的野蛮女友2	马伟豪
2010	谋杀章鱼保罗	小江
2010	情漫巴东港	郑克洪
2010	全城热恋	夏永康/陈国辉
2010	日照重庆	王小帅
2010	四个丘比特	王才涛
2010	团圆	王全安
2010	完美嫁衣	黄真真
2010	我的雷人男友	谢鸣晓
2010	我的美女老板	李虹

年份	片名	导演
2010	我是植物人	王竞
2010	无人驾驶	张杨
2010	西风烈	高群书
2010	小东西	朱文
2010	摇摆 de 婚约	鄢颇/肖蔚鸿
2010	一线缉毒	吴天戈
2010	胡桃夹子	王光利
2011	Hello! 树先生	韩杰
2011	不再让你孤单	刘伟强/钱文锜
2011	茶树下	吴天戈
2011	大武生	高晓松
2011	单身男女 1	杜琪峰
2011	堵车	阿年
2011	奋斗	马伟豪
2011	干戈玉帛	吴兵
2011	钢的琴	张猛
2011	郭明义	王竞/陈国星
2011	花	娄烨
2011	婚礼告急	周伟
2011	极速天使	马楚成
2011	假装情侣	刘奋斗
2011	将爱情进行到底	张一白
2011	巨额交易	马俪文

年份	片名	导演
2011	老家新家	方刚亮
2011	恋爱恐慌症	龙毅
2011	密室之不可靠岸	张番番
2011	其实不遥远	刘浩
2011	郎在对门唱山歌	章明
2011	亲密敌人	徐静蕾
2011	全球热恋	夏永康/陈国辉
2011	生命临界	哈斯朝鲁
2011	生日快乐	唐大年
2011	生死密电	毛小睿
2011	失恋33天	滕华涛
2011	万有引力	赵天宇
2011	温暖的倒春寒	吴天戈
2011	我们约会吧	周楠
2011	我知女人心	陈大明
2011	幸福额度	陈正道
2011	隐婚男女	叶念琛
2011	永在	毛小睿
2011	与时尚同居	尹丽川
2011	语路	贾樟柯/陈涛/陈挚恒/陈翠梅/宋方/王子昭/卫铁
2011	正·青春	赵燕国彰
2011	中原女警	哈斯朝鲁

年份	片名	导演
2012	爱的替身	唐晓白
2012	床上关系	张元
2012	二次曝光	李玉
2012	浮城谜事	娄烨
2012	横山号	周伟
2012	初到东京	蒋钦民
2012	飞越老人院	张杨
2012	嗨！韩梅梅	刘冰鉴
2012	山上有棵圣诞树	张猛
2012	闪婚总动员	吴兵
2012	神探亨特张	高群书
2012	生命监管	哈斯朝鲁
2012	十二星座离奇事件	盛志民
2012	搜索	陈凯歌
2012	万箭穿心	王竞
2012	危城之恋	郑大圣
2012	我11	王小帅
2012	我愿意	孙周
2012	黄金大劫案	宁浩
2012	母语	俞钟
2012	人山人海	蔡尚君
2012	天津闲人	郑大圣
2012	形影不离	伍仕贤

年份	片名	导演
2012	小鱼吃大鱼	查传谊
2013	101次求婚	陈正道
2013	爱,很美	殷悦
2013	爱情不NG	朱时茂
2013	爱情银行	曲江涛
2013	百万爱情宝贝	磐石
2013	北京遇上西雅图	薛晓路
2013	被偷走的那五年	黄真真
2013	厨子戏子痞子	管虎
2013	非常幸运	丹尼·高顿
2013	分手合约	吴基焕
2013	狗十三	曹保平
2013	青春派	刘杰
2013	三月情流感	谢鸣晓
2013	我爱的是你爱我	马志宇
2013	我的男男男男朋友	赵崇基
2013	我的影子在奔跑	方刚亮
2013	我想和你好好的	李蔚然
2013	无人区	宁浩
2013	小时代	郭敬明
2013	小时代2:青木时代	郭敬明
2013	一场风花雪月的事	高群书
2013	一夜惊喜	金依萌

年份	片名	导演
2013	有种	张元
2013	她们的名字叫红	章明
2013	电梯惊魂	宁敬武
2013	飞到火星去	徐桂云
2013	制服	王光利
2014	九号女神	章明
2014	那片湖水	杨恒
2014	白日焰火	刁奕男
2014	北京爱情故事	陈思诚
2014	闯入者	王小帅
2014	单身男女2	杜琪峰
2014	分手大师	俞白眉/邓超
2014	疯狂72小时	李继贤
2014	闺蜜	黄真真
2014	幻想曲	王超
2014	老板,我爱你	张元
2014	前任攻略	田羽生
2014	胜利	张猛
2014	推拿	娄烨
2014	我的早更女友	郭在容
2014	小时代3:刺金时代	郭敬明
2014	心花路放	宁浩
2014	整容日记	林爱华

年份	片名	导演
2015	第三种爱情	李宰汉
2015	杜拉拉追婚记	安竹间
2015	恶棍天使	俞白眉/邓超
2015	何以笙箫默	杨文军/黄斌
2015	老炮儿	管虎
2015	烈日灼心	曹保平
2015	怦然星动	陈国辉
2015	前任2:备胎反击战	田羽生
2015	山河故人	贾樟柯
2015	剩者为王	落落
2015	万物生长	李玉
2015	夏洛特烦恼	闫非/彭大魔
2015	向北方	刘浩
2015	小时代4:灵魂尽头	郭敬明
2015	新娘大作战	陈国辉
2015	一念天堂	张承
2015	有种你爱我	李欣蔓
2015	只有一个地方只有我们知道	徐静蕾
2015	左耳	苏有朋
2016	艾米粒日记	杨博舒
2016	以为是老大	王光利
2016	长江图	杨超
2016	我的极品女神	王光利

年份	片名	导演
2016	北京遇上西雅图之不二情书	薛晓路
2016	奔爱	张一白/管虎/张猛/滕华涛/高群书
2016	从你的全世界路过	张一白
2016	过年好	高群书
2016	陆垚知马俐	文章
2016	七月与安生	曾国祥
2016	所以……和黑粉结婚了	金荣帝
2016	一切都好	张猛
2016	致青春·原来你还在这里	周拓如
2016	追凶者也	曹保平
2016	捉迷藏	刘杰
2017	前任3:再见前任	田羽生
2017	喜欢你	许宏宇
2017	羞羞的铁拳	宋阳/张迟昱
2018	21克拉	何念
2018	爱情公寓	韦正
2018	闺蜜2	黄真真
2018	来电狂响	于淼
2018	李茶的姑妈	吴昱翰
2018	西虹市首富	闫非/彭大魔
2018	风中有朵雨做的云	娄烨
2018	邪不压正	姜文

年份	片名	导演
2019	不曾想过爱上你	余斌
2019	宠爱	杨子
2019	亲爱的新年好	彭宥纶
2020	北京女子图鉴之整容大师	寒松筠
2020	东北老炮儿	殷博
2020	肥龙过江	谷垣健治
2020	风平浪静	李霄峰
2020	明天你是否依然爱我	周楠
2020	荞麦疯长	徐展雄
2020	送你一朵小红花	韩延
2020	温暖的抱抱	常远
2020	我的女友是机器人	王韦程
2020	我在时间尽头等你	姚婷婷
2020	一点就到家	许宏宇
2020	月半爱丽丝	张林子
2020	中国飞侠	陈静

后　记

《新时期中国都市电影文化意味研究》付梓出版之际,我内心可谓百味杂陈。最应该感激的是在哲学系工作的六年半,有幸受中外往圣绝学之滋养和启发,开始了电影哲学的探索之路。聚焦中国都市电影文化意味研究的这几年,虽倍受心灵和意志的双重煎熬,总是在行将退却间又心有不甘,却又在几近奋笔时畏首畏尾、左右徘徊,三两番寒冬酷暑,青灯黄卷,晨钟暮鼓,惶惶中不断摸索前行。而今,随着文稿的落笔,终于可以放下这份惴惴不安,坦然面对学术道路上的孤寂和困苦。

学术之路甚艰。每一个清晨和午夜,在被工作切割得支离破碎的时间里,我蓬头垢面地辗转于、困顿于我的这部拙作,感谢华东师大的图书馆、办公室和会议室等角角落落收留了我,见证了我头绪凌乱、懊丧悲苦的眉头蹙结,也见证了我一星半点的思想火花和心智一闪的心灵雀跃,当时只觉是精神和肉体的双重煎熬,仿佛炼狱,而今想起,却都成了点点滴滴幸福的回忆。

学术之路甚幸。回首征战于电影哲学和文化的这一路,几乎是勇气和意志的超度,也是自我和精神的救赎。何其幸运的是,一路有良师益友的指引和启迪,仿佛茫茫夜海之中的一盏明灯,慰我不

断前行,替我把准方向。要特别郑重地感谢华东师范大学哲学系的杨国荣教授、陈卫平教授、郁振华教授、郦全民教授和刘梁剑教授,他们在我治学的道路上既是师长也是朋友,时时指引,不吝赐教,让我在最徘徊、最犹豫的时候,目标永在,希望永在。感谢我的恩师王晓玉教授和许红珍教授,她们总是给我慈母般的温暖,同时又不断给予鞭策和勉励,促我前行。感谢我的师姐,浙江传媒大学的潘汝教授,在学术研究的道路上,我们一直相互扶持、相互鼓励、共同进步,而且她还为此书的"江南题材都市电影的传统文化认同"一章贡献了智慧和力量。感谢我的研究生陈莉娜、杨涵和刘晓宇,陈莉娜和杨涵参与了此书部分章节的撰写,刘晓宇参与了数据校对。还要特别感谢华东师范大学出版社总编辑阮光页先生和资深编辑李玮慧女士,他们在此书的编辑和出版的过程中,给予了非常细致的指导和帮助,令我受益匪浅。

学术之路有爱。要深深感谢我的家人和挚友,在学术跋涉的寒暑交替中,他们是我最坚强的精神后盾,给我源源不断的支持、鼓励和情感支撑。如果没有家人的无私挚爱和默默支持,我根本没有勇气完成这部拙作。还要深深感谢我的父母,尤其是两鬓斑白的父亲,为了我安心治学,宁可花甲之年和母亲分隔两地,常年留驻异乡,为我照顾孩子。还要感谢我的同事们,因为有大家的一路相伴,我才深深感觉到思想不那么孤单、学术之路不那么难挨。

此书是我过去几年专注于中国都市电影文化意味探寻的心得,虽然我试图以一己之孔见,从中外哲学的视角出发,梳理出近三十年来中国都市电影由"出走"到"回归"的创作脉络、从"西方哲学"理念向"中国哲学"思维转向的创作理念嬗变,还原出当下都市电影所

呈现的社会多元文化的冲突与融合,以及对时代价值的影像化表达,但是在阐述的过程中,难免因才疏学浅而挂一漏万,恳请各位读者批评指正。

<div style="text-align: right;">

杨海燕

2020年9月19日

</div>